replaced to the same	* William District	(天京大学)	The state of the s	_ K - T - DC - T			
· 大		1, 11, 12, 25, 20	A BUTTE				
17 - 4 - 4		STATE OF STA		To said the	PSI NICO		>
	11.0	> 3 1	T. 212. 1.	MY W		NY	3-24
FX 1	T T	Y , I was a second				7311	The Fork State
7							
ENROPE TO	~ マンシュール		1784 y 17 1 1 1				- 1 1 1 1
A 74 1	12 6				- Date land		
元 一			2	Ty - Ly	45 7 1 1	77 7 64	
						35	
フィルナイン	The territory	かくるういま					
CANAL SE		12-1-1-1-1			de Contraction		
		A A A A A A A A A A A A A A A A A A A		人是一个CT 2016			
The state of	× / (, , , , , , , , , , , , , , , , , ,	F	T			11/1 7 3 2 2	18 1 28
*					1 km 2 pm	3 1/2 6 1/2 1/2	
	The state of the	113 2 41 7 43	\$ \ \ \ \ \ \ \ \ \ \ \ \ \ \ \ \ \ \ \	THE THE PARTY OF T	- X X Y Y		
Y				10 1 1 1 1 1 1 1 1 1 1 1 1 1 1 1 1 1 1			11234
6-4-1-1		12 de 2000 de 2000	5 (0)			G. W. Carlot	
* 12 X ()				1 1 Ca 15			
i	17 - 11. 7				***		
	1 1						A A A A
The state of the s		L. C. C. C. C.		1 - 23		L. K. C. C. C.	OF I I I
	P. C. ST.			Single Mile	"有个人人一个人) - Land
1 1		The state of the s		1 20-10			
The state of the s	以上以上活场		7 16		and Gran	16.	
	1 1 1 1 1 1 1 1			7 = 1 1		是 在来上为人	
3/11/1	E. C. M. C. Link	11 1 1 1 1 1					
THE STATE OF THE S	100	× + 1 = 1				- St Illian of the	
	v Silving						+
TA A P	* * 1, 5			FILL	1 - 1 - 1 - 1 - 1 - 1 - 1 - 1 - 1 - 1 -		
22 1	T Trans		74	1 4 5 7 1 8) - C.		
1		VIVE VIVE VIVE	7 7 1 1				
6			THE KINDY OF	11		3, 100 17	(学 (文) 字 ()
K MILL					VI TO CONT	The state of the s	TY.
The Call of the	N. V.	a property of			* The state of the		To the second second
	13 Lan 12 V			一个 31 1 7 7	time	P ATT	
是了少一笔。	< < < < >	A Bridge College	The state of the s		A LANDA	to Vitalian	
San Carlo	- to 1617		~ * * * * * * * * * * * * * * * * * * *			1 2 MAR NE	20年1月
	100			* スト・・・・・・・・・・・・・・・・・・・・・・・・・・・・・・・・・・・・	1 4 2 6	1- 5 2.	
1464-7	3		7.2	1/2 1/2 /			Section 1
		F			X STATE OF T		
22 1		The second		to be to the			
y of	- VITTY	Programme All			1		
	5 K 4 5 8 7	*					AL SEE NO. 1
to the							
AN W			アト・スークル				
速さんでい	ACTUAL				1000		
	4 1-2-1-	A All March	Maria de la				
长了一	FAN A						
P. J. S.		Jahra Jana Jana			2ht.		
	1 1	A STATE STATE	-14-1-1	L'h		1 1 1 1 1 1 1 1 1 1 1 1 1 1 1 1 1 1 1	
+1238		1 1 1 1 1 1 1 1 1		ナーディックイン	1. 55127 21	YUNGTON	1-1/2 2 2 19
明 为大				The second of the			
1. 1. 1. 1. 1. 1. 1. 1. 1. 1. 1. 1. 1. 1					()=1 , 21., 8.		
Apply to the	1111	A.F. Williams	The Table	1471 - 24	That xx d		
1 1 97	: 1, 7	1-1	PITA				The total
1211	下,这类	4 1 1 -0 10 11		XC	3, 5, 5	ZIXIZI	
S. C. W.	44.5.12.19				CAXX III		17 7
A TOP		15 2 11 K		T. A A. C.	1 6 4 9	17 - 1	
The same	1-1	V. T. F		L' ZI BELL	23/2 1	TA CA	THE THE TAIL
The same	1 3 (3)		1124	1 一个人	12 / 18	11. *	Contract of the second
16. 对:	11/12-1		777	KAN OF ST	22 V r	2 7 4	
B ()		7 50	I I I V				1-2-2
Charles and the contract of	and an other section is	The state of the s	Service of the servic				The state of the s

RICHMOND

TEXT AND CAPTIONS BY EMILY J. AND JOHN S. SALMON

TURNER
PUBLISHING COMPANY

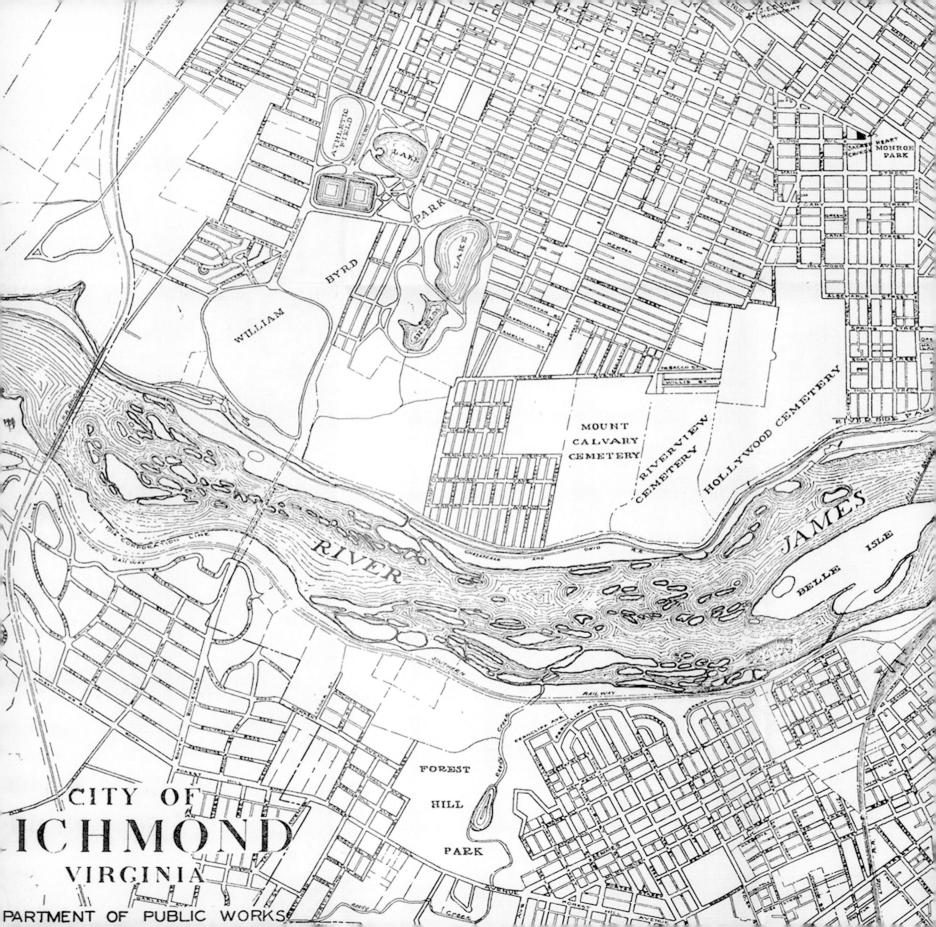

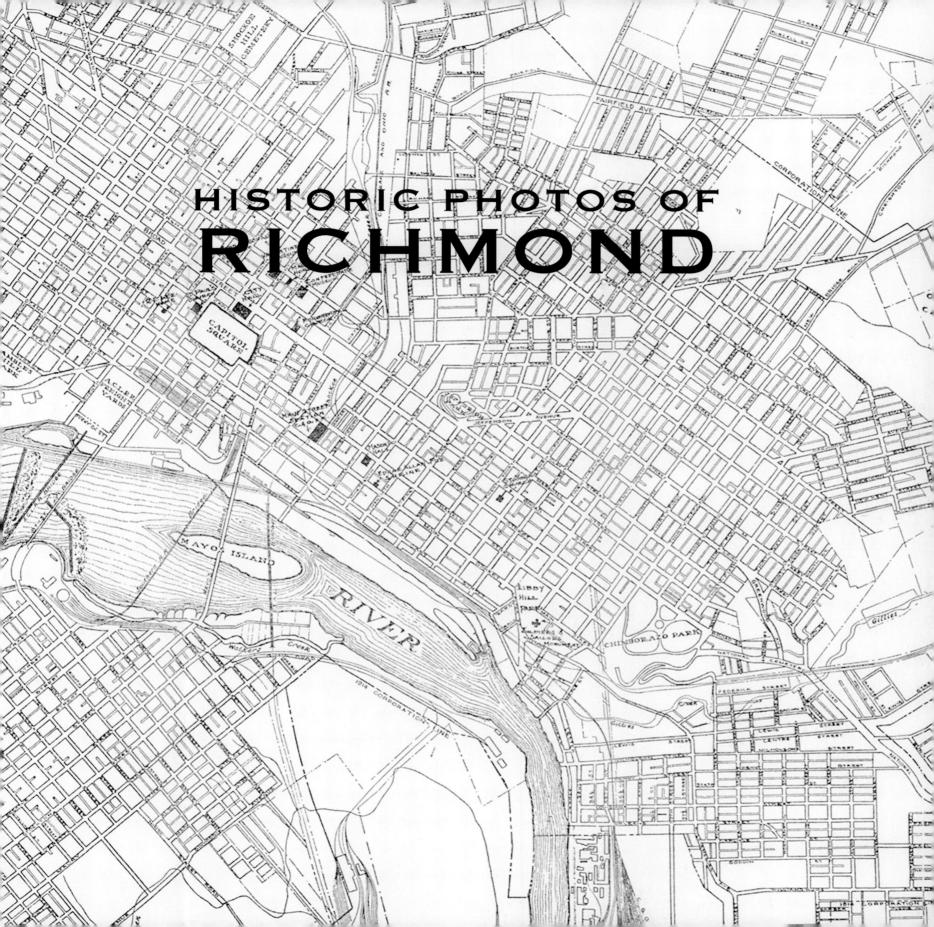

Turner Publishing Company 200 4th Avenue North • Suite 950 Nashville, Tennessee 37219 (615) 255-2665

www.turnerpublishing.com

Historic Photos of Richmond

Copyright © 2007 Turner Publishing Company

All rights reserved.

This book or any part thereof may not be reproduced or transmitted in any form or by any means, electronic or mechanical, including photocopying, recording, or by any information storage and retrieval system, without permission in writing from the publisher.

Library of Congress Control Number: 2006937084

ISBN: 978-1-59652-318-2

Printed in the United States of America

08 09 00 11 12 13 14 15—0 9 8 7 6 5 4 3 2

CONTENTS

ACKNOWLEDGMENTSVII
PREFACEVIII
WAR AND RECONSTRUCTION (1860s-1879)
PEACE AND GROWTH (1880-1899)
INTO THE NEW CENTURY (1900-1939)
THE MODERN CITY (1940-1969)
NOTES ON THE PHOTOGRAPHS

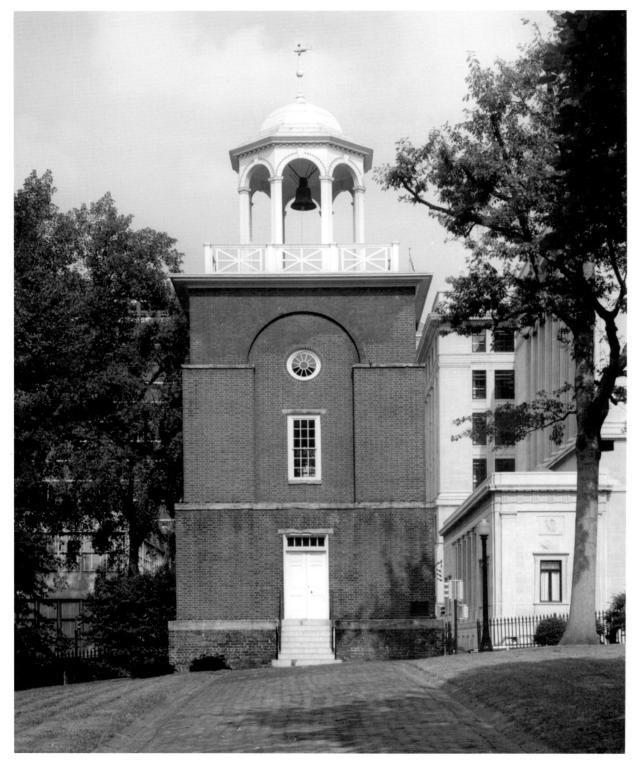

The Bell Tower, photographed in 1969, is located in the southwestern corner of Capitol Square. It was completed in 1824 to serve as a guardhouse and signal tower for the Virginia Public Guard, a forerunner of today's Capitol Police. The bell was rung in 1861 when the U.S. gunboat Pawnee approached Richmond several miles downstream, and also in 1864 when U.S. Army Colonel Ulric Dahlgren led an ill-fated raid on the city. It still rings daily when the General Assembly is in session to summon the legislators to the Capitol. In recent years it served briefly as the office of the lieutenant governor. Today, the Virginia Tourism Corporation maintains a visitor center in the tower.

ACKNOWLEDGMENTS

This volume, *Historic Photos of Richmond*, is the result of the cooperation and efforts of many individuals and organizations. It is with great thanks that we acknowledge the valuable contribution of the following for their generous support:

Library of Congress
Library of Virginia
Emily J. and John S. Salmon

PREFACE

Richmond has thousands of historic photographs that reside in archives, both locally and nationally. This book began with the observation that, while those photographs are of great interest to many, they are not easily accessible. During a time when Richmond is looking ahead and evaluating its future course, many people are asking, How do we treat the past? These decisions affect every aspect of the city—architecture, public spaces, commerce, infrastructure—and these, in turn, affect the way that people live their lives. This book seeks to provide easy access to a valuable, objective look into the history of Richmond.

The power of photographs is that they are less subjective than words in their treatment of history. Although the photographer can make decisions regarding subject matter and how to capture and present it, photographs do not provide the breadth of interpretation that text does. For this reason, they offer an original, untainted perspective that allows the viewer to interpret and observe.

This project represents countless hours of review and research. The researchers and writers have reviewed thousands of photographs in numerous archives. We greatly appreciate the generous assistance of the individuals and organizations listed in the acknowledgments of this work, without whom this project could not have been completed.

The goal in publishing this work is to provide broader access to this set of extraordinary photographs that seek to inspire, provide perspective, and evoke insight that might assist people who are responsible for determining Richmond's future. In addition, the book seeks to preserve the past with adequate respect and reverence.

With the exception of touching up imperfections caused by the damage of time, no other changes have been made. The focus and clarity of many images is limited to the technology and the ability of the photographer at the time they were taken.

The work is divided into eras. Beginning with some of the earliest known photographs of Richmond, the first section

records the Civil War era and decade following. The second section spans the closing decades of the nineteenth century. Section Three covers a broad swath of time, from the beginning of the twentieth century to the end of the 1930s. Section Four moves from the World War II era into recent times.

In each of these sections we have made an effort to capture various aspects of life through our selection of photographs. People, commerce, transportation, infrastructure, religious institutions, and educational institutions have been included to provide a broad perspective.

We encourage readers to reflect as they go walking in Richmond, strolling through the city, its parks, and its neighborhoods. It is the publisher's hope that in utilizing this work, longtime residents will learn something new and that new residents will gain a perspective on where Richmond has been, so that each can contribute to its future.

Todd Bottorff, Publisher

Confederate General G. W. Custis Lee, a son of General Robert E. Lee, leased this house at 707 East Franklin Street from John Stewart in 1862 to serve as a bachelor officer's quarters while he served as an aide to President Jefferson Davis. Eventually, his mother, Mary Custis Lee, and his unmarried sisters joined him. His father stayed there during his visits to the Confederate capital to consult with Davis, and returned to the house after surrendering the Army of Northern Virginia at Appomattox Court House on April 9, 1865. The Lee family left the house in June 1865 and settled temporarily at Derwent in Powhatan County, west of Richmond. The Stewart-Lee House has been open to the public periodically but today contains private offices.

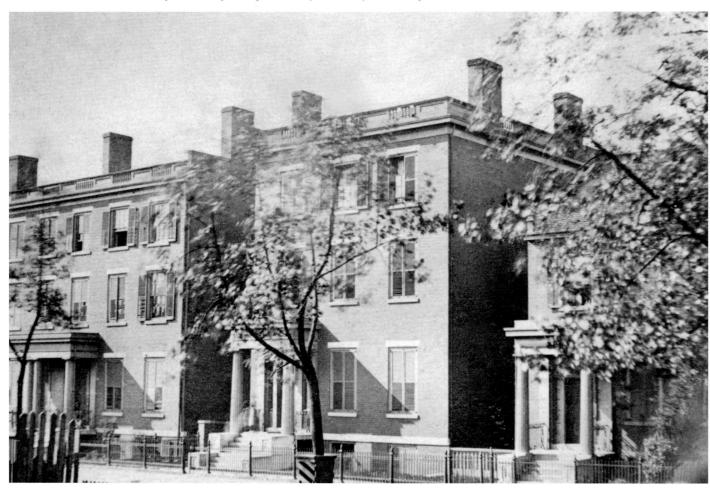

WAR AND RECONSTRUCTION

(1860s - 1879)

The roots of Richmond can be traced to the trading post that William Byrd I established at the falls of the James River late in the 1600s, and to the town that his son William Byrd II founded there in 1737. Its rise as a city, however, can be credited to a war: the Revolutionary War. In 1779, to protect the capital of Virginia—then located at Williamsburg—from potential incursions by the British, legislators approved the removal of the seat of government farther inland to the small town of Richmond. The General Assembly next convened in the new capital in a warehouse in what is now Shockoe Bottom in April 1780. The governor lived on higher ground, on today's Capitol Hill, in a ramshackle house. After the war, the legislature moved as well to Capitol Hill, where in 1785 it began to construct an elegant temple to democracy, the Virginia State Capitol designed by Thomas Jefferson. The governor likewise got better quarters, the official mansion first occupied in 1813 that still stands near the Capitol.

Over the next decades, Richmond was transformed into a substantial and bustling city, full of buildings designed by northern architects, crowded with immigrants, slaves, and free blacks, and prospering from the factories, flour mills, and tobacco warehouses that lined its waterfront. Then came another war: the Civil War. In 1861, Richmond became a national as well as a state capital when the government of the Confederate States of America moved there from Montgomery, Alabama. Its new status, as well as its role as a commercial, transportation, and manufacturing center, made Richmond one of the U.S. Army's principal objectives throughout four years of warfare. Important and bloody battles fought near Richmond outnumber those around any other American city. The end, when it came, was spectacular, with a fire that destroyed much of Richmond's downtown commercial and manufacturing core. Yet within a few years the city was once again vibrant if subdued, mourning its losses but moving slowly toward a future free of slavery if not of all remnants of the old culture that slavery had supported.

William A. Pratt built Pratt's Castle, also known as Pratt's Folly, in 1853. Pratt, an English entrepreneur who settled in Richmond in 1845, constructed the house on Gamble's Hill above the Tredegar Iron Works. Appropriately enough, although no connection with the ironworks is known, the castle was constructed of wood sheathed in metal plates. Pratt's romantic residence and its commanding views were especially noteworthy, because most Richmond houses of the period were Greek Revival in style.

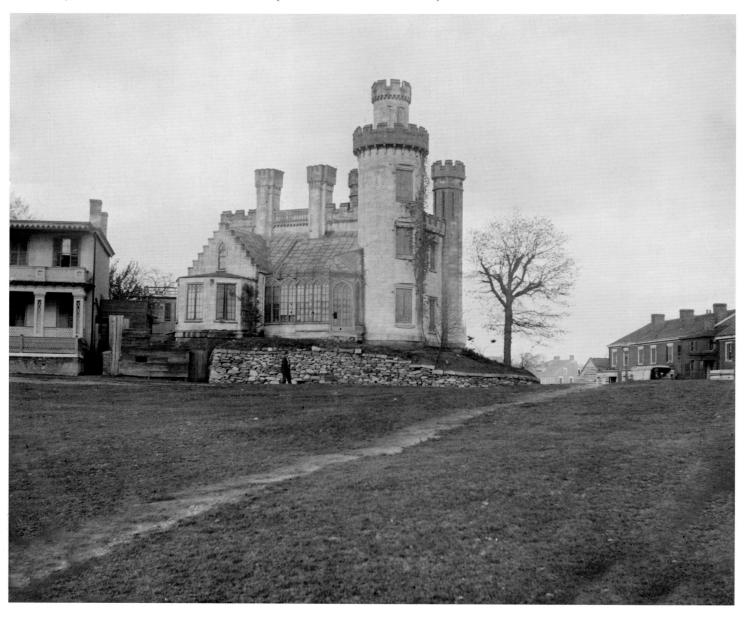

Libby Prison, before it gained notoriety, was a warehouse leased by ship chandler Luther Libby. It stood on the southeastern corner of Cary and 18th streets near the James River. Captured Union officers were confined there, while enlisted men were processed and then marched across Mayo Bridge, up the river, and over a railroad trestle to Belle Isle. This photograph by Richmond photographer C. R. Rees is believed to have been taken on August 23, 1863, and shows Major Thomas P. Turner, the prison commandant, on the right in the three-man group in the foreground.

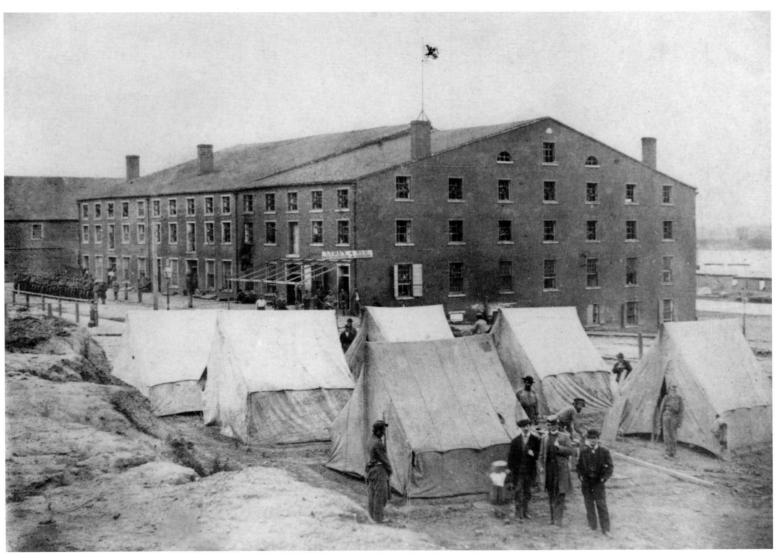

This telegraph-construction wagon train arrived in Richmond soon after U.S. Army forces occupied the city in April 1865. The exact location of this scene is uncertain. During the war, the transmission of messages by courier was supplemented by semaphore or wigwag using flags, as well as by the telegraph. The military telegraph corps closely followed the Union armies, stringing wire to link not only one military unit to another but also to link generals in the field with Washington.

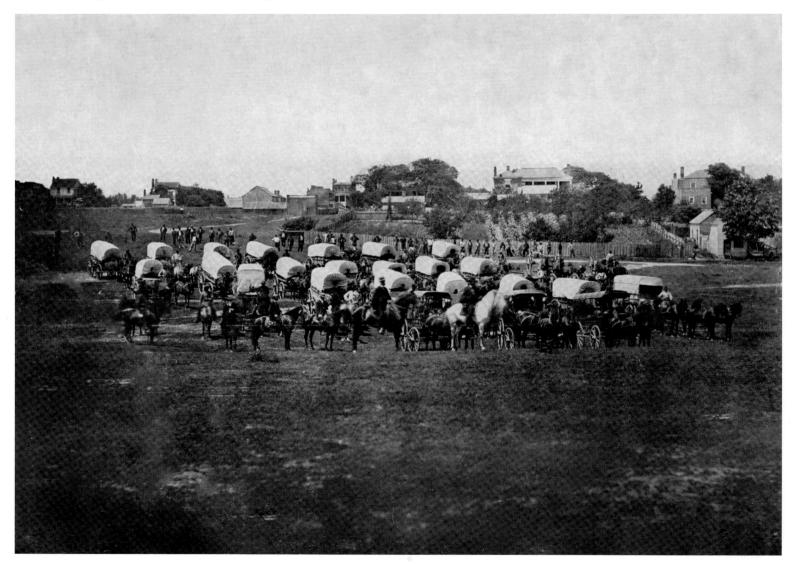

The U.S. Sanitary Commission established its headquarters in this building on the southeastern corner of 9th and Broad streets in Richmond after the war. Created in 1861 by Northern women despite some government opposition, the commission hired physicians to examine camps and recommend improvements in hygiene, augmented rations with more-healthful foods, collected and distributed medical supplies, and gave relief to sick and needy soldiers.

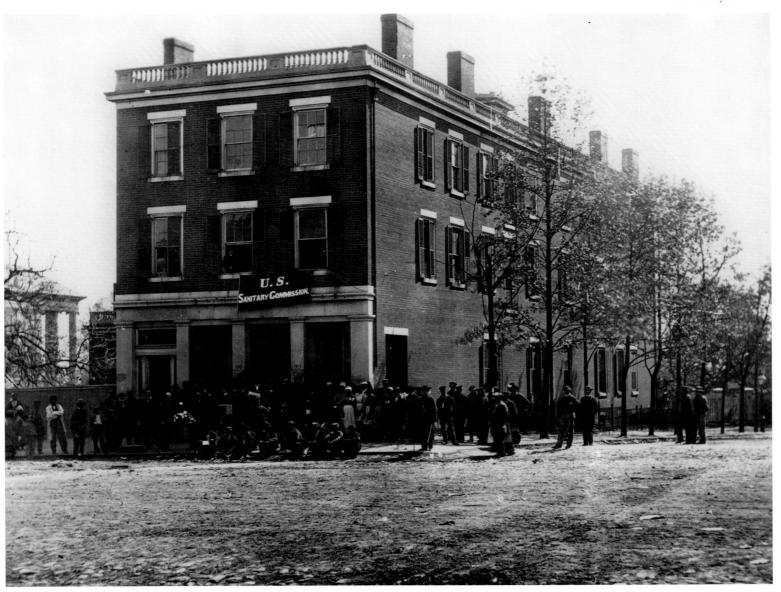

Many thousands of escaped slaves, known as contrabands, fled to Union lines during the war. Some attached themselves to the army and served as laundresses, teamsters, or servants. Others enlisted, joining free black men in regiments of United States Colored Troops; by war's end, about 200,000 blacks had fought for the Union and freedom. Wherever the federal presence became permanent, contraband camps sprang up, such as this one located in the lowlands of eastern Richmond between Church Hill (upper right) and the James River. It was established after the federal occupation of the city in April 1865. The Virginia state capitol is visible in the distance on the left.

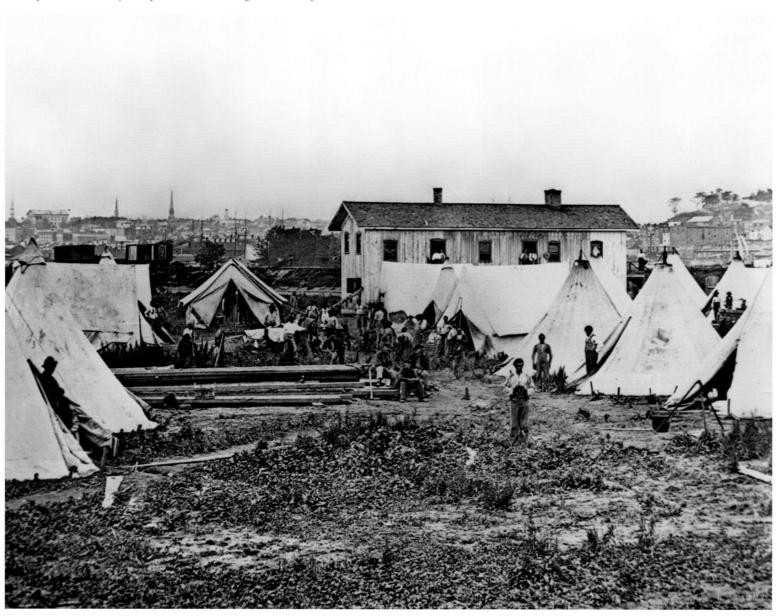

Castle Thunder, located on the north side of Cary Street between 18th and 19th streets, was a tobacco warehouse before Confederate authorities used it to confine political prisoners, Unionists, spies, and common murderers. Little is known for certain about it, other than its reputation for brutal guards and grim conditions.

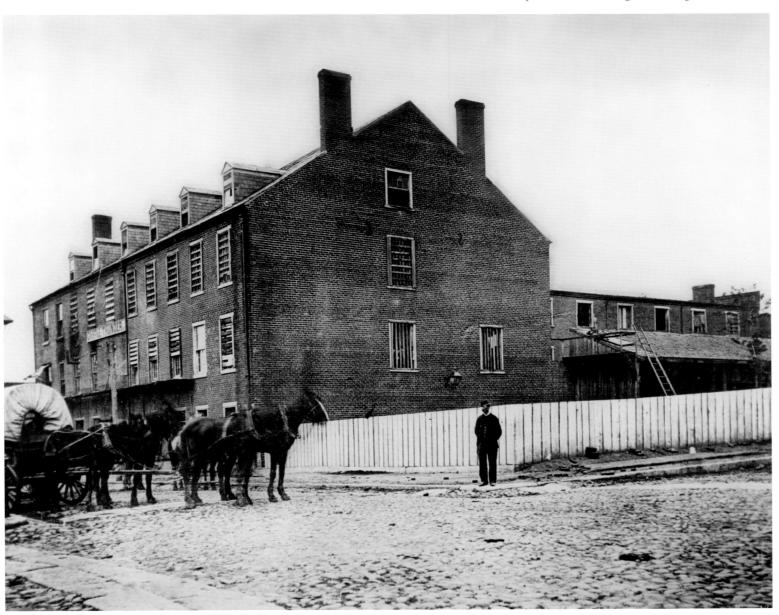

Some of the piers that supported the Richmond and Petersburg Railroad bridge, burned by Confederate forces during the evacuation on April 2-3, 1865, still remain in the James River today. The building on the left in this view looking south was a paper mill also destroyed in the fire.

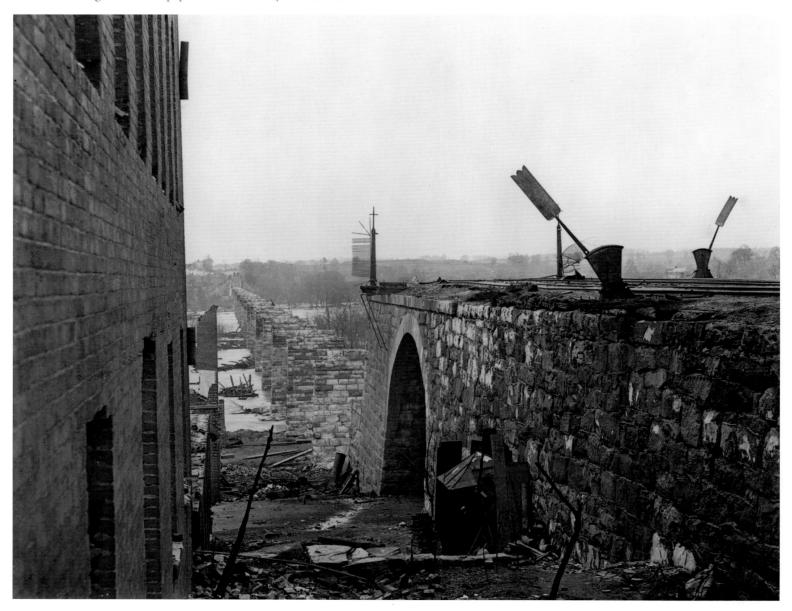

This image, from the vantage point of the Richmond and Petersburg Railroad bridge ruins captured in the preceding image, shows the Confederate Laboratory on Brown's Island (left), salvageable bricks from the Virginia Manufactory of Arms neatly stacked (foreground), and the Tredegar Iron Works (right). Tredegar, the largest ironworks in the South, produced most of the cannons used by the Confederate armies. Several of its buildings still stand and have been restored. This National Historic Landmark operates today as the American Civil War Center at Historic Tredegar, devoted to exhibiting the story of the war from Union, Confederate, and African American perspectives.

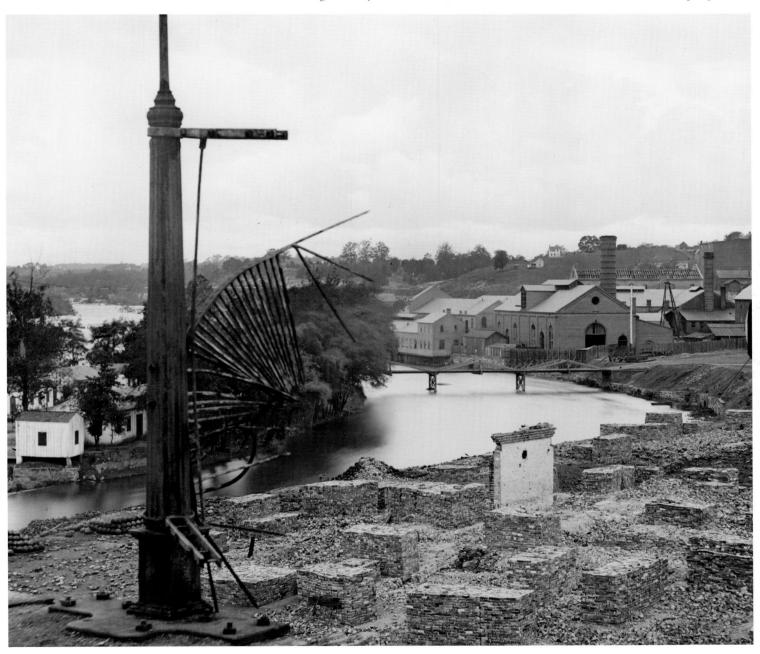

Union soldiers pose with a ruined locomotive at the Richmond and Petersburg Railroad depot, near the site where the photograph of the railroad piers was taken.

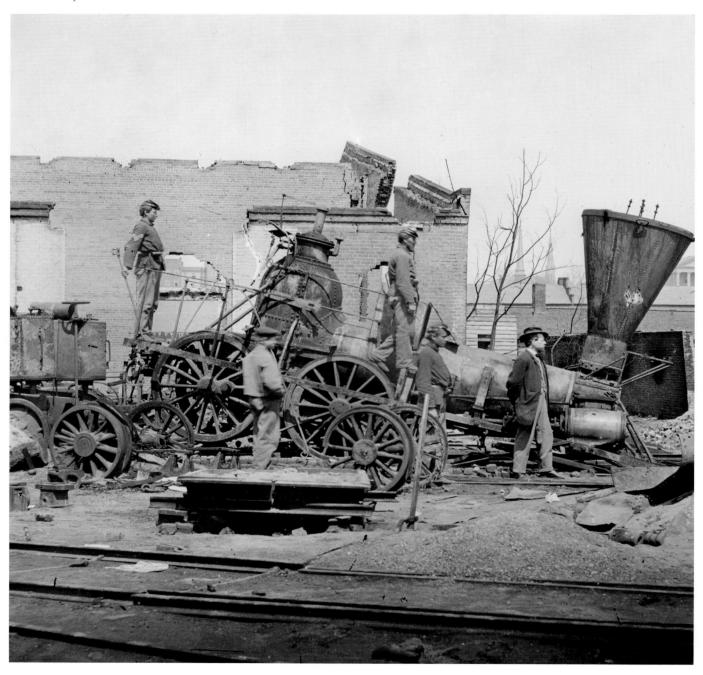

This image, taken in April 1865 facing west, shows at right the ruins of the Gallego Flour Mills, which succumbed to the evacuation fire. The stone 11th Street Bridge, arching over the James River and Kanawha Canal, remains standing today. At the time of the war, Richmond had the largest flour-milling establishments in the United States.

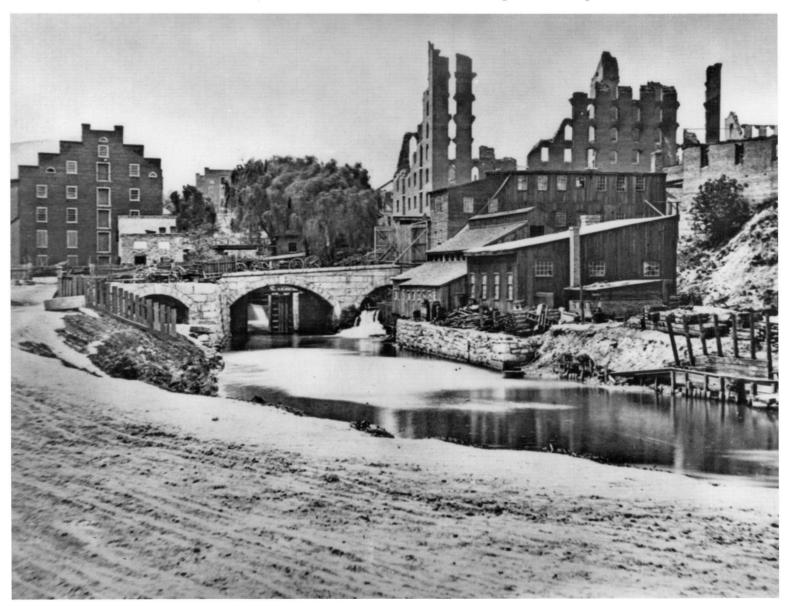

Several photographs exist that show the wreckage of the burned district at Governor and Cary streets shortly after the evacuation fire. One, taken in brilliant sunshine, is devoid of people. Another, in gloomy low light, captures a pair of women in mourning black. This picture shows men posing like tourists amid the ruins, which look ready to collapse.

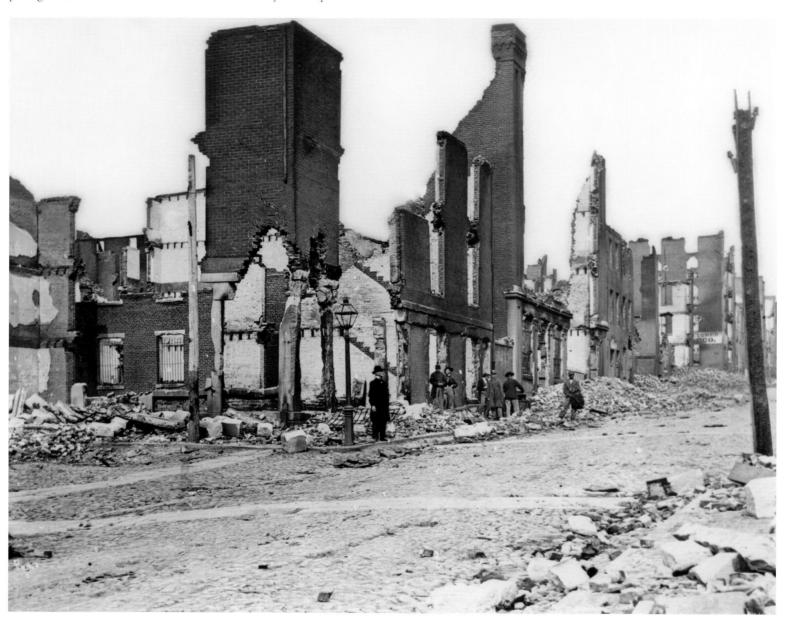

Both the Virginia state capitol at left, designed by Thomas Jefferson and begun in 1785, and the U.S. customs house in the center, designed by Boston architect Ammi B. Young and completed in 1858, still stand. Each has experienced additions, but they have been sympathetic to the original architectural styles—Classical Revival and Tuscan Palazzo, respectively. During the war, the Confederate Congress sat in the capitol, while President Jefferson Davis and his cabinet had their offices in the customs house. The James River and Kanawha Canal turning basin in the foreground is no more; surface parking and modern buildings have replaced it. In the 1970s, construction workers there unearthed the remains of a canal boat like the ones shown here.

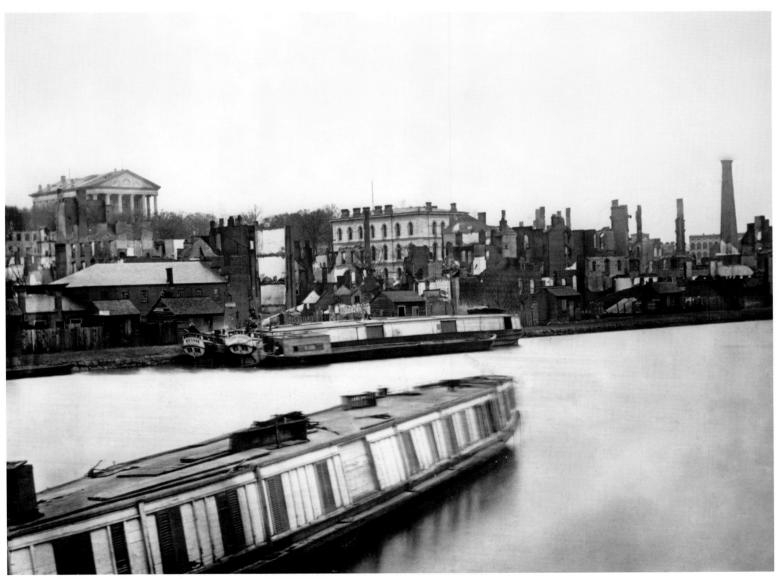

Photographed probably in May or June 1865, this image of the Virginia state capitol from the northwest affords a view of the seldom-depicted rear and side of the building. It shows the original steps, which were on the eastern side as well, but were removed in the 1906 remodeling that added hyphens and wings to each side.

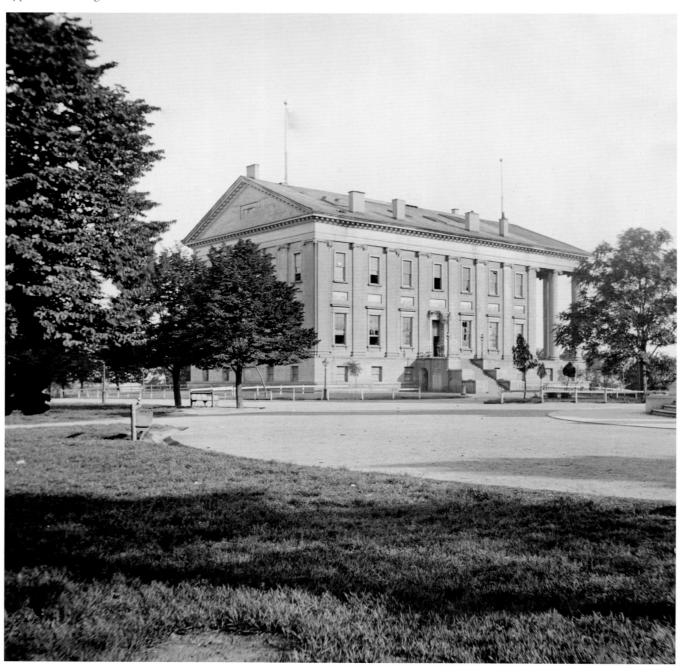

The Virginia governor's mansion on the northeastern corner of Capitol Square, photographed in April 1865, is the oldest governor's residence in continuous occupation in the United States. Alexander Parris, a New England architect, designed it, and it was completed in 1813. During the war, the body of General Thomas J. "Stonewall" Jackson lay in state there. The mansion is a National Historic Landmark.

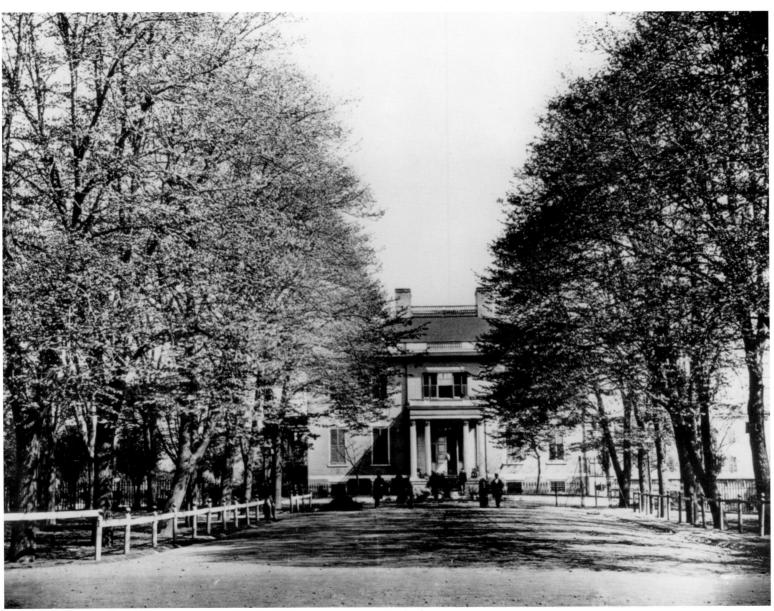

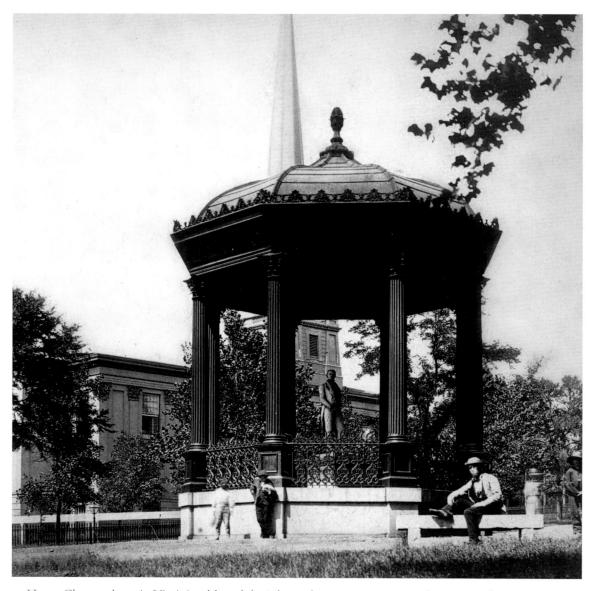

Henry Clay was born in Virginia, although he is better known as a senator and statesman from Kentucky, as well as an unsuccessful candidate for president in 1844. After his defeat, a group of Richmond women organized the Virginia Association of Ladies for Erecting a Statue to Henry Clay. They contracted with a sculptor in 1846, but it was not until 1860, on the eve of the war that tore apart Clay's beloved Union, that the statue arrived. It was set up in this pavilion on Capitol Square and dedicated on April 12, 1860. Some years later, the pavilion was dismantled and the statue moved inside the capitol building.

Broad Street Methodist
Church was completed
in 1859 on the
northeastern corner of
Broad and 10th streets.
Richmond once had
many churches with
tall steeples; most were
either blown down in
storms or taken down
shortly after 1900 for
fear they would topple.

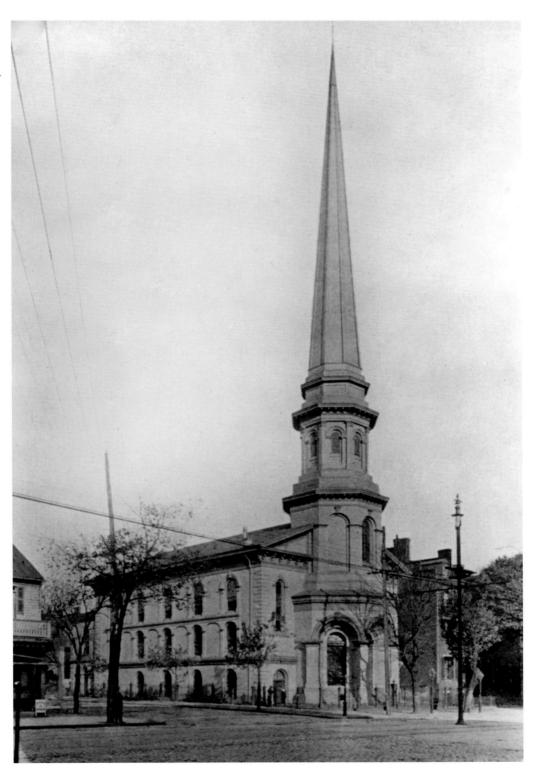

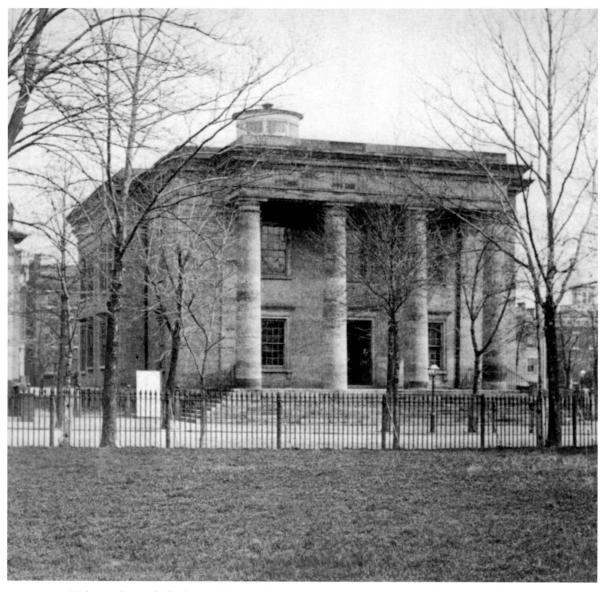

Richmond's city hall, designed by noted American architect Robert Mills, was completed in 1818. It stood on the block just north of Capitol Square and was bounded by Broad, Capitol, 10th, and 11th streets. After the collapse of a gallery in the state capitol on April 27, 1870, in which 62 people were killed and 250 injured during a packed court session, Richmond officials feared a similar disaster might strike the old city hall. It was demolished later that year.

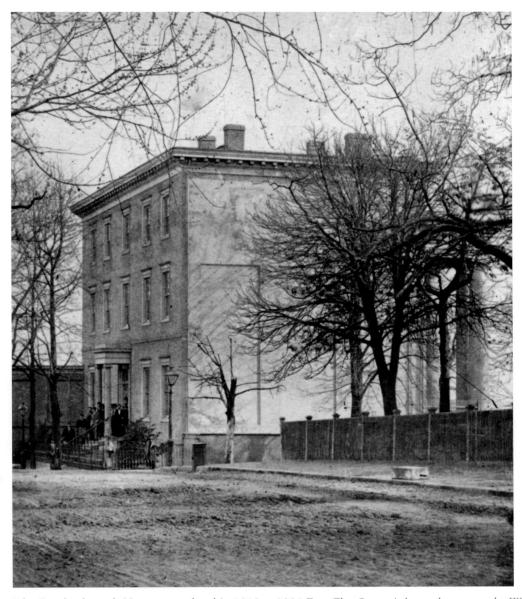

The John Brockenbrough House, completed in 1818 at 1201 East Clay Street, is better known as the White House of the Confederacy. Jefferson Davis and his family resided here from 1861 to 1865. On April 4, 1865, the day after the U.S. Army entered Richmond, President Abraham Lincoln paid the house a brief visit. For the next five years it was a military residence, and then became a school. The Confederate Memorial Literary Society acquired it in 1893. Today this National Historic Landmark, restored to its appearance during the Davis occupancy, is open to the public as part of the Museum and White House of the Confederacy.

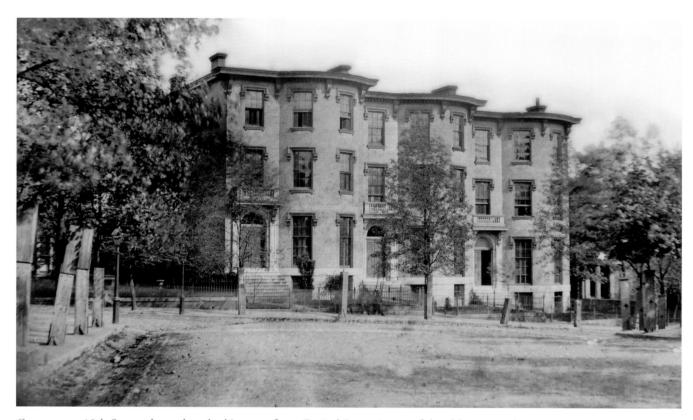

Governor or 12th Street, shown here looking east from Capitol Street, is one of the oldest streets in Richmond, appearing on the earliest maps as a "country road." It still winds its way down the hill to the river, and Morson's Row, constructed for John Morson in 1853, still stands on Governor Street across from the governor's mansion. Morson lived in one of the Italianate houses and rented out the other two. State offices now occupy the buildings, which today look just as they did in this April 1865 photograph.

Photographed from Main Street looking north, the eastern end of the U.S. customs house and the southern facade of the Virginia state capitol are shown here in April 1865. The evacuation fire stopped spreading north at Capitol Square, but not before destroying the courthouse in the southeastern corner of the square along with many irreplaceable documents stored there.

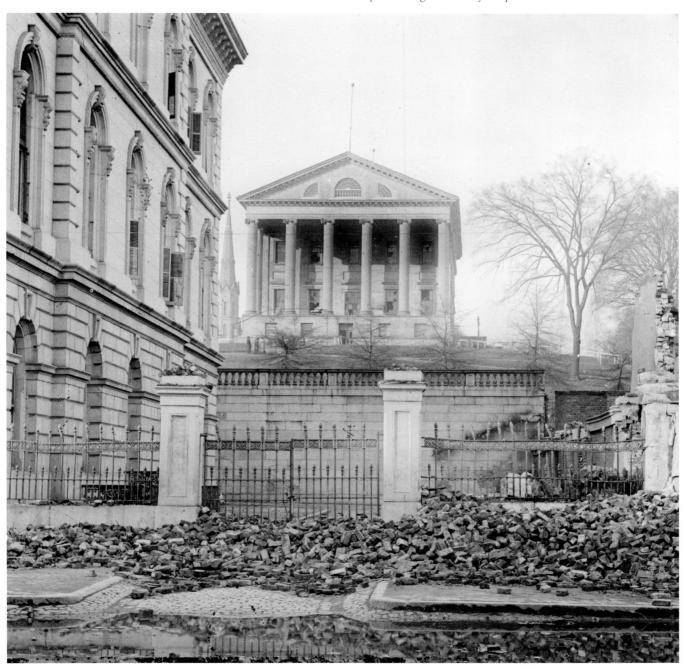

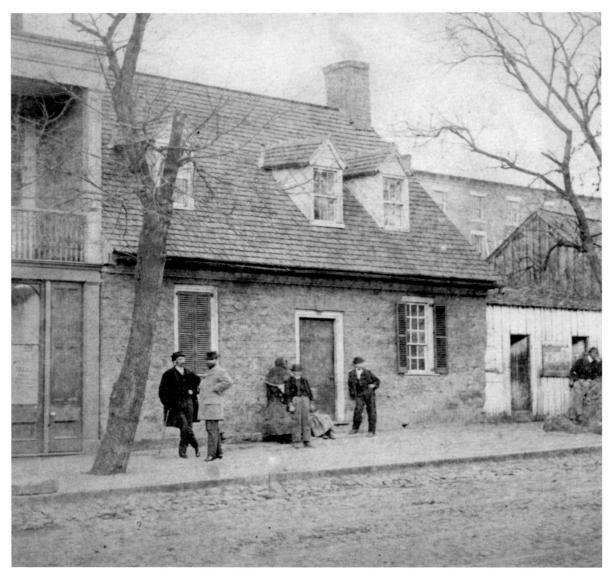

The Old Stone House, located on Main Street near 19th Street, has been the subject of much legend and lore over the years. It is often referred to as Washington's Headquarters, although there is no evidence linking him to the site. A recent analysis of its structural timbers supports a construction date of about 1754, and the first documented reference to an owner is to Samuel Ege in 1783. It is Richmond's only surviving colonial dwelling. Since 1921 it has been part of a museum honoring Edgar Allan Poe, who spent his youth in Richmond but did not live in the house.

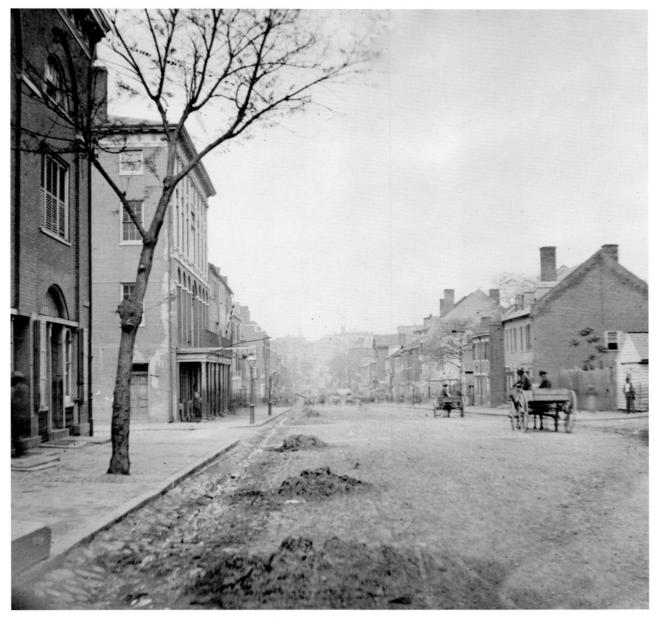

This view of Main Street looking east from about 25th Street shows an undamaged part of the city in April 1865. Aside from the wagons and a few people on the streets, who undoubtedly are discussing recent events, there appears to be little traffic. The long exposure times required for photographs during the period, however, would render invisible anyone who did not stand still for a few seconds.

The Almshouse was designed by city engineer Washington Gill and constructed in 1860–1861 as a place of refuge for Richmond's poorest white residents. It replaced an earlier poorhouse on the site that had been built before 1810. The striking three-part composition is in the Italianate style, and reflects midcentury Victorian concern for the care of the poor. Surrounding the building is Shockoe Cemetery, opened in 1824 and Richmond's principal burying ground before Hollywood Cemetery was laid out in 1848. Among the notables interred in Shockoe Cemetery are Chief Justice John Marshall and Union Civil War spy Elizabeth Van Lew.

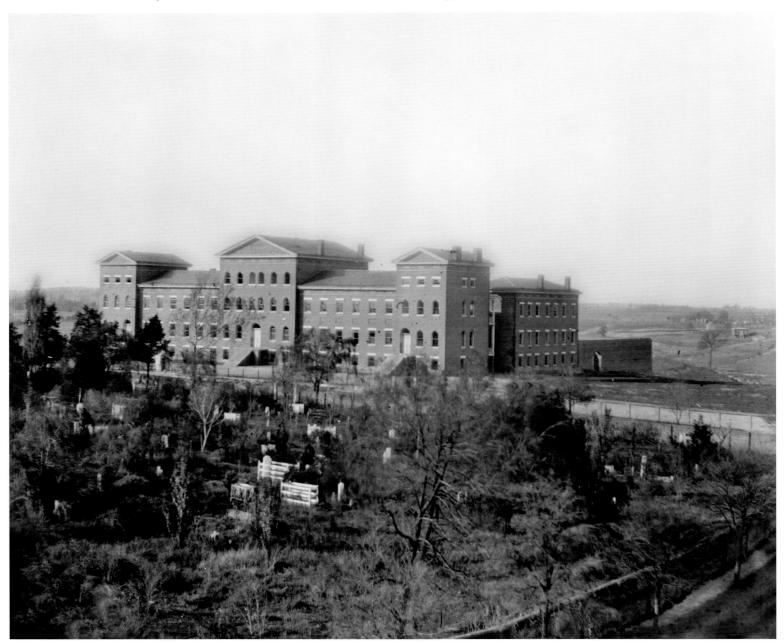

The Gothic Revival cast-iron tomb of James Monroe, a National Historic Landmark, stands in Hollywood Cemetery and dates to 1858, when the president's remains were reburied there from his grave in New York City. He had died and was interred in New York in 1831; 1858 was the centennial of his birth. Albert Lybrock, an architect who settled in Richmond in 1852, designed the tomb, which resembles that of Henry VII in Westminster Abbey. A landmark from its inception, the tomb has been the subject of many photographs, including this one taken in 1865.

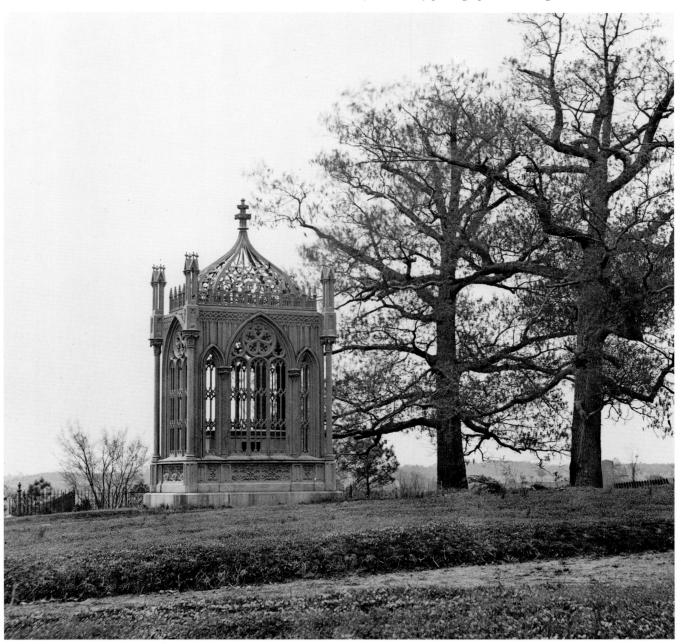

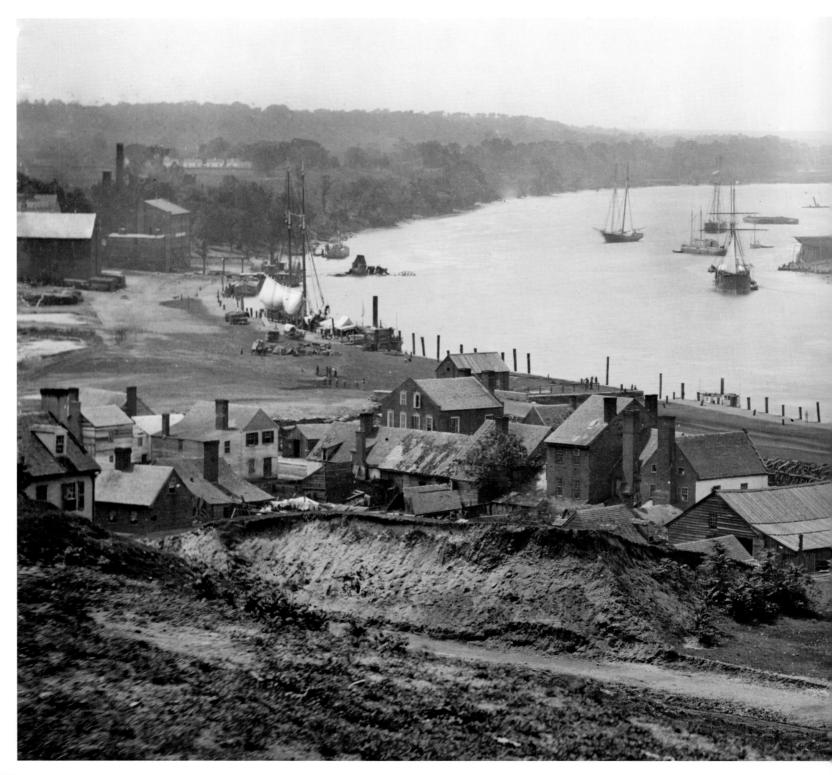

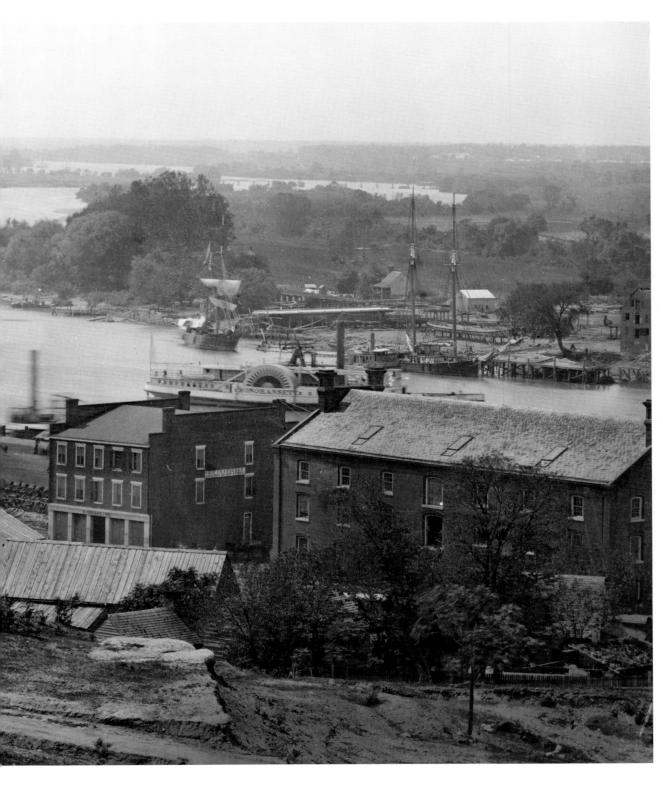

The view of the James River from this perspective is believed to have inspired William Byrd II, founder of Richmond in 1738, to name the new town for Richmondon-the-Thames just west of London, where the river view is nearly identical. The buildings and wharves constitute Rocketts Landing, for many years the port of Richmond, located just downstream from the city. This image, taken after Union forces occupied the city in April 1865, shows the sidewheel steamboat Monohansett in the river beyond the two large buildings on the right.

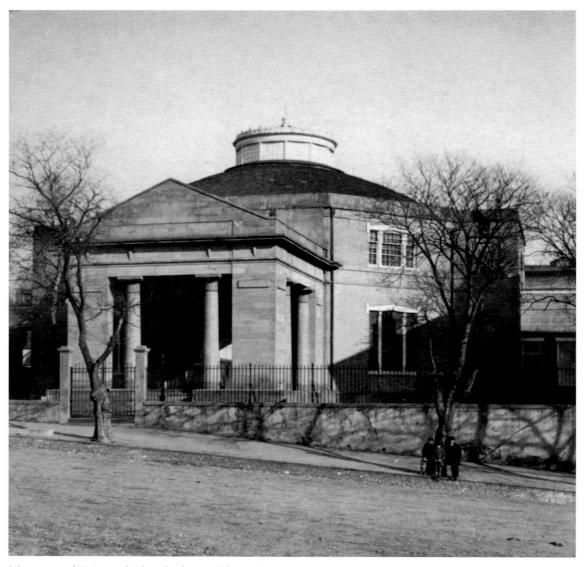

Monumental Episcopal Church, designed by Robert Mills, was completed in 1814. It stands on East Broad Street between 12th and College streets on the site of the Richmond Theatre, which burned during a performance on December 26, 1811. Seventy-two people died, including Virginia governor George W. Smith. The church was built to commemorate the victims. Today it is a National Historic Landmark owned by the Historic Richmond Foundation, which has undertaken a long-term restoration of the building.

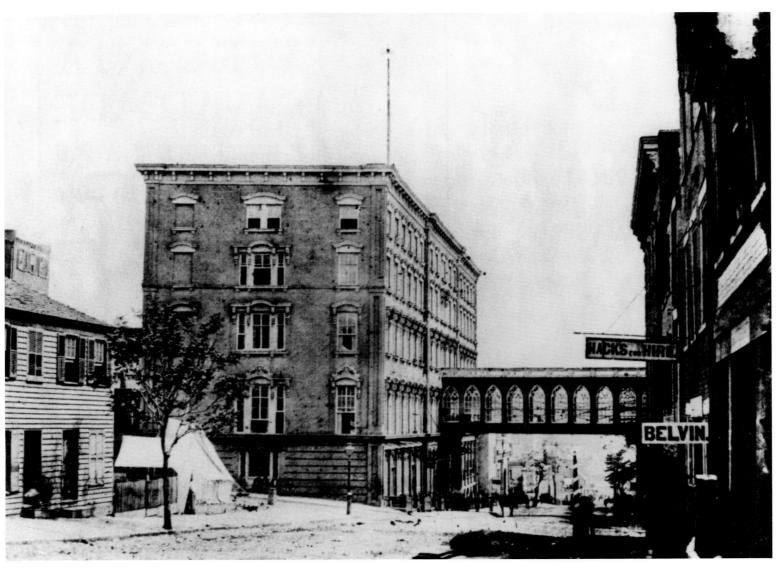

The Ballard Hotel (left), located in the northeastern corner of the intersection of Franklin and 14th streets, was connected to the Exchange Hotel by a pedestrian bridge over Franklin Street. John Ballard built the first bridge, the cast-iron Gothic Revival structure shown here, after he acquired the Exchange Hotel in 1851. In 1867, it was replaced with a simpler bridge. The hotels were among Richmond's most elegant establishments, especially during the antebellum period. They closed in 1896 and were demolished a few years later. Today, state office buildings stand on the site.

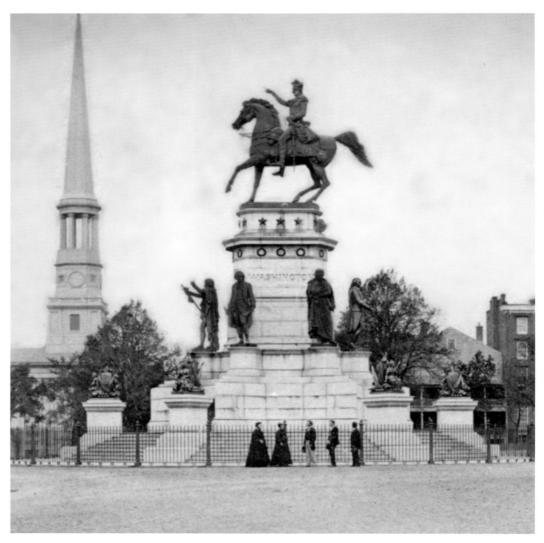

This view of the Washington Monument in Capitol Square includes St. Paul's Church on the left, just off the western side of the square. The equestrian statue of Washington was sculptured by Philadelphia artist Thomas Crawford and cast in Europe. It was unveiled on February 22, 1858. The statues of famous Virginians were not all placed on the monument's base until August 1868, after the Civil War.

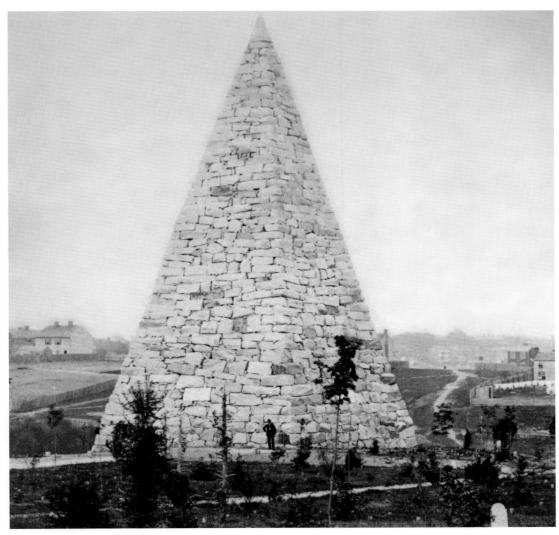

The cornerstone of the Confederate Soldiers' Monument in Hollywood Cemetery was laid on December 3, 1868, after two years of fund raising; the capstone was set in place on November 6, 1869. Three presidents are buried in the cemetery: U.S. presidents James Monroe and John Tyler, and C.S. president Jefferson Davis. Other Confederate luminaries interred there include generals J. E. B. Stuart and George Pickett. About 18,000 Confederate soldiers, many of whose names are unknown, rest there as well.

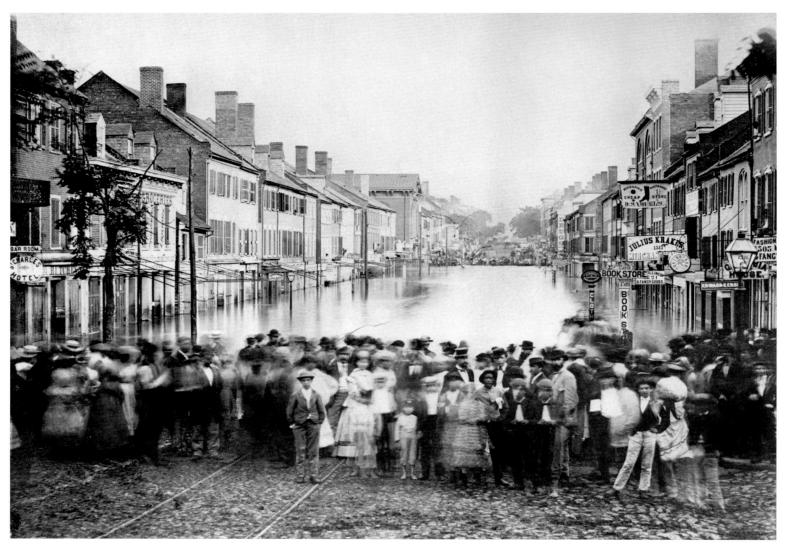

To any resident of Richmond from its earliest days until the end of the twentieth century, this was a familiar scene: the James River overflowing its banks to flood Shockoe Bottom and Main Street between 15th and 17th streets (in the distance). The Old Market Building is in the middle ground on the left in this view, taken facing east on October 1, 1870, when the waters reached twenty-four feet in depth. In 1995, a floodwall was completed to prevent such catastrophes; ironically, the river has not reached flood stage here from that time to the present day.

The buildings on the south side of Main Street, shown here between 13th Street on the left and 12th in the distance, were constructed within a few years of the end of the Civil War to replace those destroyed in the April 2-3, 1865, evacuation fire. The structure in the middle of the block, the Donnan-Asher Iron Front Building, was erected in 1866. It is listed on the National Register of Historic Places today, and is one of only three completely cast-iron facades remaining in Richmond. Iron was favored over stone or terra-cotta because it was cheap and easy to manufacture, and could be as elaborate as desired.

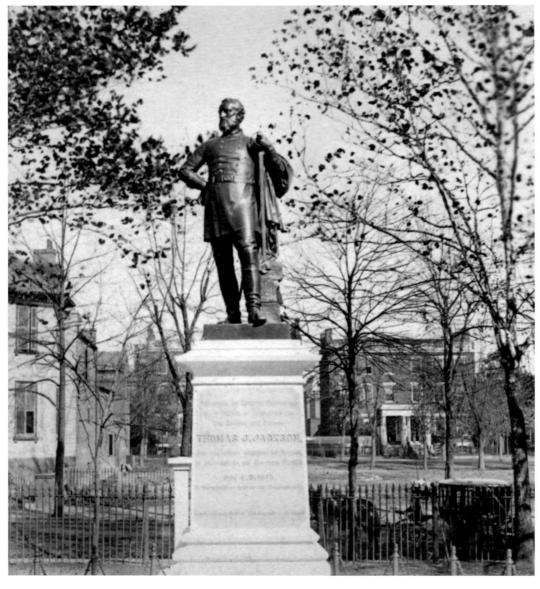

The post–Civil War effort to memorialize the heroes of the Confederacy in Richmond was not limited to the statues of Robert E. Lee, J. E. B. Stuart, Thomas J. "Stonewall" Jackson, and Jefferson Davis on Monument Avenue. This statue of Jackson, placed in Capitol Square in 1875, was the first of them all. It was a gift to Virginia from Jackson's English admirers.

This building was erected at the Virginia State Agricultural Fair held in October 1877 to demonstrate Richmond's progress in the postwar South. The site, located on West Broad Street, was in the vicinity of the present Science Museum of Virginia. President Rutherford B. Hayes spent two days in the capital visiting the fair.

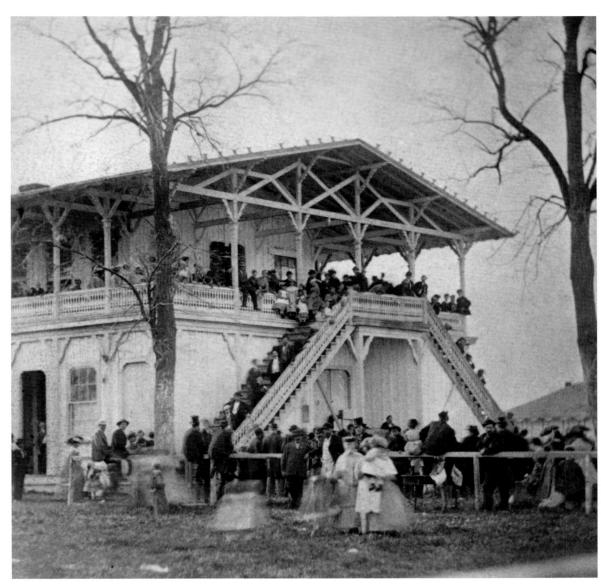

Located at 7th and Broad streets, the new Richmond Theatre replaced an earlier theater in 1863, when it might be argued that Richmonders needed entertainment more than they usually did. The building was demolished in 1896.

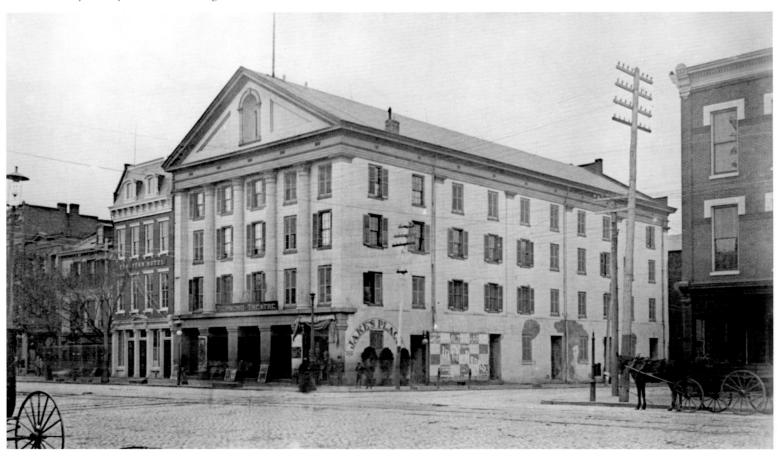

PEACE AND GROWTH

(1880 - 1899)

During the last two decades of the nineteenth century, Richmond accelerated its recovery from the Civil War, although it remained fixated on the recent past even as it looked to the future. Because the federal government took care only of Union veterans, their widows, and their orphans, the Southern states were compelled to care for maimed, impoverished, and elderly former Confederates and their dependents. Southern white women stepped into the breach immediately after the war, overseeing the transfer of the remains of the Confederate dead from hastily dug battlefield graves to interment at public and private cemeteries such as Richmond's Oakwood and Hollywood burying grounds. Monuments and memorials soon followed, both for the revered leaders of the Lost Cause—Lee, Stuart, Jackson, and Davis—as well as for the common soldiers.

Richmond's population grew, and with it the infrastructure of streets, avenues, and suburbs that the residents required. With the arrival of the electric streetcar in 1888 (Richmond was the first city in the United States to install the new system), "streetcar suburbs" sprouted around the city, especially along the northern edges. Richmond also expanded westward, in the Fan District (so-called because of the street pattern) and along Monument Avenue, with its pantheon of Confederate heroes and elegant mansions. The downtown area, once heavily residential with blocks of Greek Revival–style dwellings, became more of a commercial and industrial center—a place to come to work and then catch the streetcar home.

Other amenities accompanied the city's growth. Several parks were created to give residents some much-needed green space within the increasingly urban environment. One institution of higher education had operated in Richmond since 1837: the Medical College of Virginia, which began as the medical school for Hampden-Sydney College. The city acquired another college when the forerunner of today's University of Richmond moved in the 1870s to the West End and then expanded over the next decades. Public secondary schools, part of a new educational system established by the state constitution of 1869, gained acceptance and increased in number.

Richmond's tobacco-manufacturing industry, a mainstay before the war, grew by leaps and bounds afterward. Major Lewis Ginter's factory turned out cigarettes in attractive packaging to feed the growing demand for an alternative to smoking tobacco in pipes or as cigars. Soon, tobacco warehouses and factories lined the riverside below Church Hill, in what has come to be called Tobacco Row.

After the Civil War, the federal government cared for disabled, sick, and elderly Union veterans and their widows and orphans. The care of Confederate veterans, however, fell to Southern state governments and benevolent societies. A group of former Confederates founded the Robert E. Lee Camp Confederate Soldiers' Home in Richmond in 1883, and the state provided increasing amounts of funding over the years. The Home, located on the present site of the Virginia Museum of Fine Arts, was operated with military discipline. Here a Grand Army of the Republic post—Union veterans from Lynn, Massachusetts—is pictured on a July 5, 1887, visit to their former adversaries in a spirit of reconciliation.

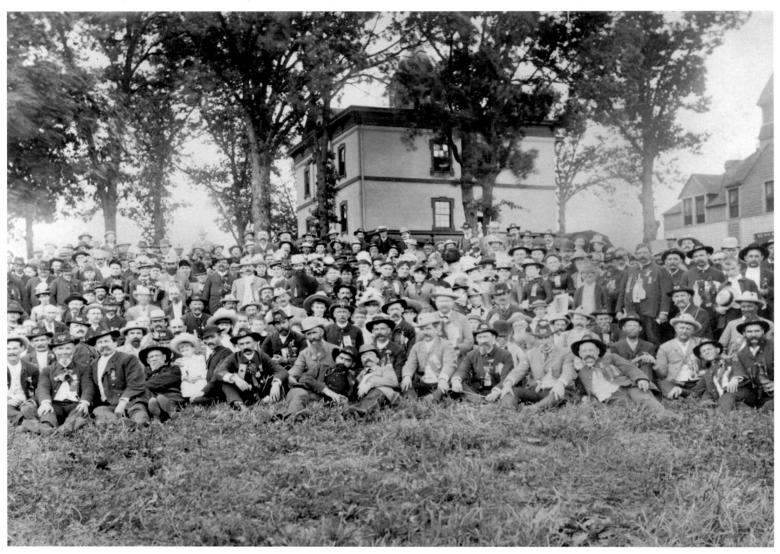

This scene was taken from the roof of the Virginia state capitol about 1885, facing northwest. Most of the buildings shown, beginning with the church on the right, stood on Broad Street. They were primarily commercial establishments, and they represent Richmond's recovery from the war and its aftermath.

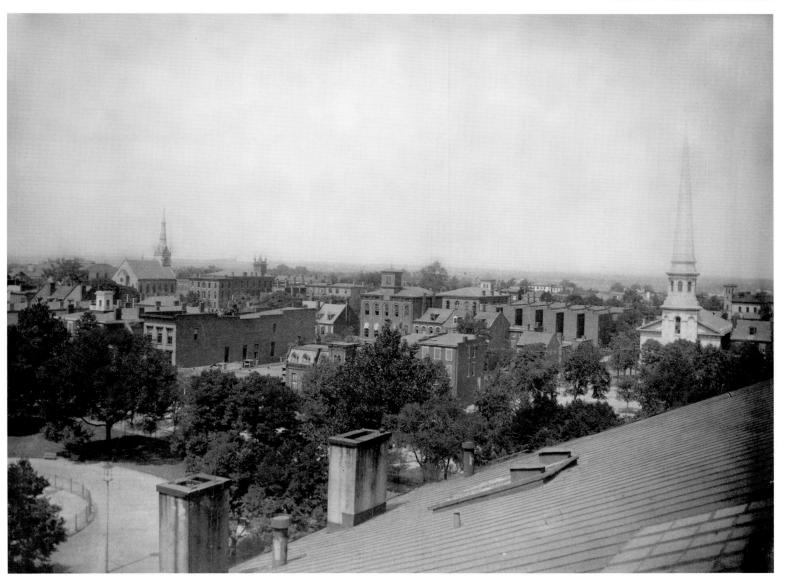

Several islands are located in the James River at Richmond. Mayo's Island, crossed by Mayo's Bridge, is near the northern bank of the river at about 14th Street. It has been the site of activities ranging from industrial enterprises to sporting events. The headquarters of the Virginia Boat Club is shown here on a pleasant summer day, about 1885.

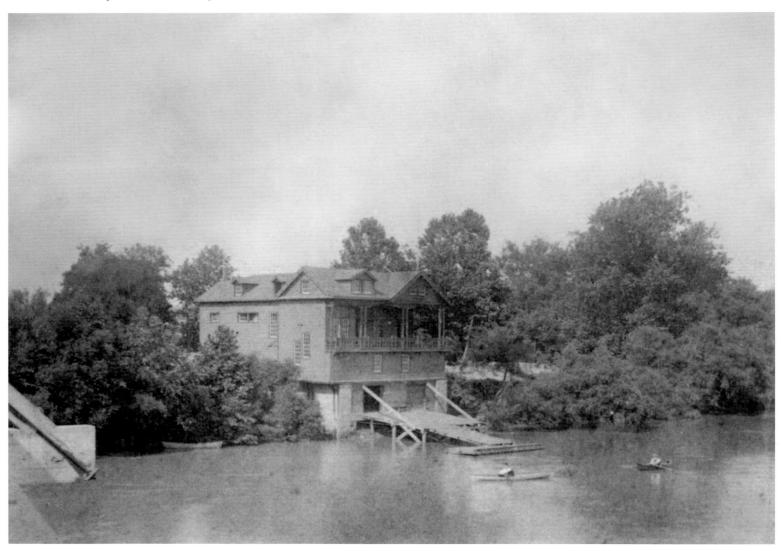

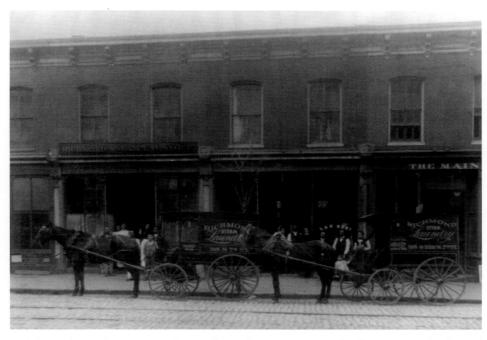

The Richmond Steam Laundry was located at 318-320 North 7th Street, north of Broad Street near Marshall Street, in Jackson Ward. It was one of many African American—owned businesses in the ward, which was the center of black economic life in Richmond. G. W. and D. P. Bragg owned the laundry, with a plant valued at \$20,000, three delivery wagons, and thirty employees.

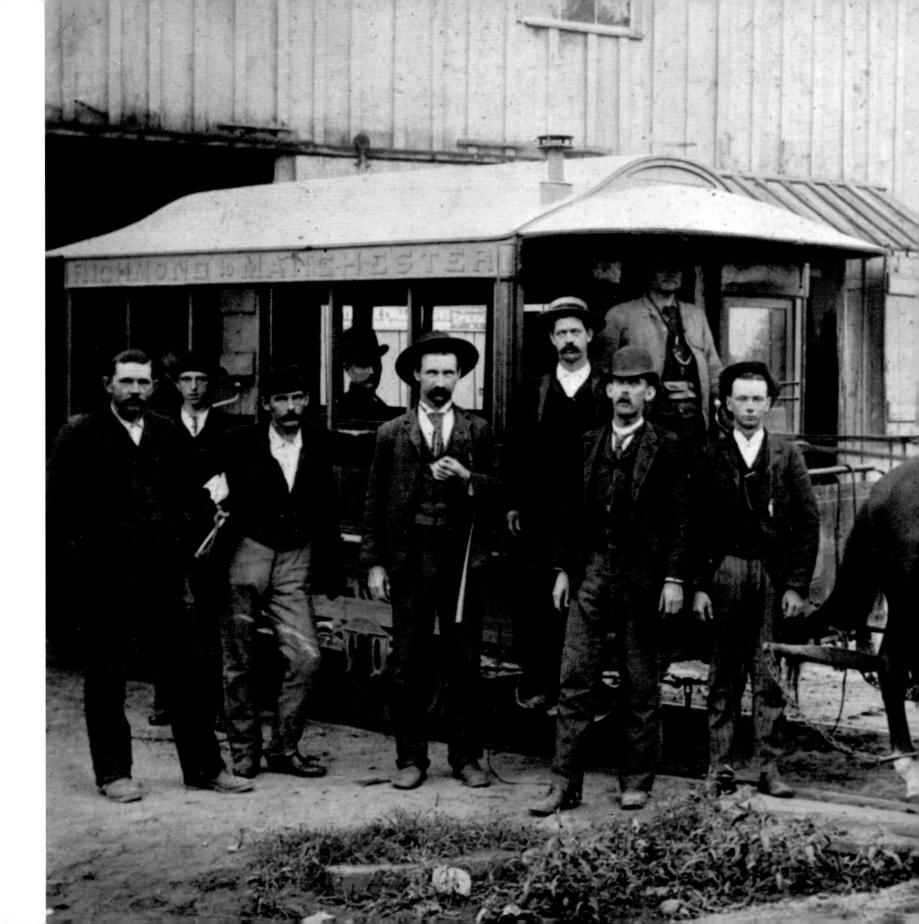

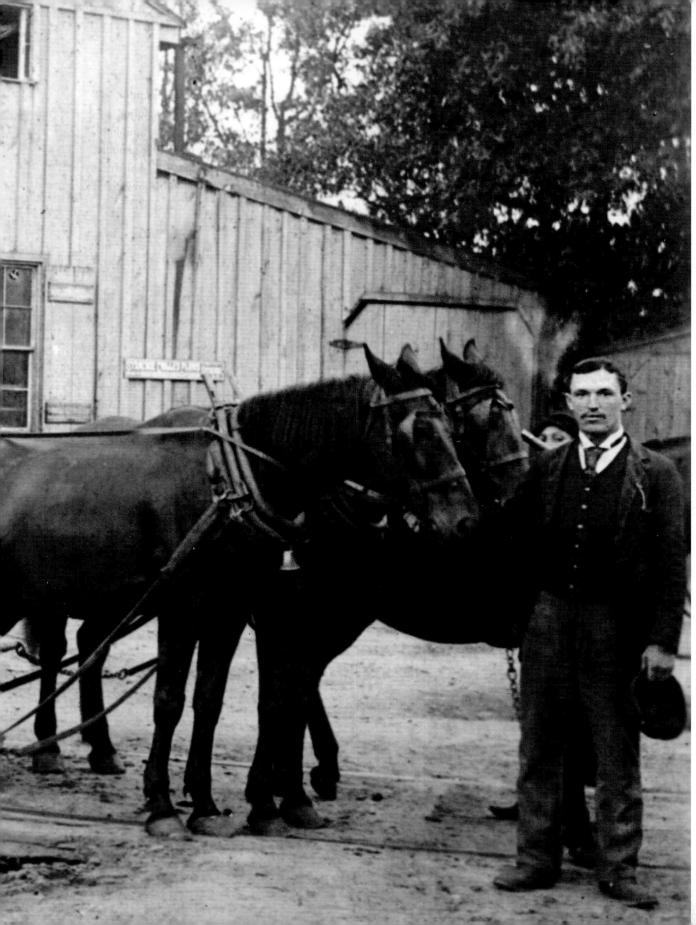

Before electric streetcars came to Richmond in 1888, horse-drawn cars moved along steel tracks through the city's streets. City council approved the first such line on May 29, 1860, and it operated on Main and Broad streets until the war suspended it. After hostilities ceased, the Richmond Railway Company resumed service. The company went into receivership in 1881. Shown here is a car and team at the Richmond and Manchester streetcar barn.

On May 2, 1888, Richmond became the first city in the nation to institute electric trolley car service, using overhead wires powered from a central station, a system that would soon become the standard throughout the United States. The Sprague Electric and Motor Company of New York built the new transportation network, including the plant, tracks, overhead current system, and streetcars. Frank J. Sprague himself came to Richmond to supervise the work. This photograph, showing some of Sprague's cars climbing Franklin Street near 13th Street in the snow, was taken during the following winter.

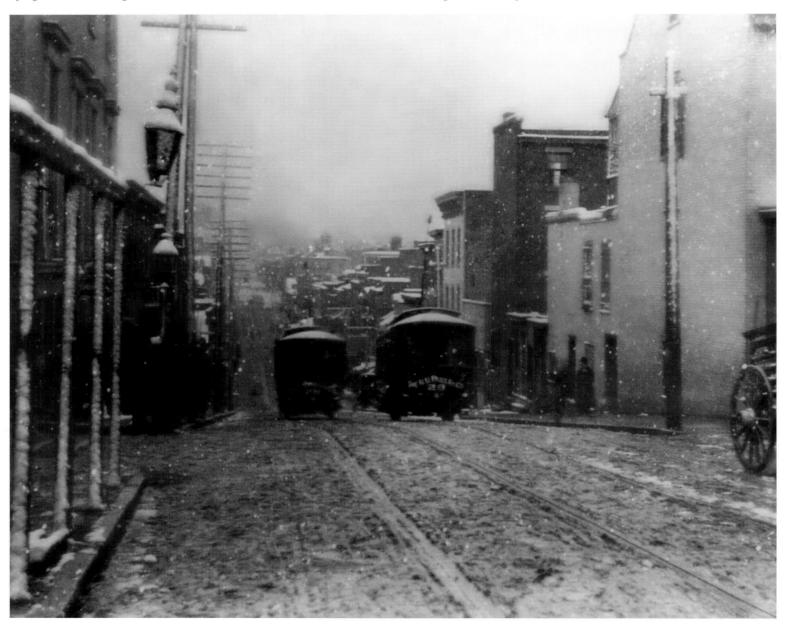

This car belonging to the Richmond Union Passenger Railway, which operated the electric streetcar system, was photographed in 1888 near Broad and 29th streets on Church Hill. Alternative sources of power would eventually replace the horse-drawn fire engine as well.

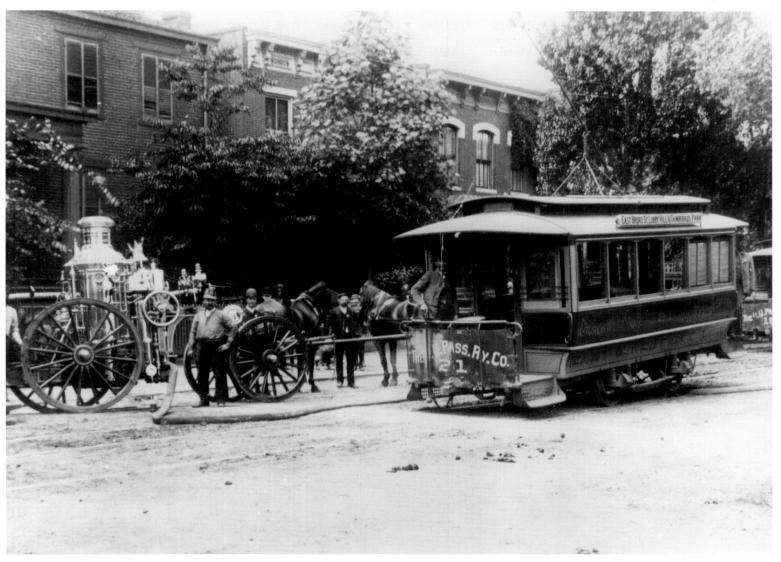

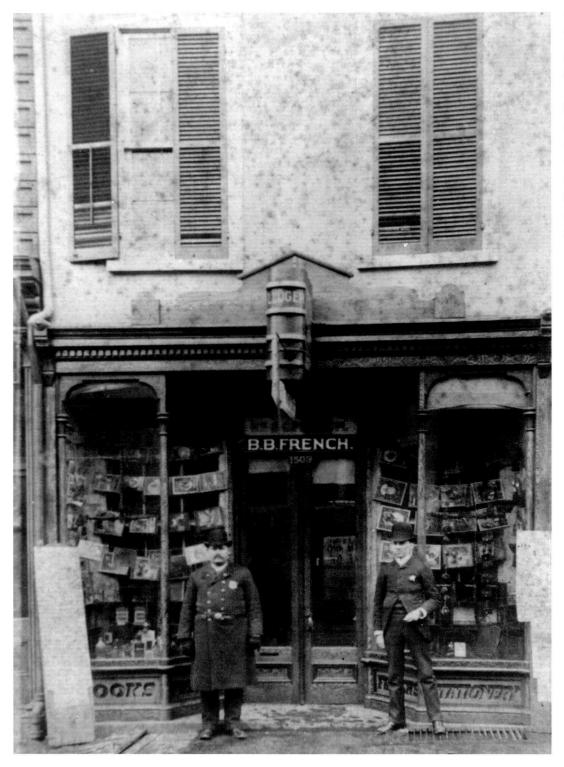

Two of Richmond's finest, William and Sam Crane, pose in front of a book and stationery store at 1509 East Main Street in the 1880s. The Board of Police Commissioners oversaw the police force, which originated before the Civil War, beginning in 1877. Major John Poe served as chief of police from 1867 to 1895.

In the 1880s, when this photograph was taken, the 700 block of East Franklin Street, just one block from Capitol Square downtown, was still residential. The Stewart-Lee House, second from left, was just one among many Greek Revival–style dwellings that filled Richmond's urban neighborhoods. Now they are almost all gone, except a scattered few downtown and a larger collection on Church Hill, to the east.

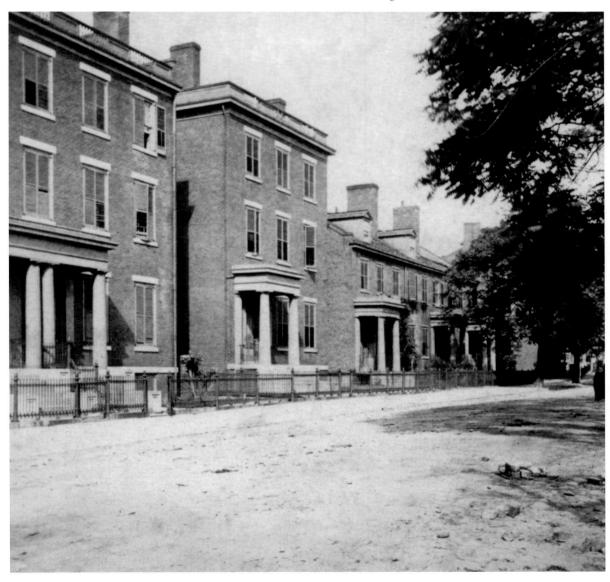

The rebuilding of Richmond after the Civil War stimulated the growth of many construction-related businesses and supply companies. William J. Whitehurst and Harry B. Owen formed their partnership about 1881 and manufactured window sash, blinds (shutters), and doors at this plant located at the intersection of 10th and Byrd streets near the James River.

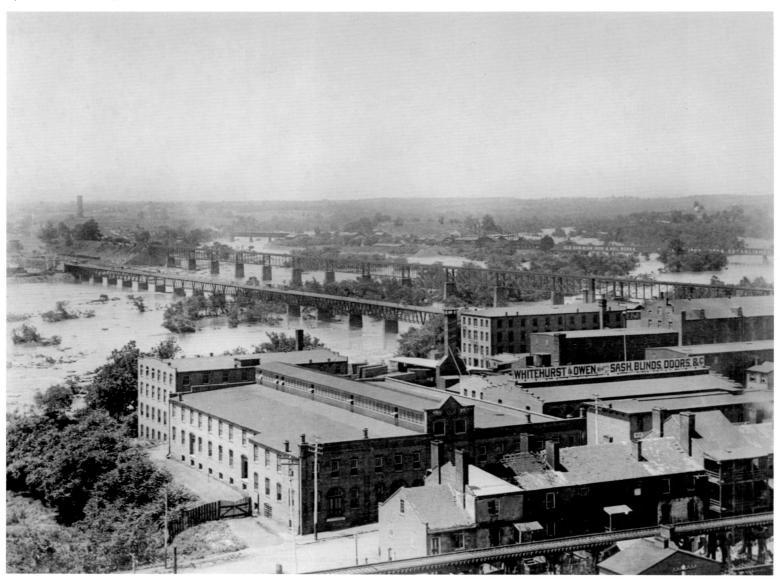

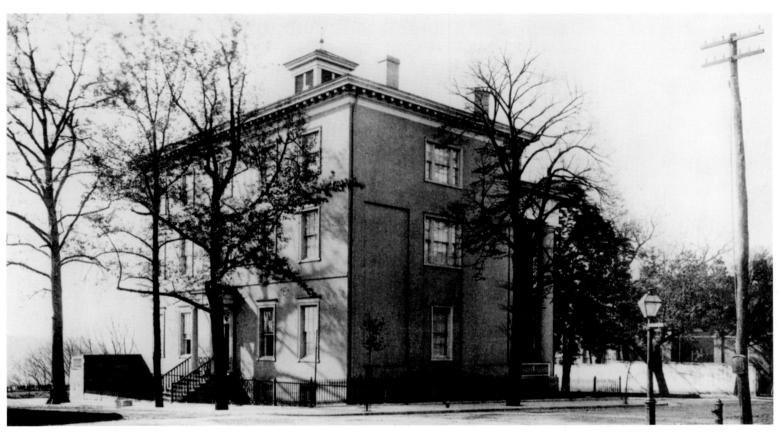

Moldavia, which stood on the western side of 5th Street between Main and Cary streets, was constructed in several phases between about 1798 and 1820. Thomas Jefferson contributed suggestions for its architectural embellishments, and one of his workmen was hired in 1805 to enlarge the house. The most noteworthy owners, who acquired it a few years after it was completed, were John and Frances Allan. Their foster son, Edgar Allan Poe, lived there briefly in 1825 and 1826, during and after a brief, inglorious tenure as a student at the University of Virginia. Moldavia was demolished about 1890.

The effort to commemorate General Robert E. Lee, the Confederacy's most beloved icon, began soon after his death in 1870. Various committees raised funds but the project languished as people debated proposed designs and locations for the monument. In May 1890, it was finally erected on what is now Monument Avenue, at that time a new residential neighborhood arising west of the city. The shrouded statue is here shown being lifted onto its base.

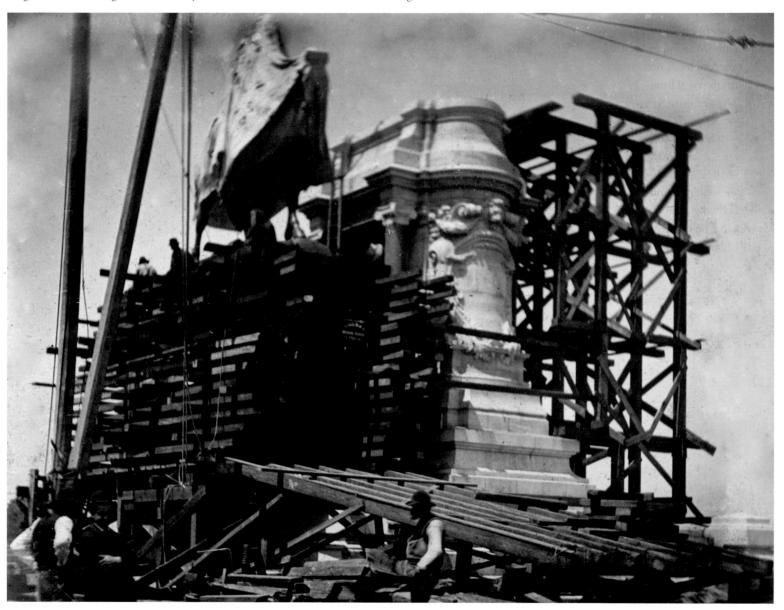

On May 29, 1890, hundreds of former Confederate soldiers donned their uniforms and marched to the unveiling ceremony for the Lee statue. This photograph was taken on Main Street near 10th Street, as the soldiers made their way west to Eighth Street, turned north one block to Franklin Street, then west again past the Stewart-Lee House to Monument Avenue (a continuation of Franklin Street) and the statue.

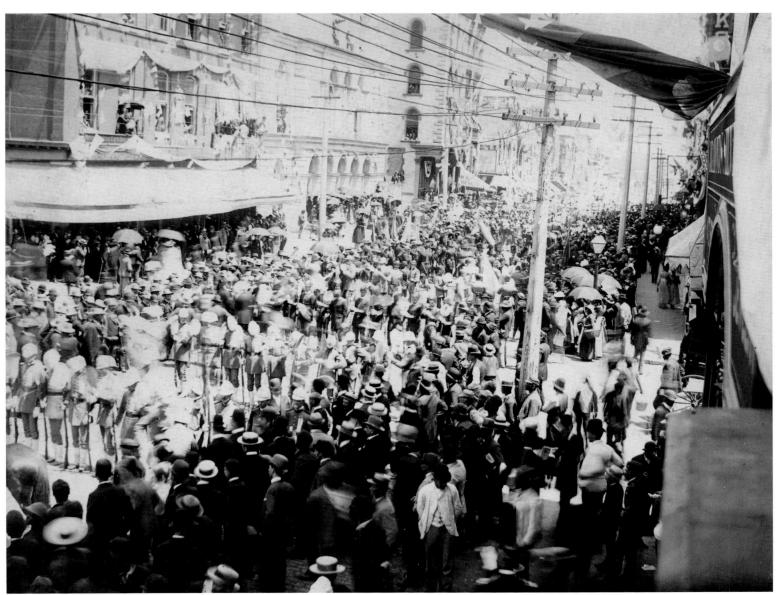

Marius-Jean-Antonin Mercié, a renowned French sculptor, created the statue of Lee on Traveller, his war horse. Photographed soon after the statue was hoisted into place, this image shows white supervisors and black workers posing on the pedestal. To the right, in front, are the grandstands erected for the unveiling ceremony; to the left rear, beneath Traveller's tail, are the buildings of Richmond College (now the University of Richmond).

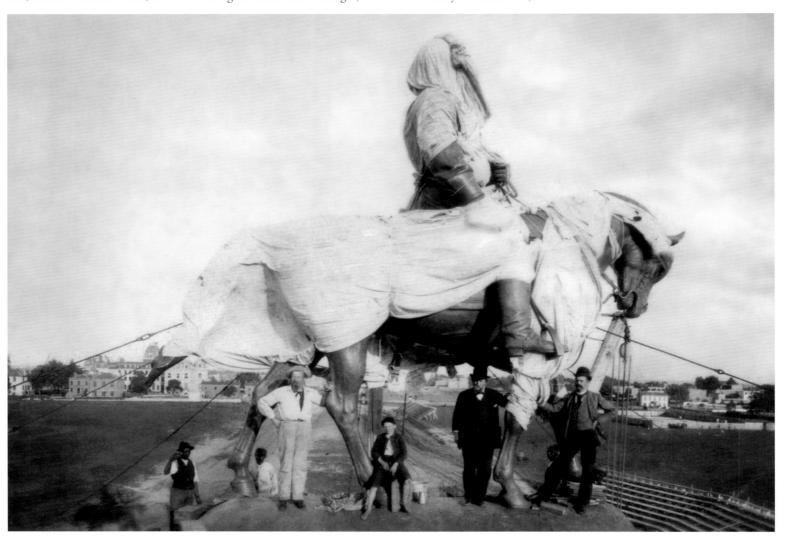

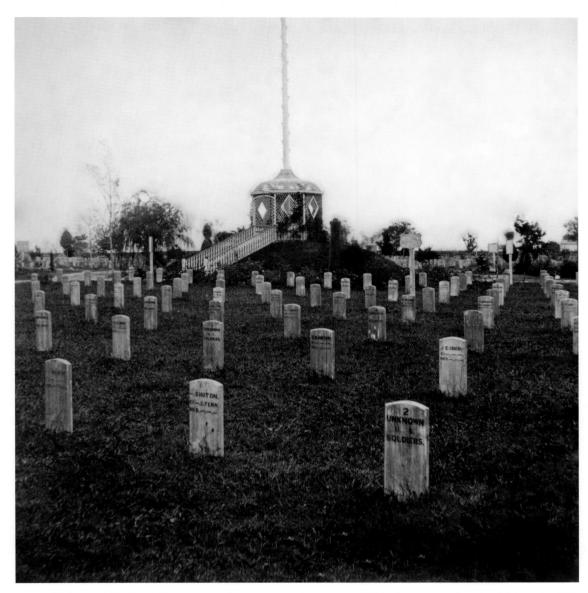

Richmond National Cemetery, as it is known today, was established on September 1, 1866, as the U.S. National Military Cemetery, Richmond. It is located in the East End of Richmond on Williamsburg Road. The cemetery contains the remains of more than 3,800 men who died during the Civil War, almost all of them United States soldiers but also including at least one Confederate. Most of the soldiers are unknown. The cast-iron octagonal gazebo in the background, used as a speaker's rostrum, was erected about 1890 and removed in 1952.

W. E. Tanner and E. H. Betts established the Richmond Locomotive and Machine Works shortly after the Civil War. Their vast factory stood at the northern end of 7th Street, and by 1890, when this picture was taken, the workers produced two hundred locomotives a year in addition to other machinery such as this cylinder for a battleship. The factory closed about 1930.

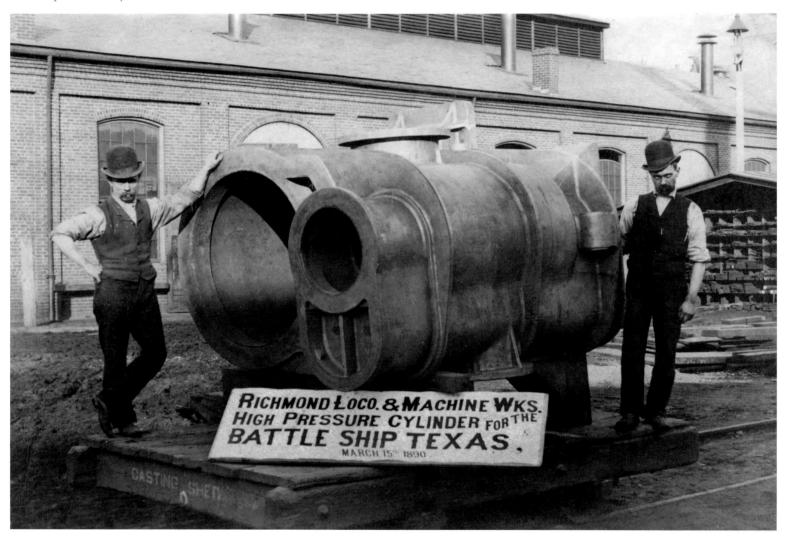

In the 1880s and 1890s, there arose a number of "streetcar suburbs" around Richmond, including Barton Heights, shown here in the 1890s. Located just north of downtown, Barton Heights was popular with city workers for the short commute.

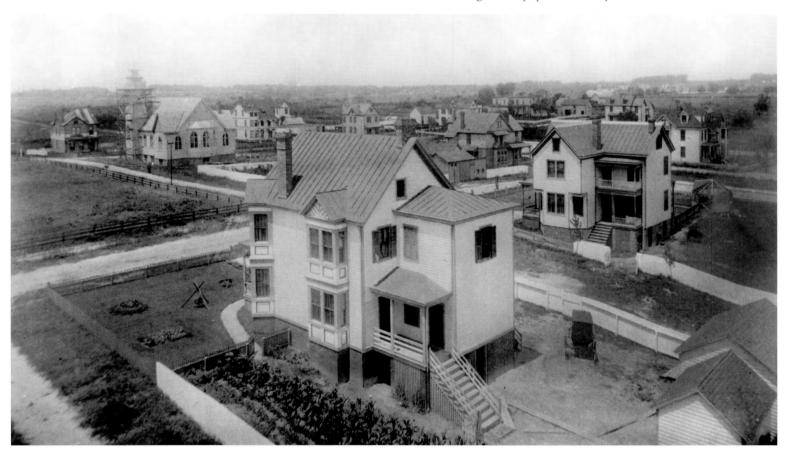

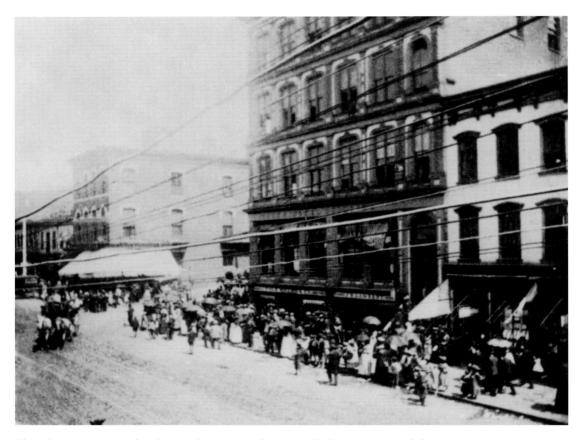

This photograph was taken late in the nineteenth century looking east toward the corner of 9th and Main streets. The four-story building in the center, 900-902 East Main, housed on its ground floor the Polk Miller Drug Company at 900 and J. B. Lambert, a purveyor of cigars and tobacco, at 902. Polk Miller, a white man whose real name was James A. Miller, was a well-known performer and promoter of African American music derived from the plantation songs he had heard and loved as a child in the South. He toured and recorded with black musicians and was enormously popular for many years. He was also a pharmacist, inventing Sergeant's Flea Powder for dogs. Miller died on October 20, 1913, and is buried in Richmond's Hollywood Cemetery.

The Richmond Times building stood on the southeastern corner of 10th and Bank streets just below Capitol Square, and is shown here about 1893. The newspaper had been established in 1886; it merged with the Dispatch in 1902 to become the Richmond Times-Dispatch, still Richmond's principal newspaper. Eventually this building was demolished to expand the old customs house, visible on the right.

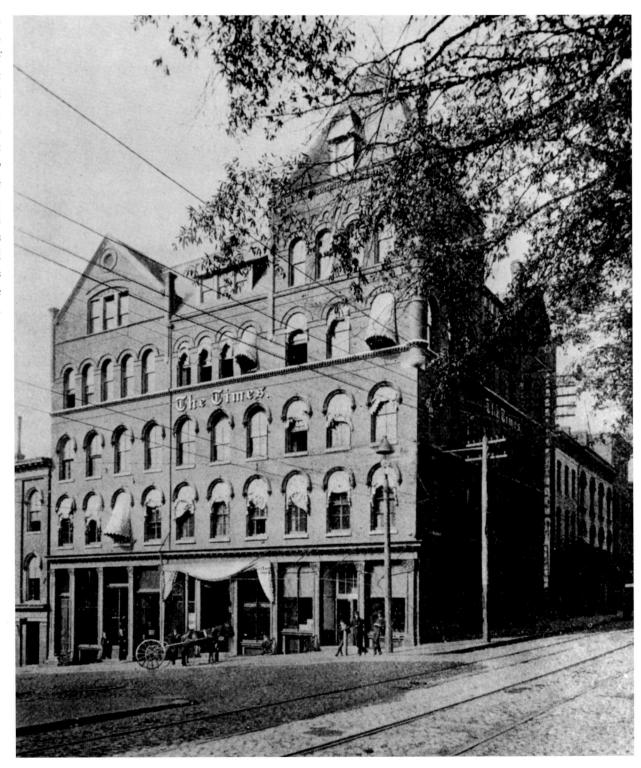

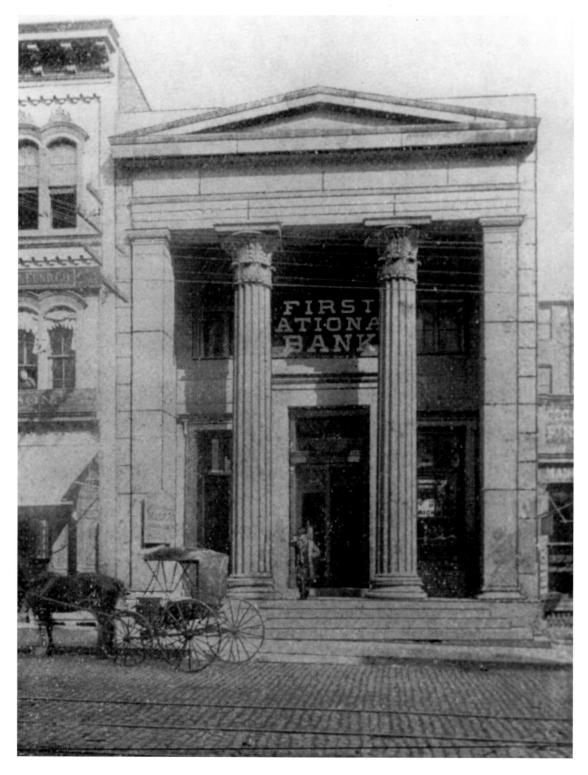

Shown here at its location at 1104 East Main Street, First National Bank was the first bank to open in Richmond after the evacuation fire of April 2-3, 1865. For two years it operated in the customs house before moving to Main Street. It moved again in 1913 to a new high-rise building constructed at Main and 9th streets. The columns shown here survived the evacuation fire but the bank that occupied the space at the time—Exchange Bank—burned

Chartered in 1867, the Richmond Chamber of Commerce (now the Greater Richmond Chamber of Commerce) has promoted business and civic affairs in the city and surrounding counties. Local architect Marion J. Dimmock designed this building for the chamber; it was constructed in 1892-1893 at the corner of 9th and Main streets. It contained a skylightcovered courtyard, an auditorium, a restaurant, and a vault, in addition to six floors of fireproof offices. About 1912, it was demolished to make way for the new First National Bank building.

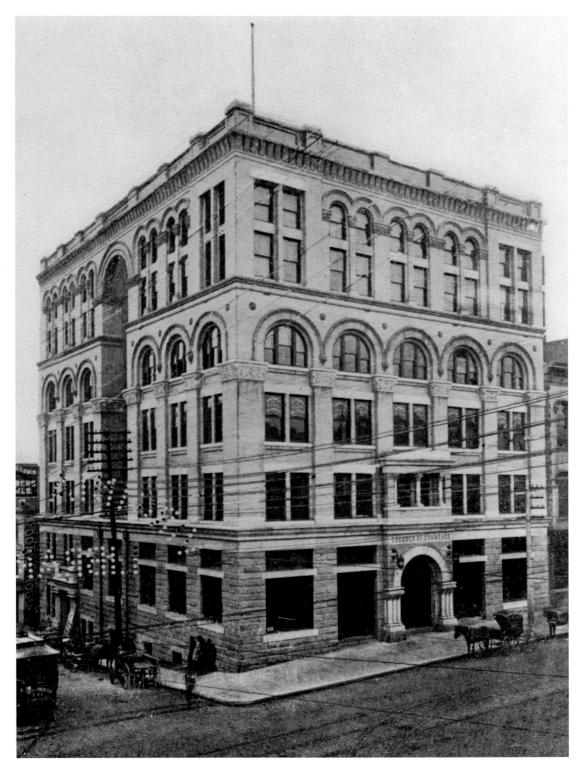

The first port of Richmond, known as Rocketts Landing, was located just below the "falls" or boulder-filled rapids of the James River. It was the highest upstream point to which oceangoing vessels could sail. Today that point is even farther downstream, because of the deeper draft of large ships. This image was taken near the old port about 1895.

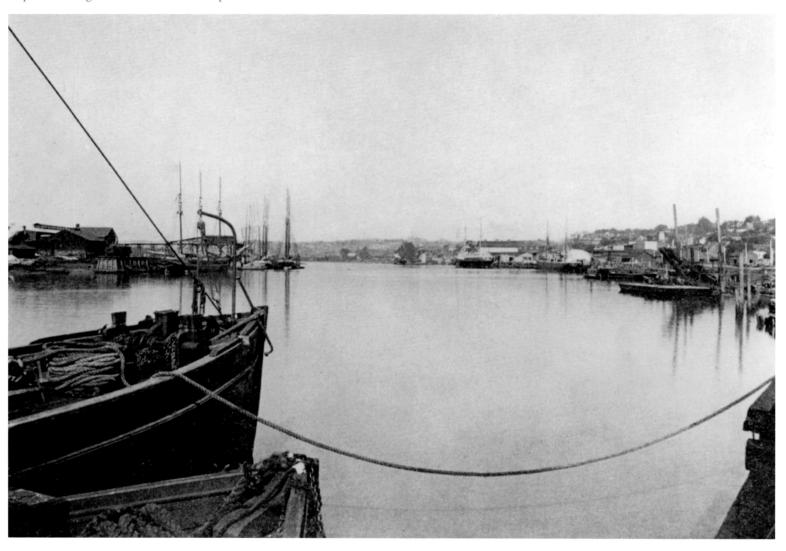

Luther H. Jenkins and Elbert C. Walthall owned this bookbinding, printing, and blank-book manufacturing company, shown here about 1895. It was located at 8-12 North 12th Street.

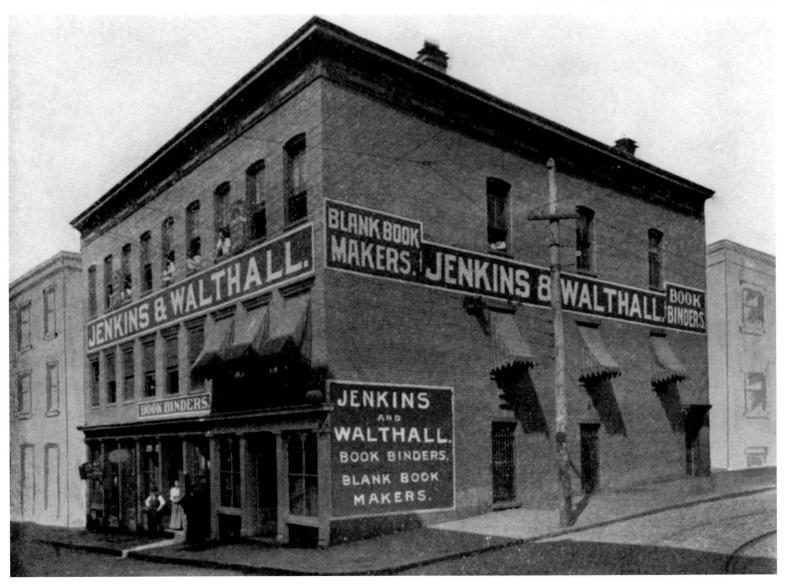

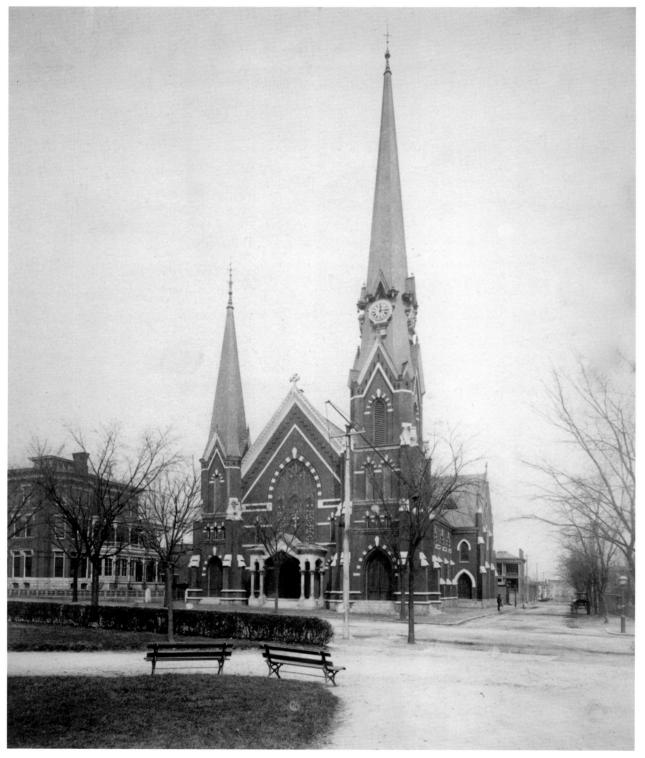

Constructed as Park Place Methodist Episcopal Church in 1886, this spectacular Victorian Gothic structure stood opposite Monroe Park on Franklin Street until it was destroyed by arson in 1966. The church's name was changed to Pace Memorial Methodist Church in 1921 to honor benefactor James B. Pace, who donated the land on which the church was built.

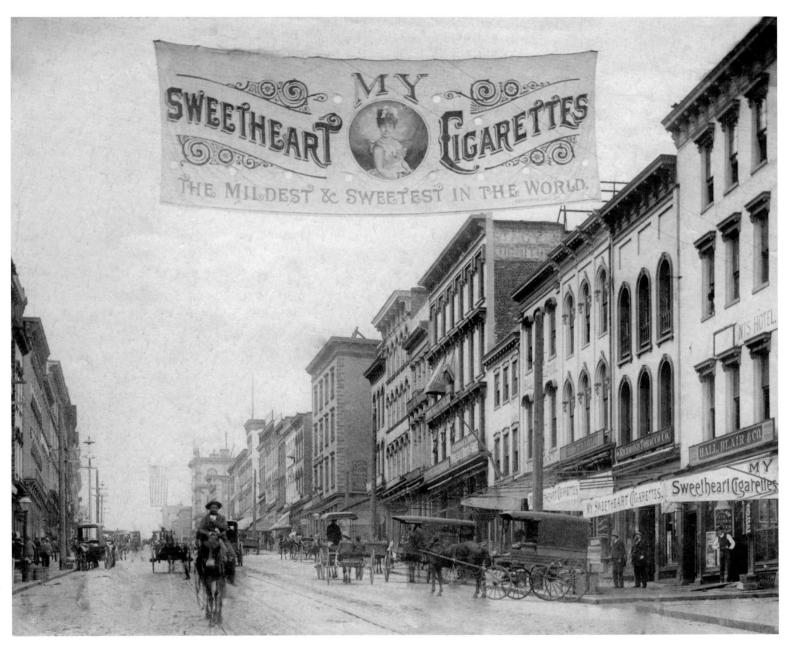

Before the Civil War, Richmond was a leading producer of plug tobacco for chewing, and cigars and pipe tobacco were manufactured here as well. Cigarettes did not become popular until after the war, when Lewis Ginter, a New York–born capitalist and tobacco magnate who had come to Richmond in 1842, and his partner John F. Allen, marketed them in attractive packaging in the mid 1870s. Cigarette smoking increased rapidly, and a wide array of brands and varieties—such as My Sweetheart Cigarettes, manufactured in Lynchburg and advertised in this Main Street image—found their customers.

On June 26, 1896, the Richmond Howitzers fired a salute for the cornerstone-laying ceremonies in Monroe Park to erect a monument to Confederate President Jefferson Davis, who had died on December 11, 1889. After several competitions for a design acceptable to the United Daughters of the Confederacy, and despite the Monroe Park ceremony, the Davis monument ultimately was erected in 1907 on Monument Avenue four blocks west of the Lee monument, shown here looming in the background.

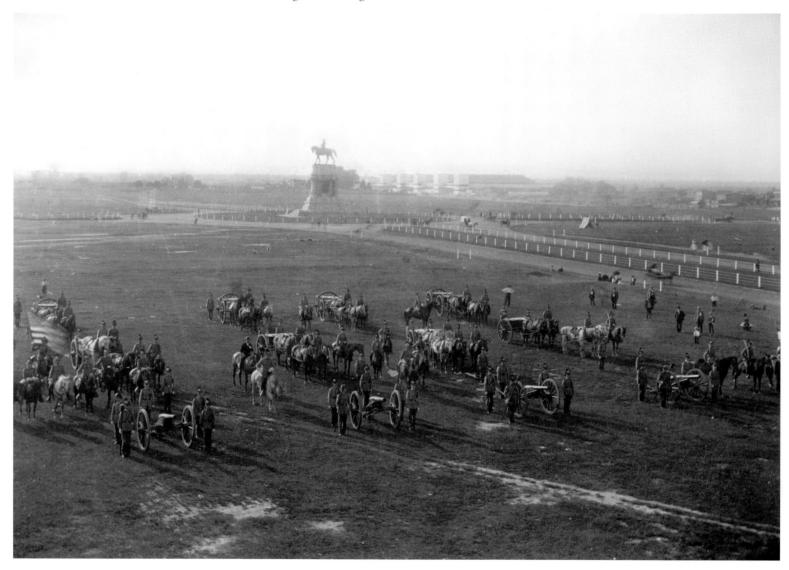

Philip K. White constructed the two-story White-Taylor House at 2717 East Grace Street, on Church Hill in Richmond's near East End, about 1839. He sold it about twenty years later to George W. Taylor, who added the third story. When White advertised the house in 1859, he mentioned its solid mahogany doors and marble mantels. For an urban dwelling, the house had several interesting outbuildings, including a dairy and two "cow houses." Today, the house is one of several antebellum architectural masterpieces on Church Hill.

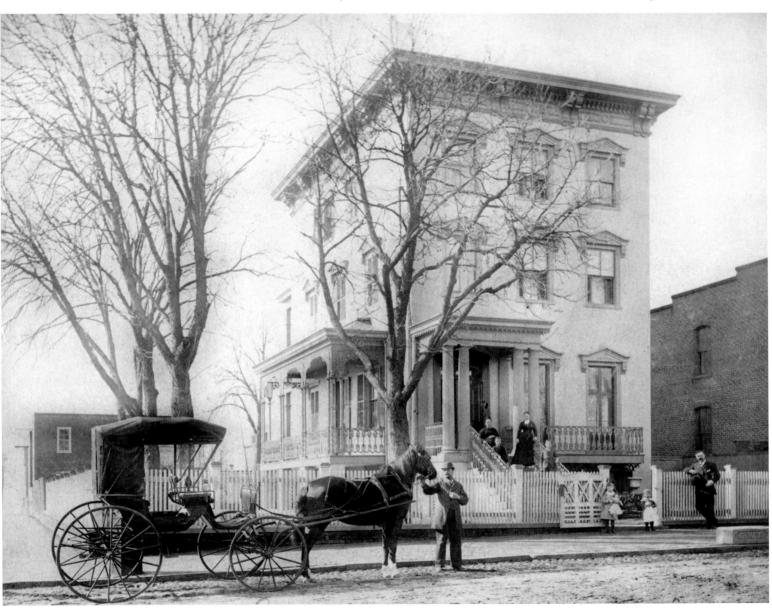

St. John's Episcopal Church, on Church Hill in the eastern end of Richmond, is shown here about 1891, with children posing among the tombstones in the churchyard. It originated as the simple frame Henrico Parish church (left) in 1740, then was enlarged in 1772 with a north addition (right) that rendered the building T-shaped. The bell tower was added later. Here, on March 20, 1775, the second revolutionary convention met, and here Patrick Henry delivered the oration known as the "Liberty or Death" speech. Echoes of Henry's words continue—quite literally—to reverberate at the church, since the speech is reenacted there each March. St. John's is a National Historic Landmark.

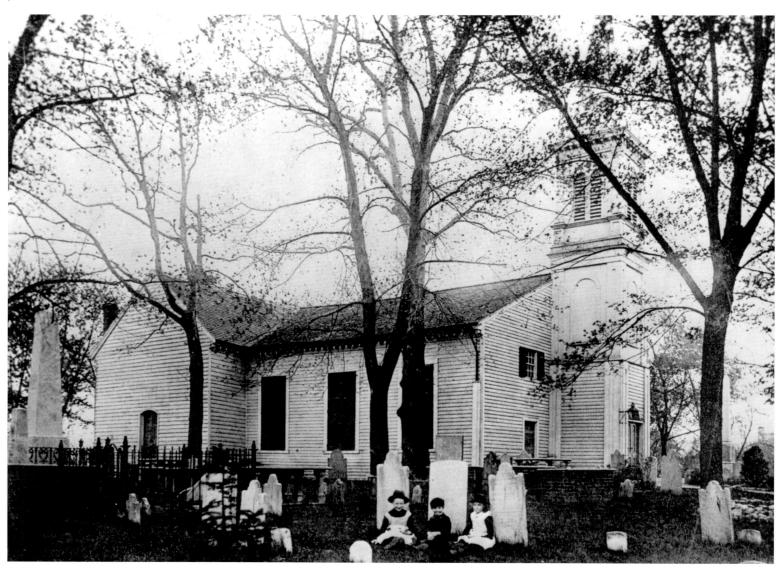

The Southern Railway Supply Company building, shown here about 1896, stood at 9th and Cary streets downtown. Although it has long since vanished, its image serves as a reminder of Richmond's former role as a railway hub. Several independent lines once converged here, and supporting industries ranged from the Tredegar Iron Works to the Richmond Locomotive and Machine Works to suppliers of equipment such as this one.

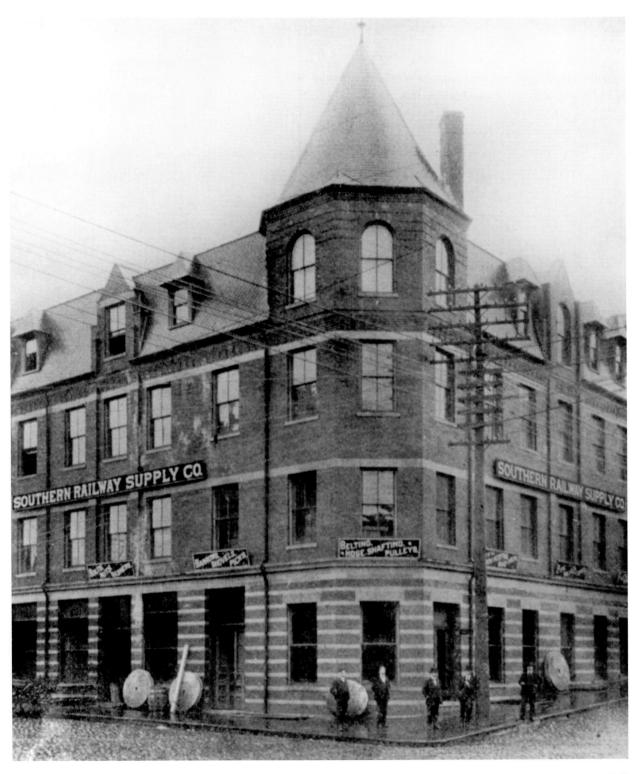

Looking west on Main Street from about 17th Street, before the start of the twentieth century, this view shows the old market building on the right. Today the streetcar rails are gone, but a market survives and the area has enjoyed a resurgence of shops and restaurants.

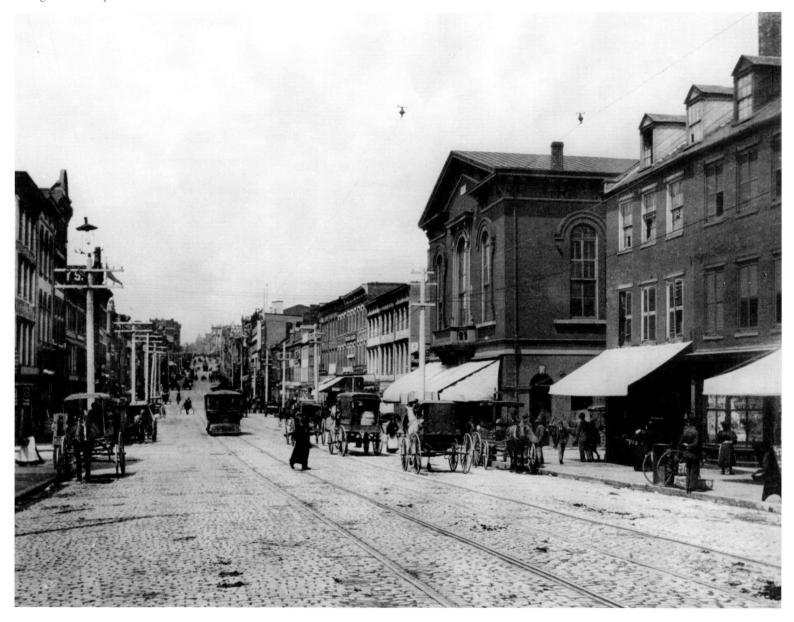

The statue of George Washington that since 1796 has stood in the rotunda of the Virginia state capitol (photographed here in 1897) is probably the most highly esteemed item of public art in the commonwealth. It was made "from life"—from measurements and sketches of the man himself-by Jean-Antoine Houdon, who also borrowed parts of the general's Revolutionary War uniform for study. Completed in 1788, the statue elicited admiration from those who saw it, and those who knew Washington thought it an exact likeness. Washington's opinion is not known.

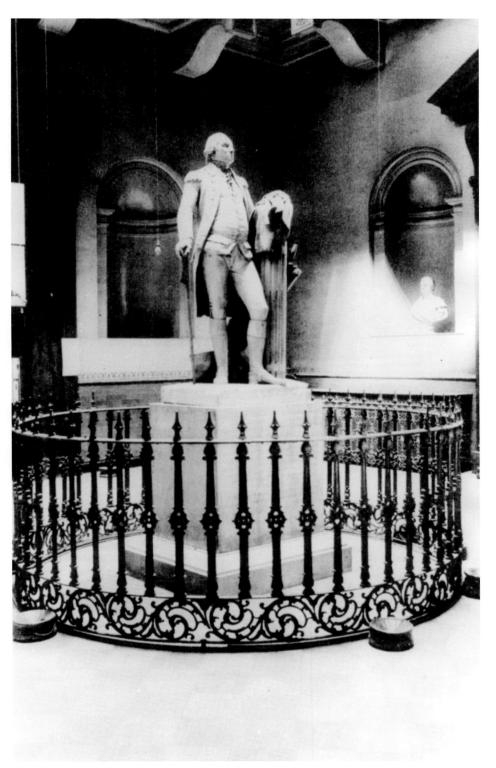

This park, developed by tobacco magnate Lewis Ginter and called the Lakeside Wheel Club, was part of the neighborhood he created in the 1890s north of Richmond known as Ginter Park. Many of the houses built there then are still in high demand. The park itself is now known as the Lewis Ginter Botanical Garden.

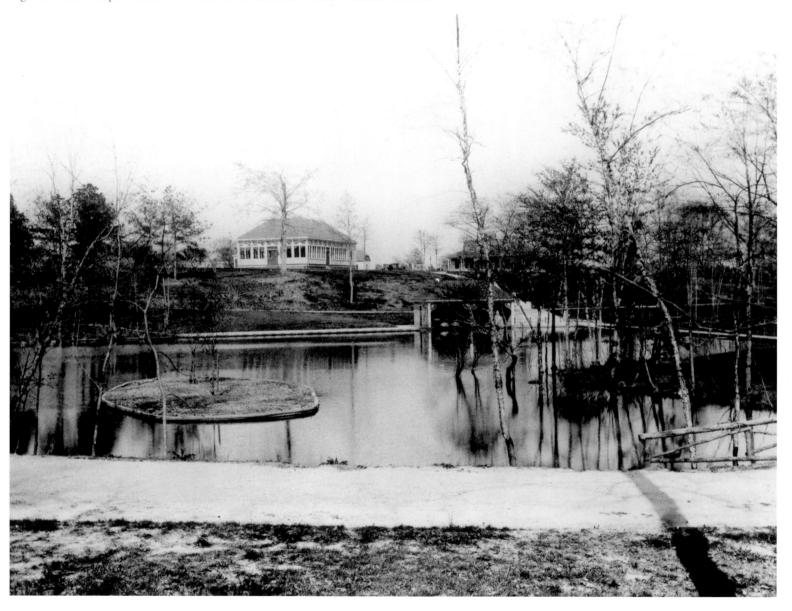

The Virginia governor's mansion had lost some of its architectural embellishments by the time this photograph was made about 1897, especially the ornamental swags in recessed panels between the first-story and second-story windows that were part of the original design. The stork fountain was a late-nineteenth-century addition. A large-scale rehabilitation of the mansion executed in the first years of the twenty-first century removed the fountain and restored the swags.

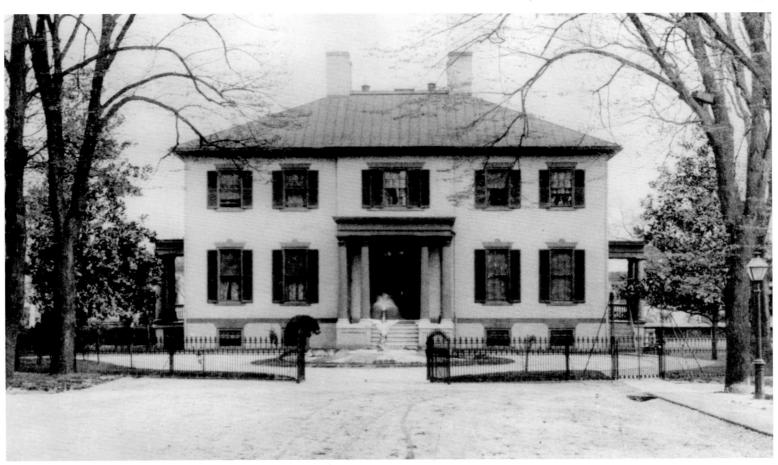

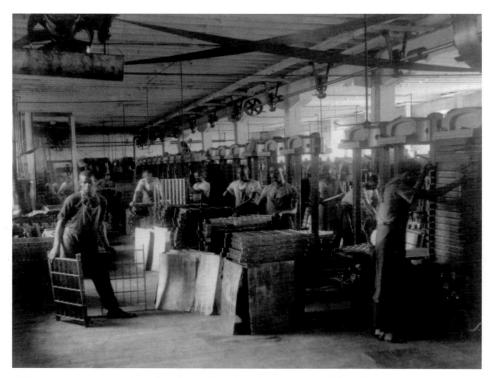

African Americans, both enslaved and free, had been employed in tobacco manufacture for generations. This picture was taken inside the Thomas C. Williams Company tobacco factory before 1899. The company was in decline as a producer of plug tobacco, as the popularity of chewing sank rapidly in comparison with cigarette use, which was rising rapidly. These workers operated presses that formed the plugs.

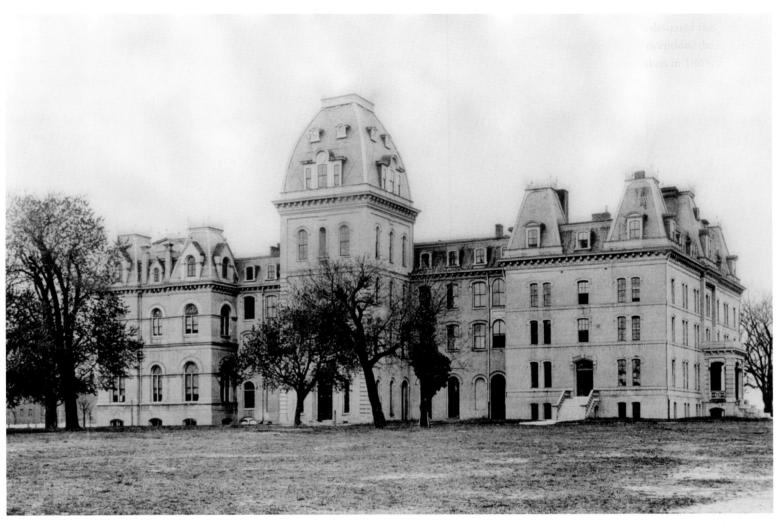

The main building at Richmond College, Ryland Hall, was completed in 1873. The college began its life as Dunlora Academy in 1830 in Powhatan County, west of the city, then moved two years later to a location at present-day Grace and Lombardy streets—still country roads then. Chartered as Richmond College in 1840, the institution moved to its present location in the western reaches of the city as the University of Richmond in 1914.

Richmond's Reservoir Park, shown here about 1897, is now known as Byrd Park. Today a covered reservoir and three small lakes—Boat, Swan, and Shields—lie within the park, which is especially popular on summer weekends.

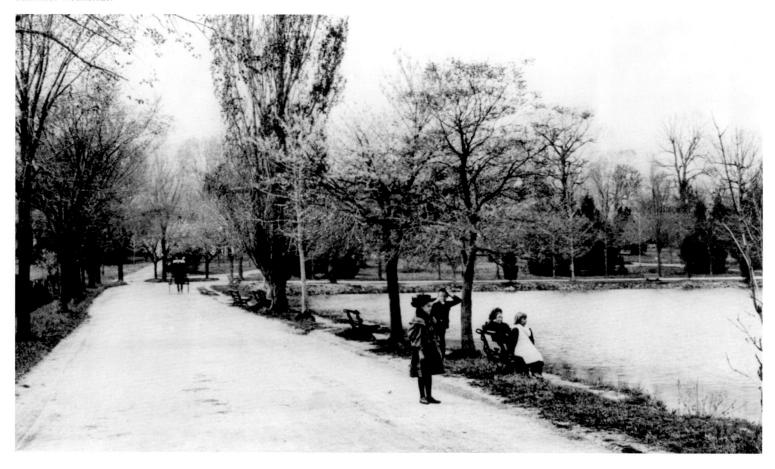

Prior to the construction of the Richmond Tobacco Exchange in 1858, tobacco sales and auctions took place in the warehouses where the leaf was stored. The central exchange allowed planters to bring samples to one location, resulting in increased sales and profits. This building replaced the original structure, which stood in Shockoe Bottom near the Columbian Hotel and burned during the evacuation fire of April 2-3, 1865. Architect J. Crawford Neilson of Baltimore designed the new exchange, which was contructed in 1876-77. This interesting Victorian building, which combined elements of the Italianate and Romanesque Revival styles, was demolished in 1955 for a parking lot.

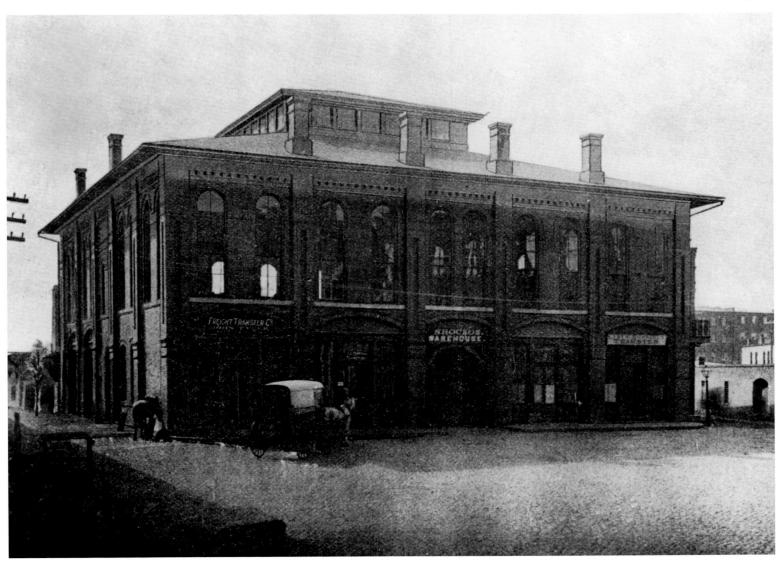

Wagons delivering ice and other goods competed for space on the streets with Richmond's trolley cars late in the nineteenth century. This photograph was taken about 1900, when Cohen's, pictured on the right, sold dry goods, notions, and carpets at 11-17 East Broad Street.

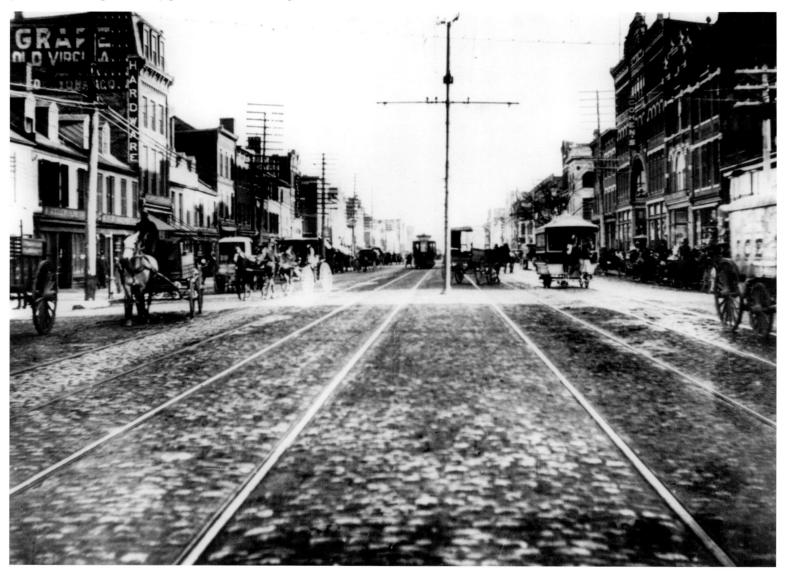

INTO THE NEW CENTURY

(1900-1939)

During the first forty years of the twentieth century, Richmond bade farewell to the veterans of the Civil War, erecting the last public monuments to them, hosting the last major Confederate reunion, and witnessing the decline of the old men who inhabited Robert E. Lee Camp Confederate Soldiers' Home on Boulevard. The city's African American population, meanwhile, experienced a resurgence of sorts despite the abandonment by the federal government of its postwar commitment to civil rights, despite racial segregation and the other Jim Crow laws, and despite inferior schools. Jackson Ward, where many of Richmond's blacks lived, became known as the Harlem of the South—a vibrant neighborhood of African American life and culture. Giles B. Jackson, the first black attorney to practice before the state supreme court, lived there, and there John R. Mitchell, Jr., published the *Richmond Planet* and crusaded against lynching and the thousand lesser indignities his people suffered. It was also in Jackson Ward that Maggie Lena Walker, the nation's first woman and first black to head a bank, established St. Luke's Penny Savings Bank in 1903.

Old landmarks began to disappear as downtown Richmond was redeveloped, and as new routes were cleared from the suburbs to the inner city. Large numbers of old structures had been torn down and replaced for years, of course: old taverns for modern hotels, derelict houses for street extensions, an old city hall for a new one. Perhaps because Richmonders were used to looking to the past, a desire to preserve more of the built environment emerged in the city and also throughout Virginia. The statewide Association for the Preservation of Virginia Antiquities and Richmond's pioneering preservationist Mary Wingfield Scott helped create a new movement to save the tangible reminders of the past. The rise of the automobile and the beginnings of "heritage tourism" gave the preservation movement financial underpinnings that supported its aesthetic and sentimental goals. New Deal photographers, assigned to chronicle the effects of the Great Depression on America, also recorded several of the buildings that are now among Richmond's historical and architectural treasures: the John Marshall House, the Hancock-Wirt-Caskie House, and Linden Row, as well as others.

During the same era, downtown Richmond completed its transition from a residential to a retail center. Two long-established enterprises, Thalhimers Brothers and Miller and Rhoads department stores, became the commercial anchors of East Broad Street as the city's premier shopping emporiums. That both would close before the end of the century was unthinkable.

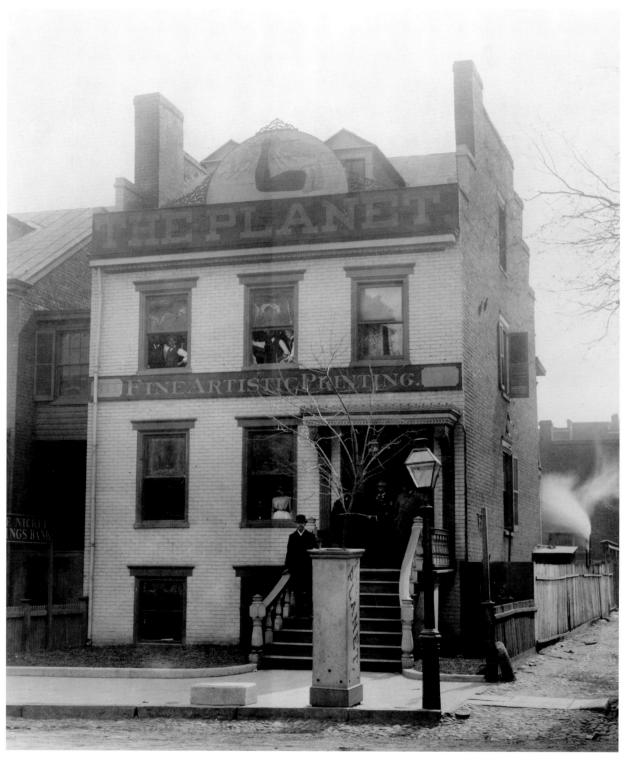

The Planet, first located at 814 East Broad Street and by 1899 at 311 North 4th Street (where this picture was taken), was Richmond's pioneering black newspaper. John R. Mitchell, Jr., served as its editor from 1884 until his death in 1929. Under his leadership, the Planet became one of the most important African American newspapers in the nation, crusading for civil rights and against lynching and other forms of oppression.

Richmond's elite, like the country squires of old, enjoyed riding to hounds. Many of them maintained rural estates and joined fox-hunting clubs such as the one pictured here: Deep Run Hunt of Goochland County, located west of the city.

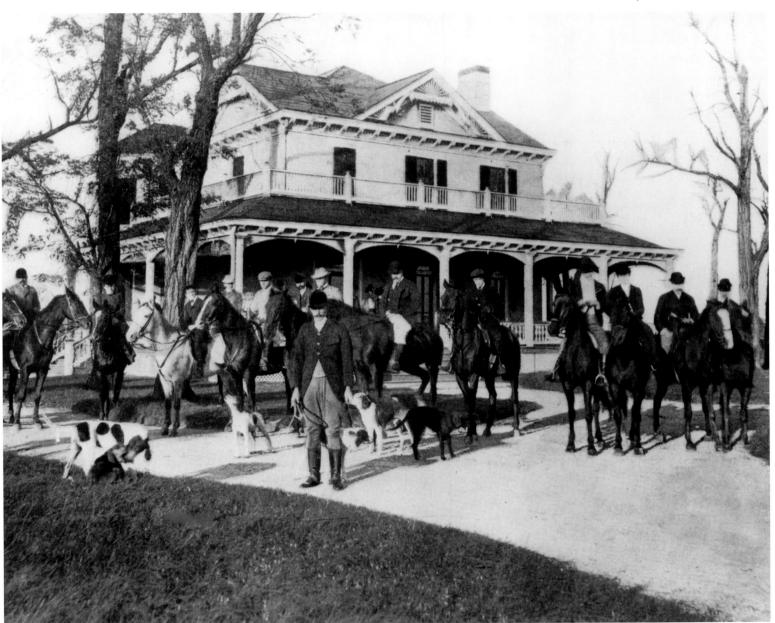

The Swan Tavern, shown here about 1903, stood between 8th and 9th streets on the north side of Broad Street, near the Richmond, Fredericksburg, and Potomac Railroad depot. The tavern served as a hospital during the Civil War. It was torn down in 1908.

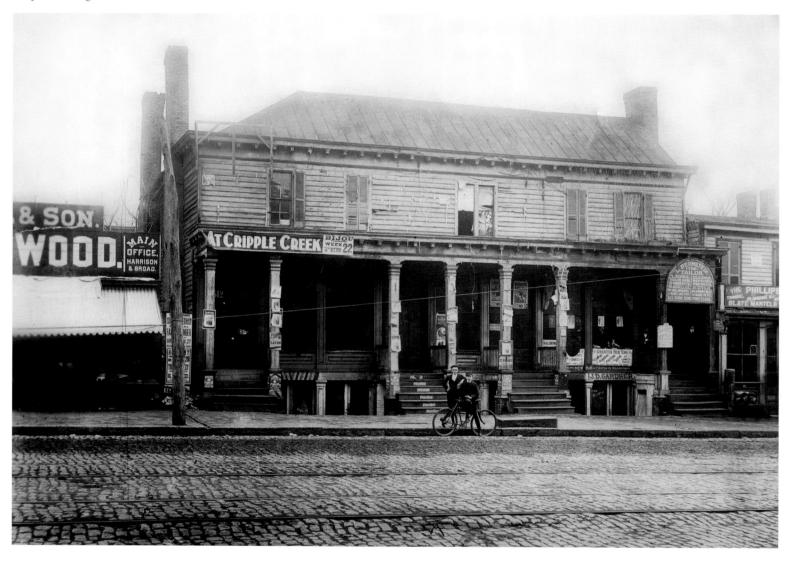

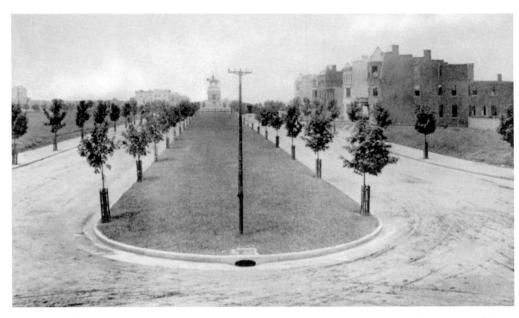

This view looks west on Monument Avenue from Lombardy Street, future site of the J. E. B. Stuart monument, about 1903. William J. Payne completed the four houses on the right in that year; they resemble in style the somewhat older dwellings in the Fan District, out of view behind the camera.

The T. W. Wood Seed Company was located in these quarters at 12 South 14th Street. Billing itself as "the Largest Seed House in the South," the company sold its seeds in spectacularly colored packets and advertised them in equally brilliant catalogs beginning about 1881. The Charles C. Hart Seed Company of Connecticut acquired T. W. Wood in 1962.

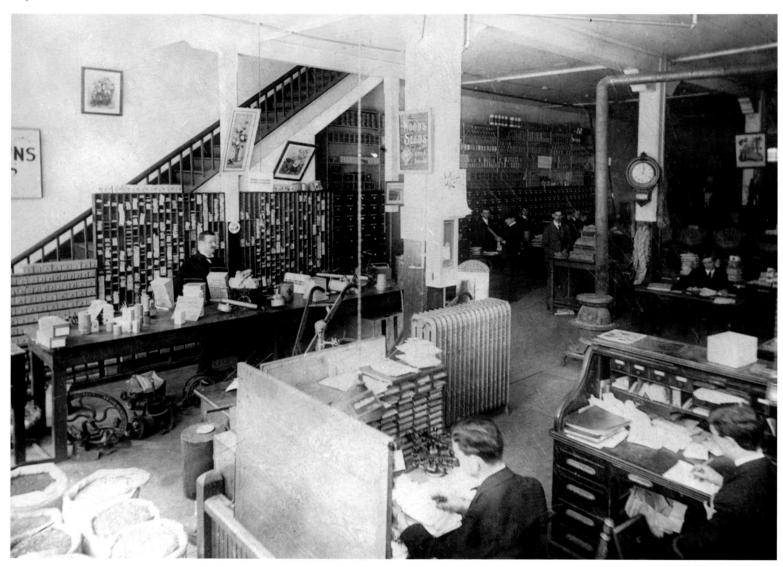

This image shows the Jefferson Hotel under construction in 1895, taking up most of the block between Franklin and Main streets at Jefferson Street. Lewis Ginter, the tobacco magnate, financed the structure, which was loosely modeled after the Villa Medici in Rome. Intended to be the finest hotel in Virginia, the Jefferson quickly became one of Richmond society's favorite watering holes. But on March 29, 1901, the Main Street side of the building, shown here, was reduced to a shell by a fire that began in a blanket-storage room. The hotel was repaired and remodeled, and it reopened on May 6, 1907. Today this beloved landmark is Richmond's only five-star hotel.

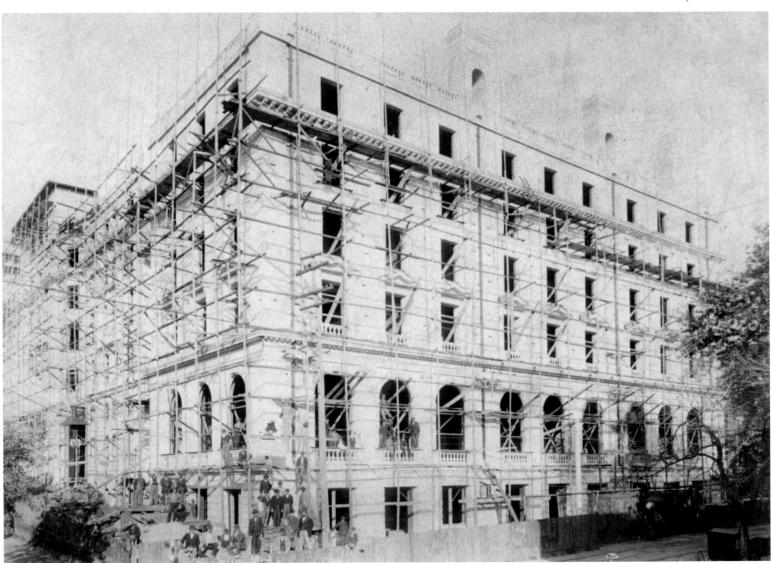

Most of Richmond's fairs were held outside the city or on its edges, but occasionally small street festivals—some as part of a business promotion—could be found downtown. This one, featuring a small Ferris wheel, probably took place around the start of the twentieth century, when Craig Art Company, located at 115 East Broad Street, sold artists' materials, pictures, and photographers' supplies.

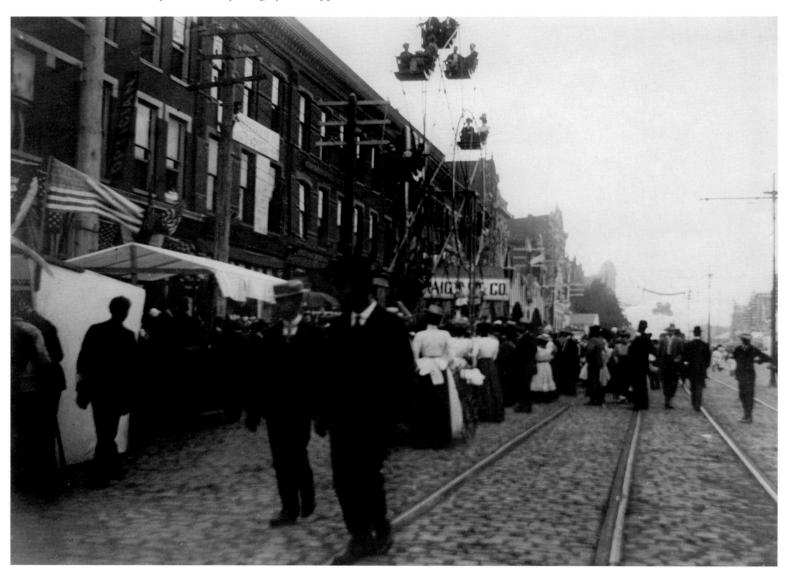

Constructed in 1907 as the Lubin Theatre, this small but ornate building was soon renamed the Regent Theatre. It stood at 808 East Broad Street downtown and advertised "High Class Photo Plays."

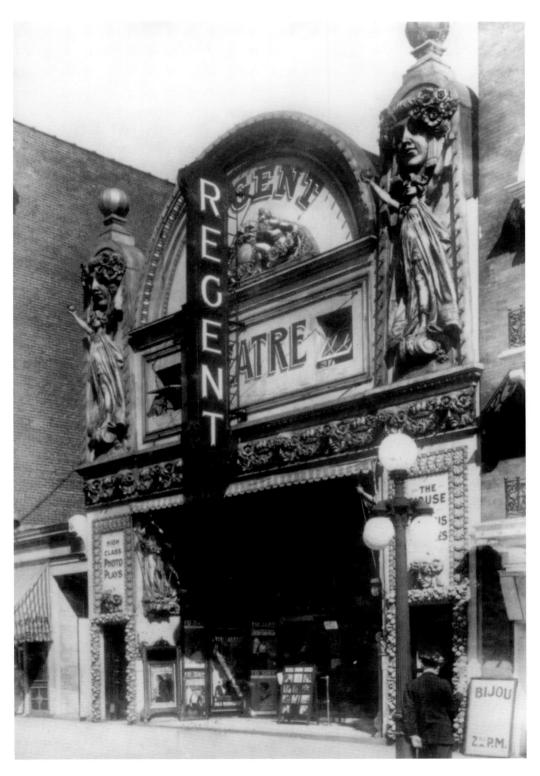

The Trigg Shipbuilding Company operated in Richmond briefly around the turn of the twentieth century. Founded in 1898 by William R. Trigg, a principal in the Richmond Locomotive and Machine Works, the shippard launched the first torpedo boat built in the South the next year, with President William McKinley officiating at the ceremonies. A few years and several cost overruns later, however, Trigg Shipbuilding went into receivership and then closed down about 1903.

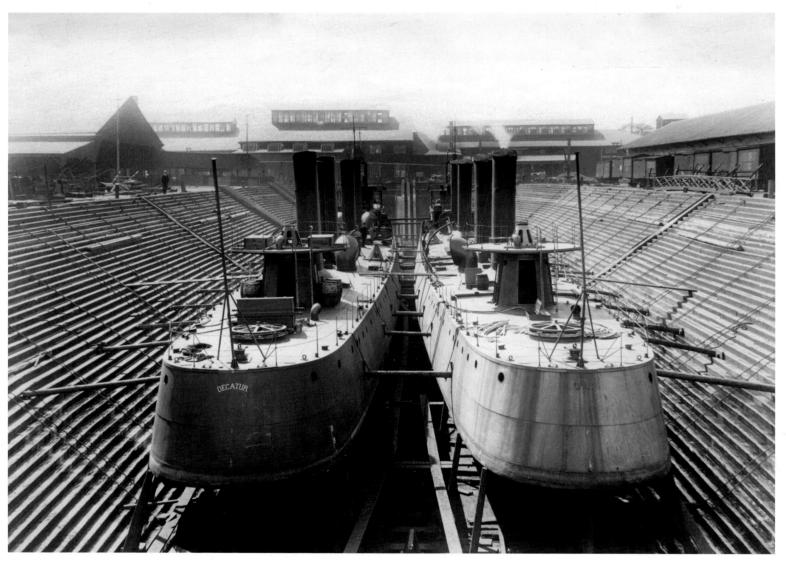

Now called Old City Hall, this National Historic Landmark stands on the site of the Robert Mills city hall that was demolished in 1870, on the block between Broad, Capitol, 10th, and 11th streets. Detroit architect Elijah E. Myers designed this "new" city hall in the High Victorian Gothic style, including the spectacular interior court with Gothic arcades and flights of stairs, all in cast iron. Completed in 1894 at a cost five times the original estimate, the granite structure now houses commercial offices.

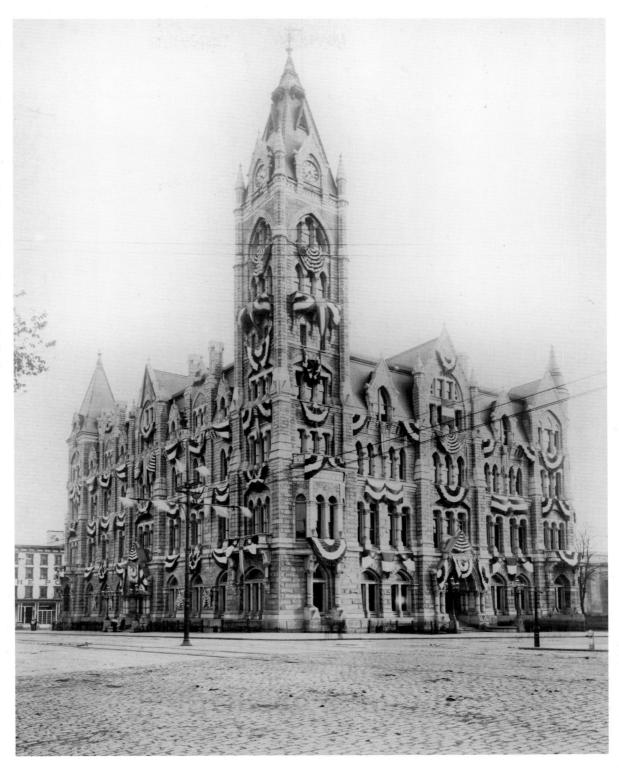

In the "olden days," as this image from about 1910 attests, a declining store did not close down with a modest "going-out-of-business sale." Instead, it admitted to being a "gigantic failure," in capital letters. To judge from the large crowd of women awaiting entry, truth-in-advertising worked, but too late. The Faulkner and Warriner Company, located at 21 East Broad Street, sold dry goods, notions, and ladies' wear.

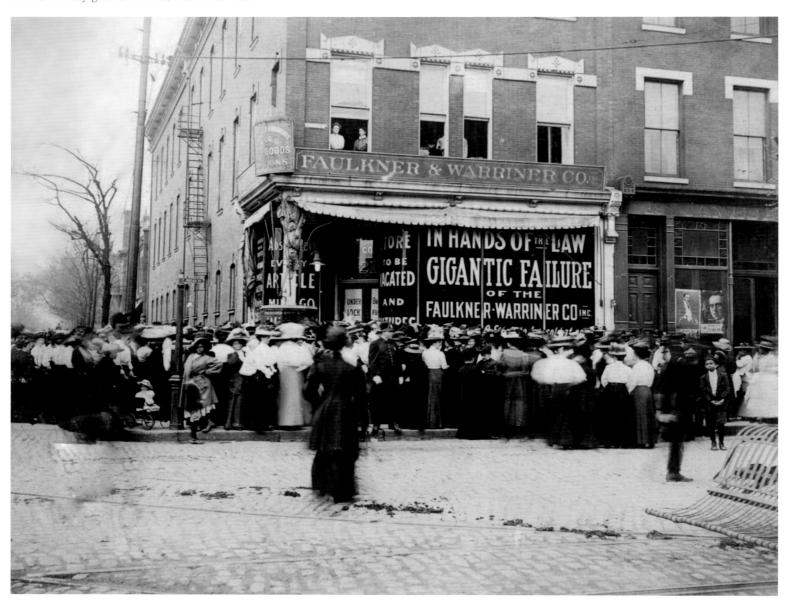

Although Richmond was blessed with ample waterpower for industrial purposes, drawing drinking water from the James River was long a challenge. Not only was the river water often polluted—Lynchburg, about 175 miles upstream, discharged its sewage directly into the James—but it was usually muddy and tea-colored, not clear. Richmond's reservoirs took their water from the river by means of pumping stations like this granite Gothic Revival—style example, erected in 1882 near present-day Byrd Park, where the "new" reservoir was located. The pump house still stands; fortunately, Richmond's modern water-supply system ensures that the water flows clear and unpolluted from the city taps.

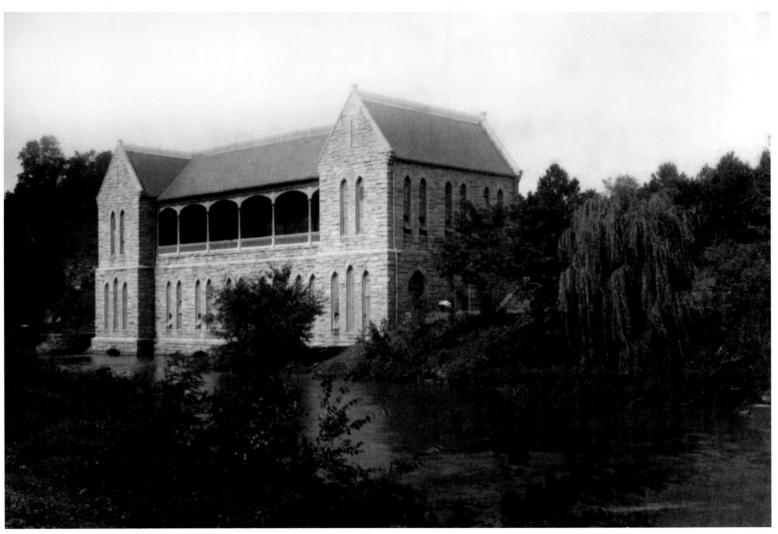

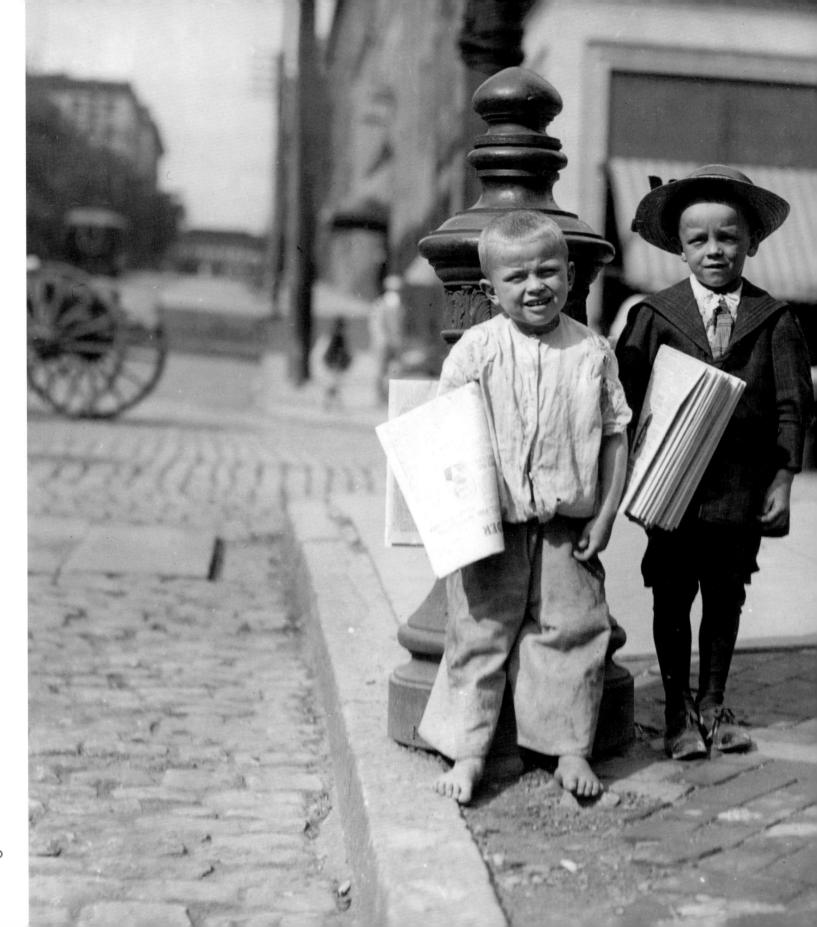

Lewis W. Hines, investigative photographer for the National Child Labor Committee (NCLC), took this picture of two newsboys in downtown Richmond in June 1911. He identified them as "Richard Green, (with hat), 5 year old newsie, [and] Willie, who said he was 8 (Compare them.). Many of these little newsboys here." Willie subsequently admitted he was only seven, and then confessed to being six. The NCLC, a private nonprofit organization founded in 1904, is still active, "promoting the rights, awareness, dignity, well-being and education of children and youth as they relate to work and working."

This postcard, probably dating to the start of the twentieth century, depicts two Richmond icons: Old City Hall and Washington Equestrian Statue. The former is an architectural expression of the exuberance of the Gilded Age, while the latter, with its statues of famous Virginians assembled on the base, hearkens back to the Old Dominion's colonial greatness.

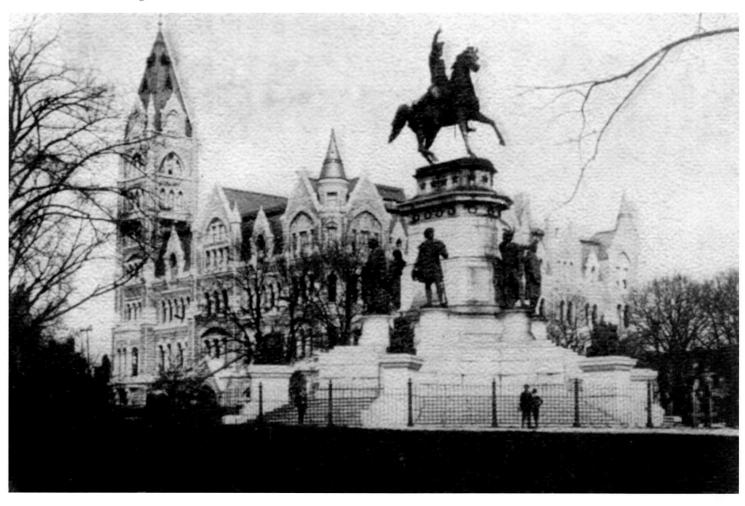

Turn-of-the-century Richmonders embraced the new moving pictures, but they also enjoyed vaudeville entertainment, and a large number of theaters once stood downtown. This photograph, taken in 1905, shows the north side of Broad Street at 8th Street. The Old Colonial Theater is on the left; the Bijou is on the right. In 1921, the buildings with painted-on advertisements were razed and the New Colonial Theater was erected on the site.

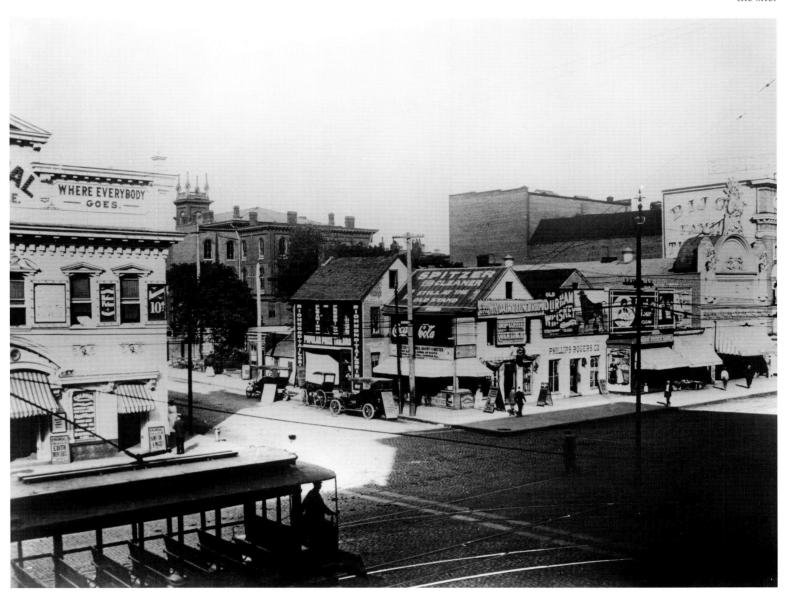

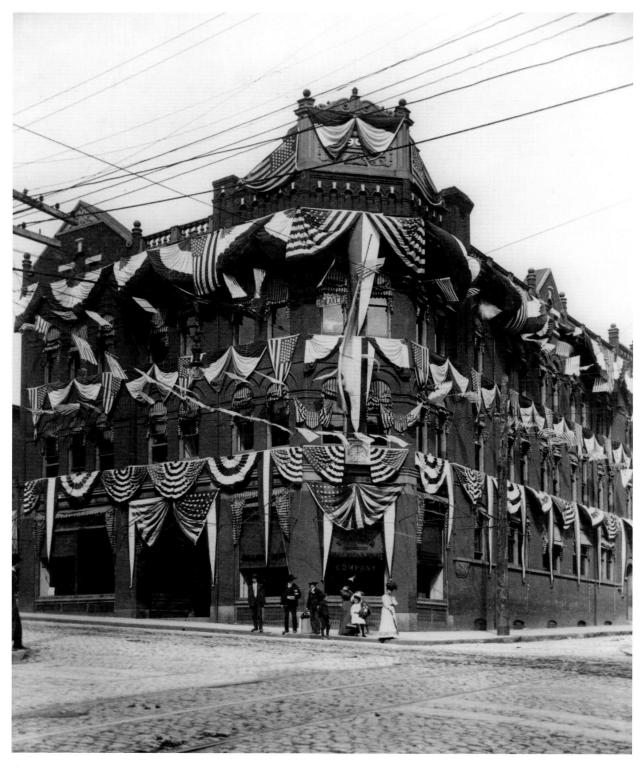

President Theodore Roosevelt became the nation's youngest chief executive at age forty-two on the death of President William McKinley in 1901, under whom Roosevelt served as vice president. Less than a year after winning election on his own, Roosevelt visited Richmond on October 18, 1905. The Virginia Passenger and Power Company building downtown was decorated for the occasion.

A large number of military cadets and militia units marched in the parade honoring Roosevelt. They included the cadets from Virginia Military Institute and present-day Virginia Polytechnic Institute and State University, the 70th Regiment, the Richmond Light Infantry Blues, and the Richmond Howitzers. In this image some of the troops are shown passing the decorated Virginia Building at the corner of Main and 5th streets. The office building, constructed in 1901, still stands.

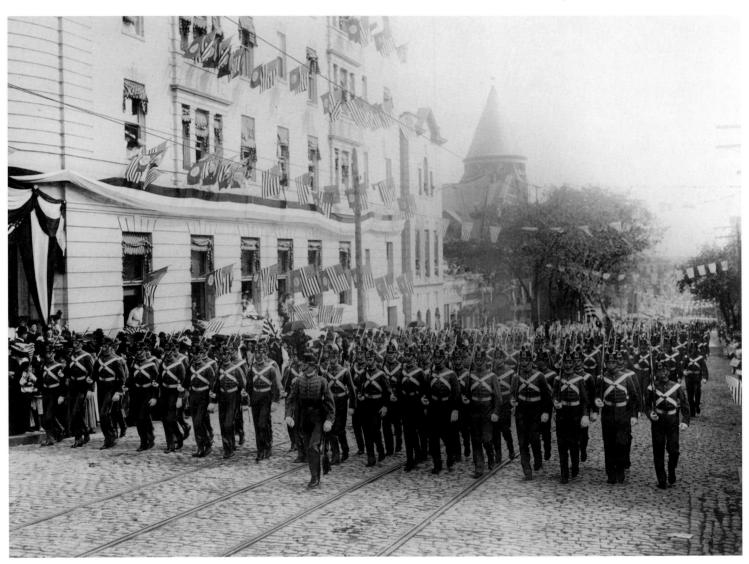

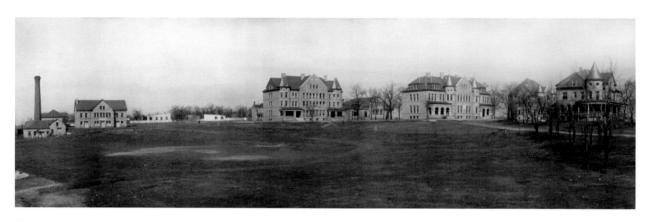

Virginia Union University, a historically African American institution of higher education, is located on North Lombardy Street, north of the old downtown. The university traces its lineage to the Richmond Theological School for Freedmen, founded in 1865 and located at first in Lumpkin's Jail, a former slave pen. On February 11, 1899, the cornerstone of Kingsley Hall (center) was laid. Buffalo, New York, architect John Coxhead designed this and eight other granite buildings in the Romanesque Revival style. Six remain standing today.

Established in 1823 in the Virginia state capitol, the Virginia state library moved in 1895 into the new building shown here, which also housed the offices of the state treasurer, the auditor of public accounts, and the adjutant general, among other state agencies. An addition like the one on the north end was constructed on the south end in 1908. The governor's mansion is visible at left.

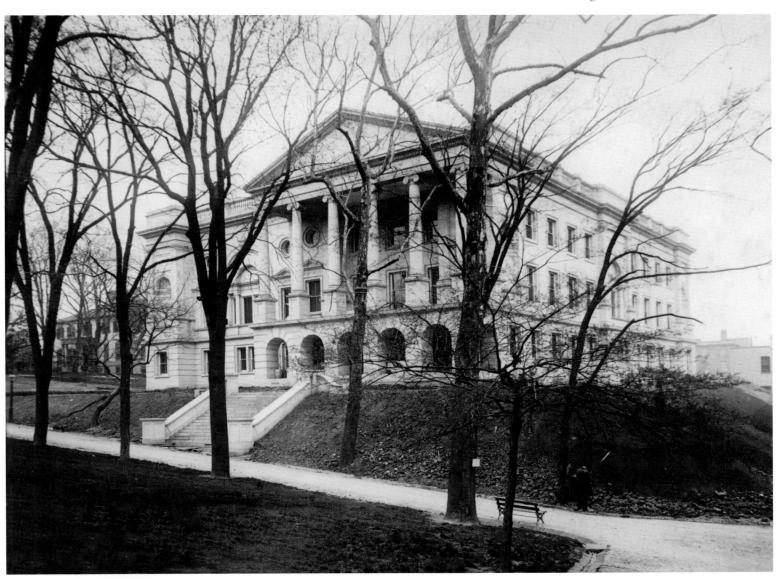

Now called Main Street Station, this National Historic Landmark was completed at Main and 15th streets in 1901 as Union Station, serving the Chesapeake and Ohio and Seaboard Air Line railroads. Designed in the Renaissance style, the station is richly colored with golden roman brick, terra-cotta adornments, and a red tile roof. Its clock tower, clearly visible from adjacent Interstate 95, is one of Richmond's most familiar landmarks. Closed for many years beginning in the 1970s, the station recently resumed passenger service after a multimillion-dollar restoration.

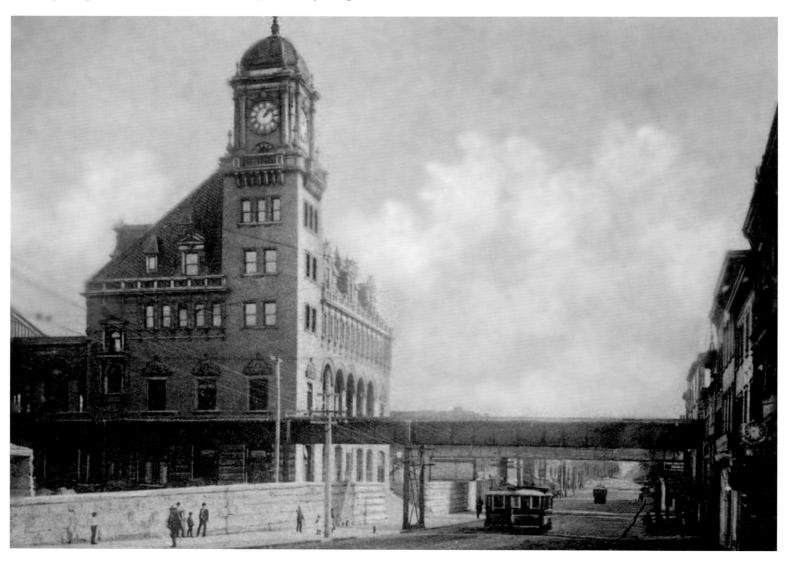

Ready for its christening ceremony, this vessel was photographed at the Trigg shipyard around the turn of the century. The Trigg Shipbuilding Company constructed several vessels for the U.S. Navy.

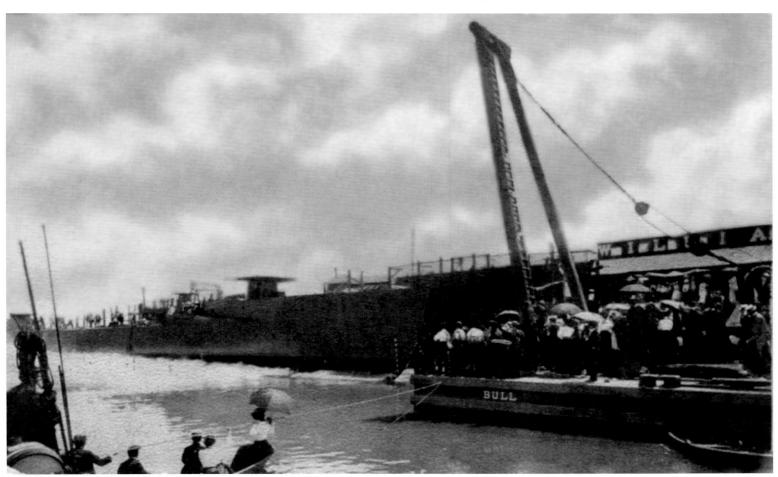

At the R. E. Lee Camp Confederate Soldiers' Home, located on the western side of Boulevard between Grove and Kensington avenues, old soldiers found a warm welcome and often-futile attempts at strict military discipline. Richmonders still living remember visiting the ancient men with Scout troops before the last soldier died at age 105 in 1941 and the institution closed.

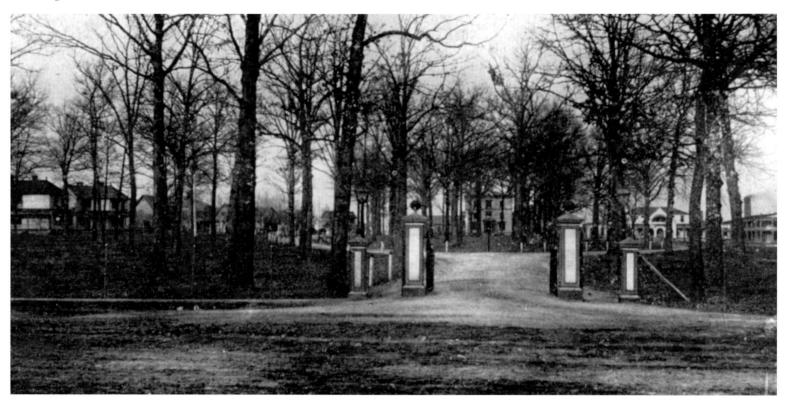

The Virginia Historical Society was established in 1831, with Chief Justice John Marshall, a Richmond resident, as its first president. The society had no permanent home until 1893, when it occupied the Stewart-Lee House at 707 East Franklin Street. Within a month of moving in, it had published the first issue of its now highly respected journal, the Virginia Magazine of History and Biography. In 1933, to protect its valuable and growing collection of books and artifacts, the society constructed a fireproof annex in back of the house. The society moved to its present location in Battle Abbey on Boulevard in 1946.

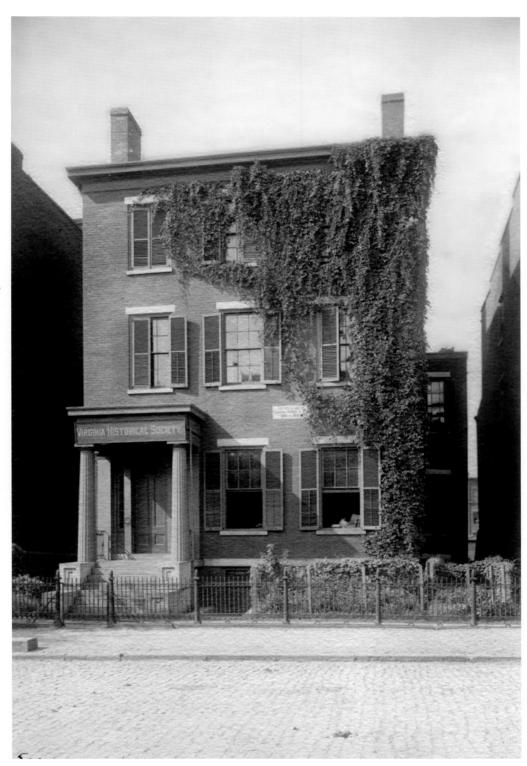

Richmond long had two downtown commercial centers, one on Broad Street and the other a few blocks south on Main Street. This photograph, taken on East Main Street from about 15th Street looking west, shows establishments ranging from drugstores to farm equipment salesrooms.

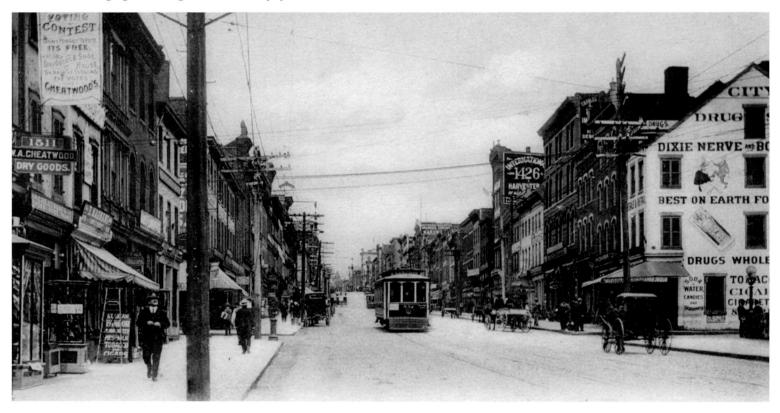

After a flood of the James River around 1900, clean-up is under way at the John B. Canepa and Joseph A. Baccigalupo grocery store and saloon at 1615 East Franklin Street, with the Giuseppe Massei Saloon next door at 1613. Richmond, which had a total population of 85,050 that year, had 217 saloons. Despite ongoing efforts to ban the sale of alcoholic beverages in Virginia, it was not until November 1916 that statewide prohibition went into effect and saloonkeepers like these had to turn their attention strictly to groceries.

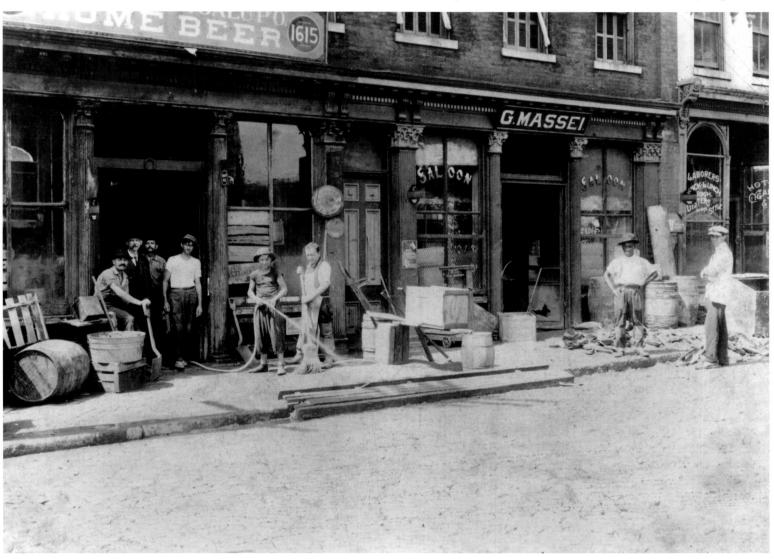

The Jefferson Davis Monument was unveiled in a ceremony held on June 3, 1907, the ninety-ninth anniversary of his birth. Davis had served as U.S. secretary of war and as a U.S. senator from Mississippi during the antebellum years, and before the Civil War, as a national figure he was better known than Abraham Lincoln. It is fair to say that Davis's prickly personality kept him from being as beloved by Southerners during his lifetime as Lee was during his, but in his later years, Davis became the focus of much Confederate nostalgia. He died in New Orleans on December 11, 1889, and was buried in Hollywood Cemetery.

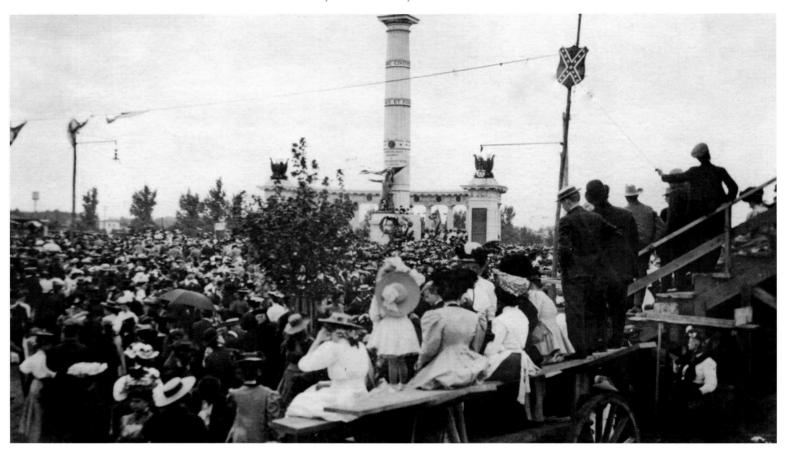

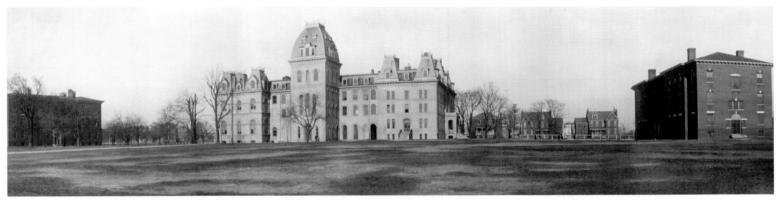

The central building in this composition is Ryland Hall, the main building of the University of Richmond. Taken about 1909, the photograph shows the university at its late-nineteenth-century location, bounded by Broad, Ryland, Lombardy, and Franklin streets. Although Ryland Hall, which had a central tower crowned with a French Second Empire roof, appears to be a unified structure, in fact it was constructed in at least three phases between 1855 and 1876. One of the wings burned in 1910, when plans were already afoot to move the institution to its present location in Westhampton, west of the urban center. Ryland Hall was demolished about 1920.

The new Richmond High School for white students opened in 1909, the year after this photograph was taken, at 805 East Marshall Street behind the John Marshall House. Students were transferred to the new school from Leigh School, which had opened in 1872. Leigh was then renamed Armstrong High School, and African American students used the building. Richmond High School, renamed John Marshall High School, operated for about fifty years until it was demolished in 1960.

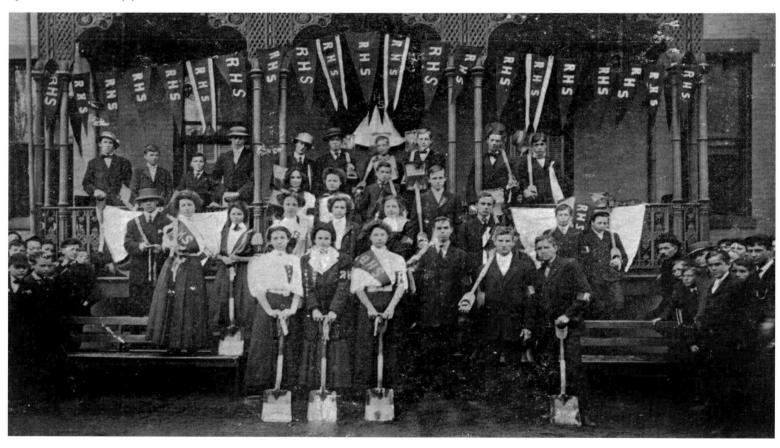

For many years, farm produce was brought into the city in horse-drawn carts to be sold at street markets like this one on 6th and Marshall streets. This image was captured in 1908. Today's street vendors of locally grown produce more typically operate from small trucks and stands in the suburbs.

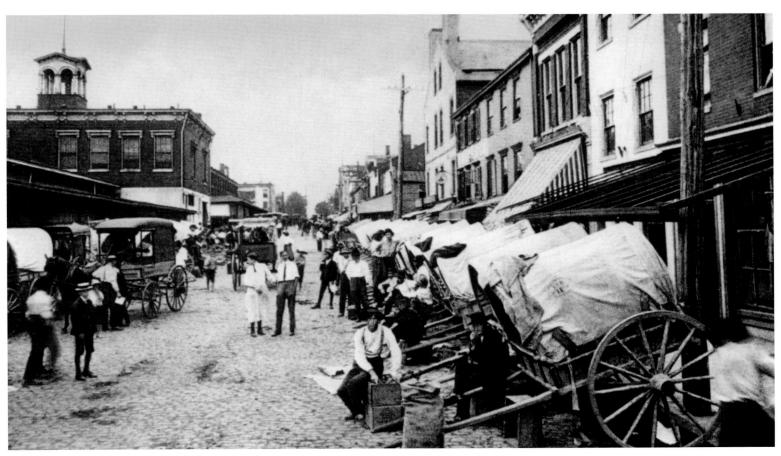

New York architect Joseph H. McGuire designed the Cathedral of the Sacred Heart, which faces Monroe Park and downtown Richmond at the edge of the city's residential Fan District. Thomas Fortune Ryan, a native Virginian and Roman Catholic financier and philanthropist, funded the cathedral, which was begun in 1903 and completed in 1906. Its architectural style is Renaissance Revival, and the interior is richly decorated with Renaissance-style embellishments.

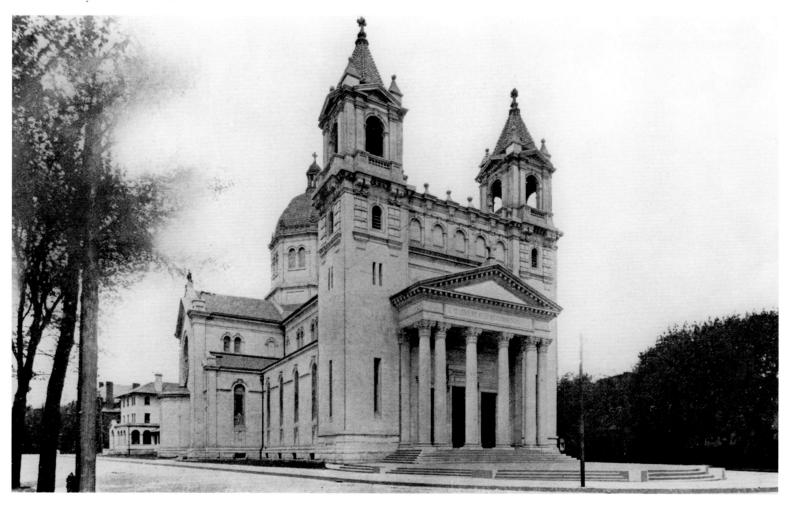

The Male Orphan Asylum was established late in the 1840s and stood for many years on the corner of Baker and St. James streets in what was then the northern part of Richmond. It was the forerunner of the Virginia Home for Boys, which still operates on West Broad Street.

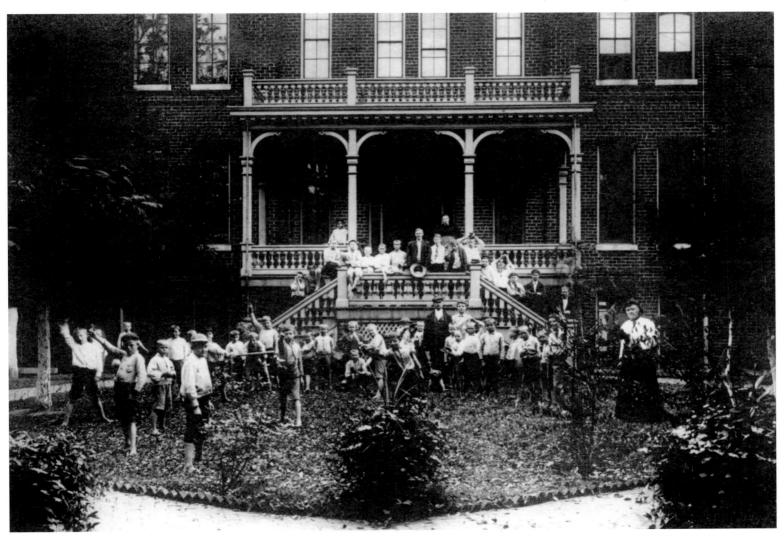

Although today Yuengling beer is associated with Pottstown, Pennsylvania, in the nineteenth century it was also brewed in Richmond near Rocketts Landing. David G. Yuengling, a native of Germany, settled in Pottstown and established his brewery there in 1829. His eldest son and namesake opened a second brewery in Richmond, naming it for the James River, about midcentury. Late in the 1800s, other Yuengling family breweries were opened in New York and Canada, but soon all of them, including the Richmond facility, were consolidated into the Pottstown operation.

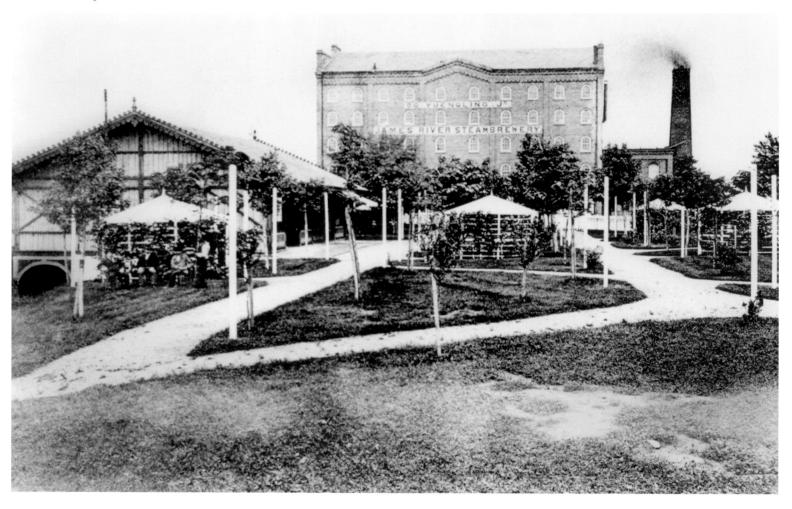

This triple-decker railroad crossing, located in Shockoe Bottom near the James River at 17th and Dock streets, is reputed to be the only such crossing in America. Over the years, several trains have posed there for photographers, including these in 1911. From top to bottom, the rail lines represented are the Chesapeake and Ohio, the Seaboard, and the Southern.

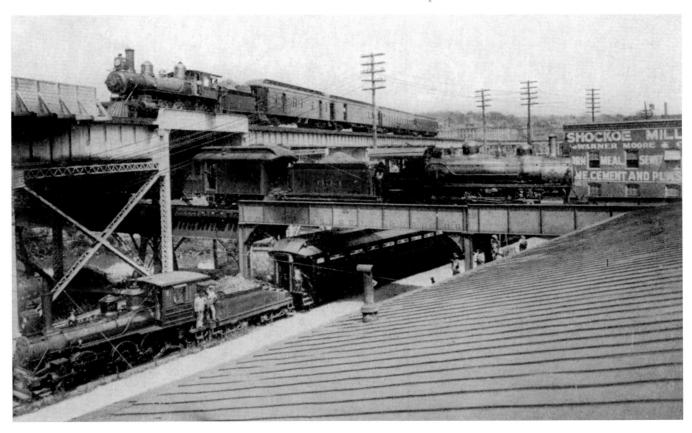

Goddin's Tavern, located on Brook Road north of Richmond, as seen about the turn of the century. The image depicts an eighteenth-century inn almost as it appeared during its heyday. Constructed late in the 1700s and first known as Baker's Tavern for owner Martin Baker, the building stood on what was at the time the main road leading into Richmond from the north. In 1835, John Goddin acquired the inn, and he operated it for about twenty years. The construction of large hotels in Richmond, as well as the Civil War, helped bring about its decline. In its last years, the inn served as a saloon. It was demolished in 1912.

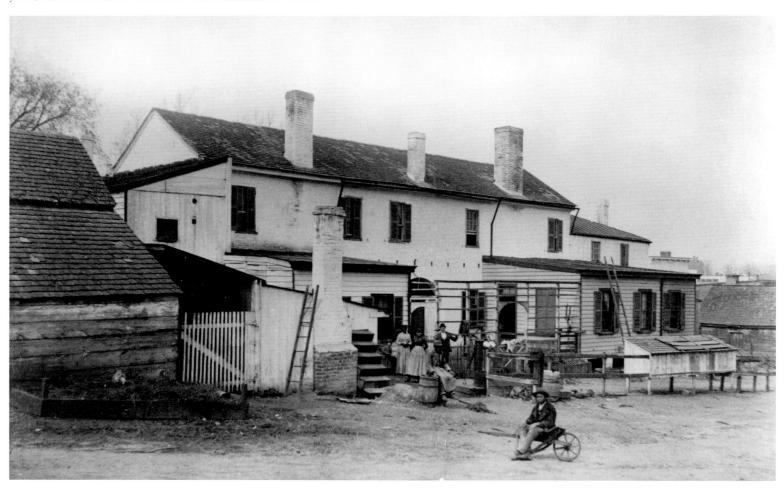

Shown here is a fountain in Capitol Square in the winter, looking southeast toward Louis Rueger's Lafayette Saloon. The saloon was demolished and the Hotel Rueger built on the site in 1912. Today the hotel, refurbished and called the Commonwealth Park Suites Hotel, is popular with members of the Virginia General Assembly during the legislative sessions held in January to March each year.

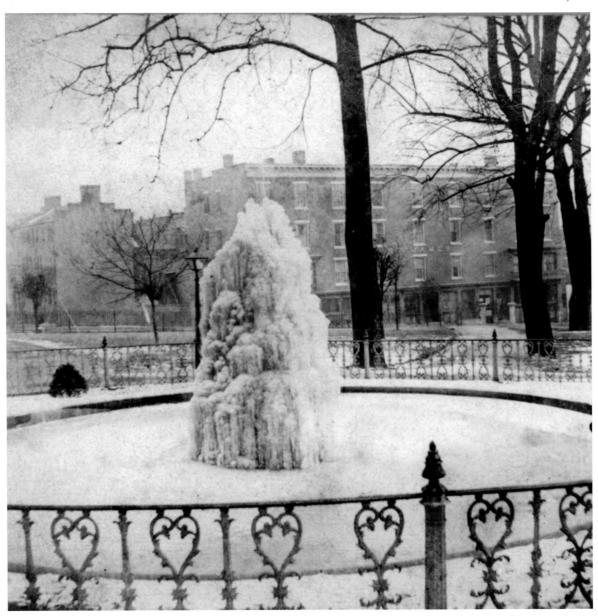

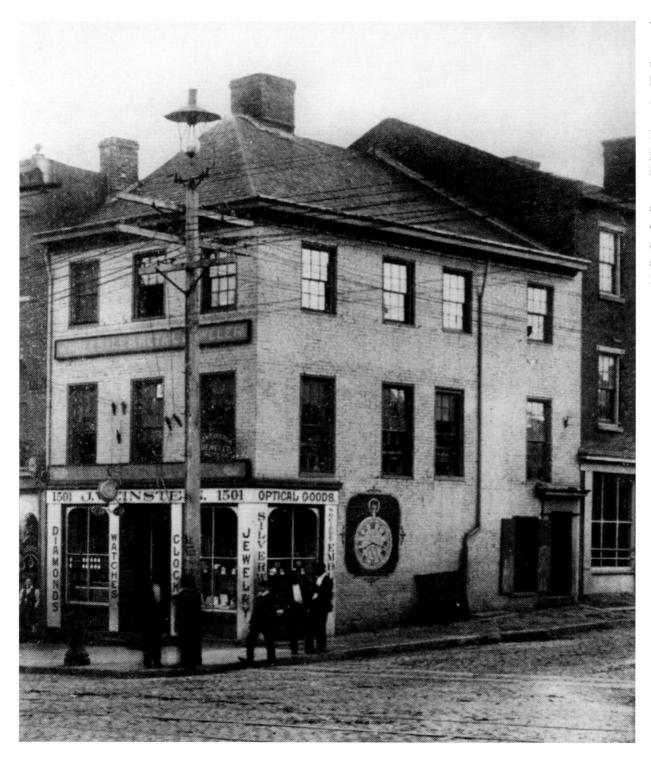

This building, erected in 1813 on Main Street at the corner of 15th Street, housed the *Southern Literary Messenger* in the 1830s, when Edgar Allan Poe was the editor. The journal began publication in 1834 and ceased in 1864. It advertised itself as "devoted to every department of literature and the fine arts," and was strongly influential in the Republic's literary life.

When President William Howard Taft visited Richmond on November 11, 1909, he was escorted from Main Street Station to the governor's mansion, where he was given breakfast. He next addressed the Virginia Press Association in the House of Delegates, and then he met with Richmond's African American leaders in the State Corporation Commission room in the capitol. Standing on the steps in front of the capitol's portico, the group included Giles B. Jackson (back row, second from left), a former slave who became an attorney after the war and was the first black to practice before the Virginia supreme court of appeals, as well as John B. Mitchell, Jr., crusading editor of the *Richmond Planet* (front row, fifth from left).

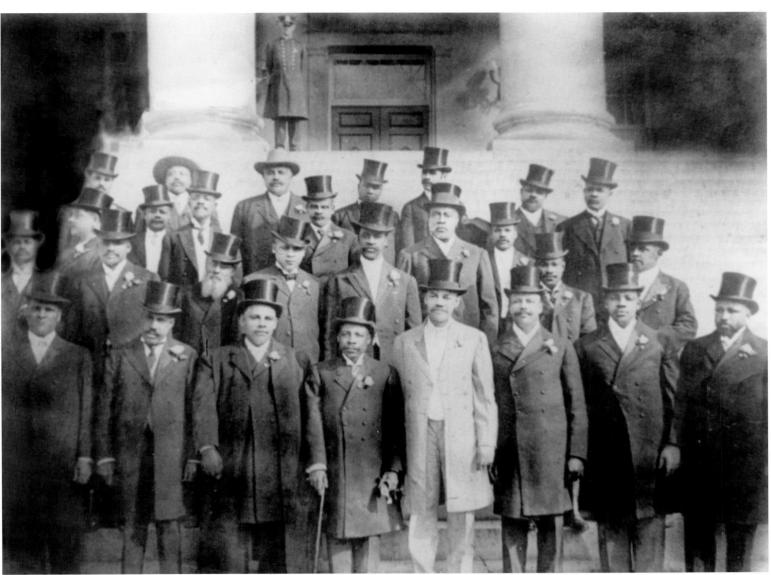

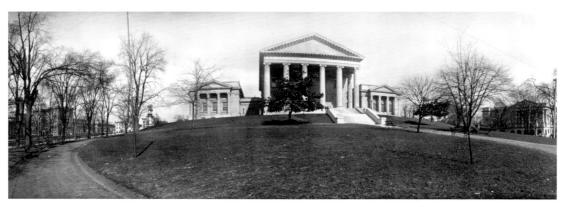

This panoramic view of the Virginia state capitol was made about 1912. It shows the Richmond Hotel outside Capitol Square on the left behind the trees, and the state office now called the Old Finance Building on the right. In the center is the Capitol, with its flanking senate and house wings constructed in 1906.

The two young people seated in the automobile in the circular driveway in front of the governor's mansion are "Miss Cousins" and William H. Mann, Jr., son of Virginia governor William Hodges Mann (1910–1914). The eastern end of the capitol is visible on the left, and the Washington equestrian statue and the bell tower of St. Paul's Church can be seen on the right. Several early automobiles were manufactured in Richmond, but this model and its provenance are not identified.

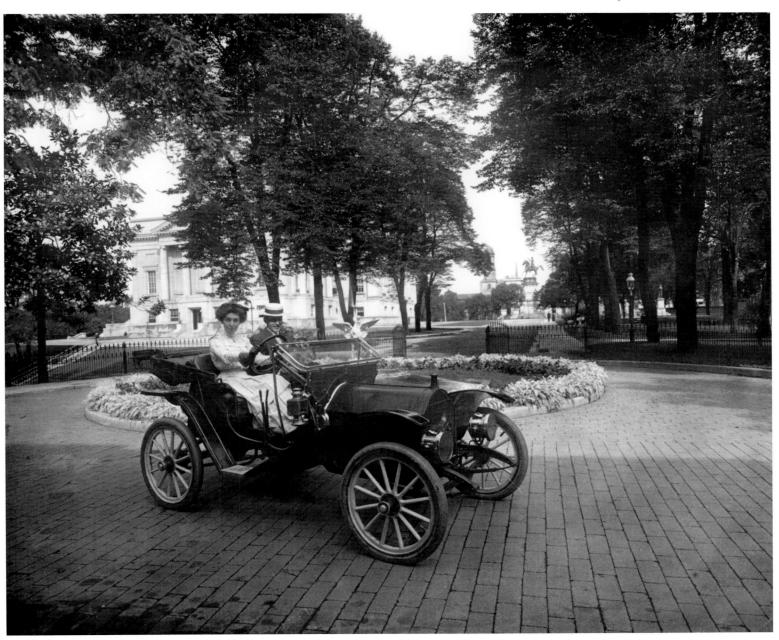

The electric streetcars pioneered in Richmond in 1888 soon spread throughout the world and encouraged the explosive growth of "streetcar suburbs" around urban centers. Various streetcar lines linked far-flung parts of Richmond by early in the twentieth century. Here, at Broad and Seventh streets in the heart of downtown, a streetcar from Hull Street in Manchester on the south side of the James River (an independent city until annexed by Richmond in 1910), discharges commuters.

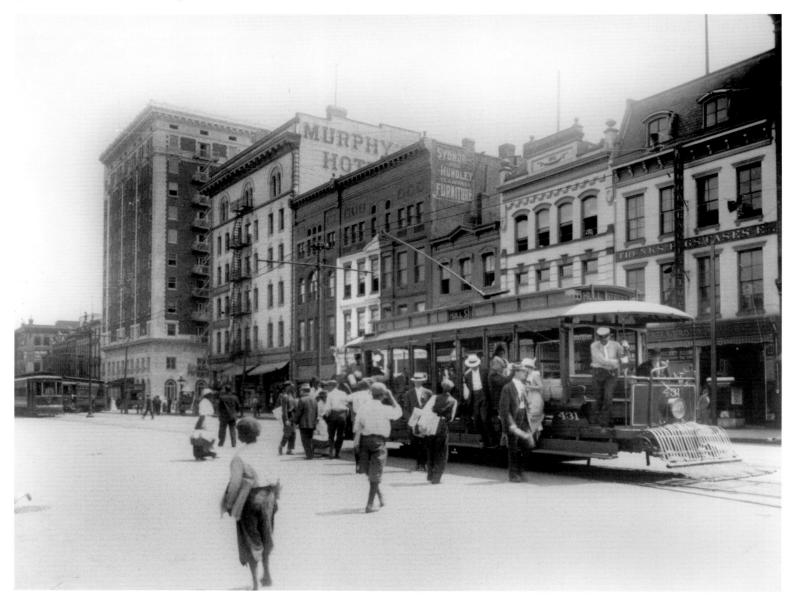

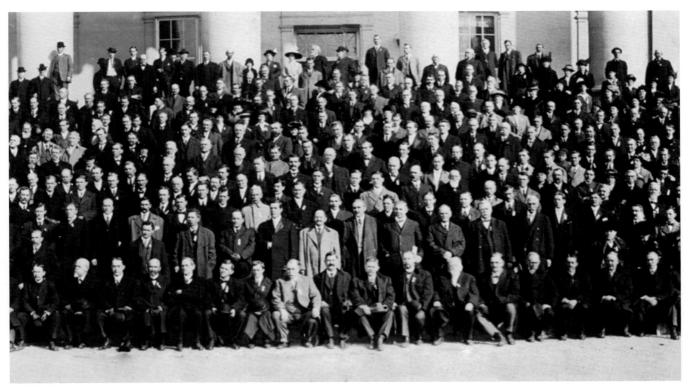

Richmond's wealthy elite belonged to exclusive men's clubs, such as the Commonwealth Club and the Westmoreland Club, around the turn of the century. For the working man, the saloon served the same purpose as a club. In the saloons men could gather after a hard day's labor, quaff some beer, discuss the topics of the day, and enjoy a convivial atmosphere. There were others, however, who were convinced—not altogether without reason—that "drink is the curse of the working classes," and who were determined to put the saloons out of business. On the occasion of their thirteenth convention, members of the Anti-Saloon League of Virginia pose on the south steps of the Virginia state capitol on January 21, 1914. With the introduction of Prohibition a short time later, their dream became a grim reality for both workingmen and saloonkeepers.

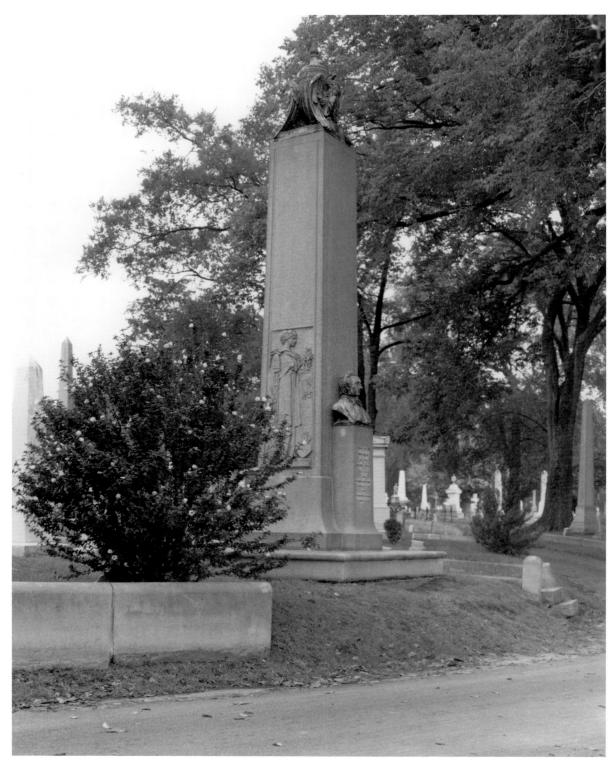

On October 12, 1915, this monument erected by the U.S. Congress for President John Tyler was dedicated at Richmond's Hollywood Cemetery, almost fiftyfour years after Tyler died in Richmond, where he had gone to attend the opening of the Confederate House of Representatives. Seen in this photograph, the tall granite obelisk with bronze embellishments includes a bronze bust of Tyler, the first vice president to become president after the death of his predecessor. The rector of the University of Virginia gave the dedicatory address to an audience that included Tyler's only surviving daughter, Pearl Tyler Ellis. By honoring former president Tyler, Congress for the first time was honoring someone who had joined the Confederacy.

Even in urban residential areas, where streets had been paved for years, nature intruded occasionally. Working on Park Avenue in Richmond's residential Fan District in 1915, laborers cut down a massive oak growing in the street, then posed with onlookers beside the hollow stump before removing it.

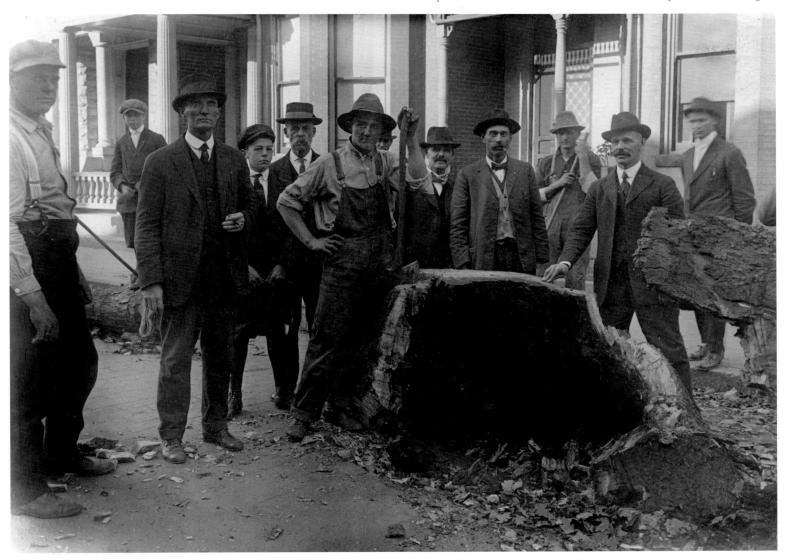

Richmond's central business district on Main Street (left) near Capitol Square (right) is depicted in this detail of a panoramic photograph taken in 1919 from atop the U.S. customs house on Main Street below the square. The popularity of "skyscrapers" eventually hid the square from the James River to the south; before the advent of the tall buildings, the Capitol appeared to rise above the city like an ancient temple.

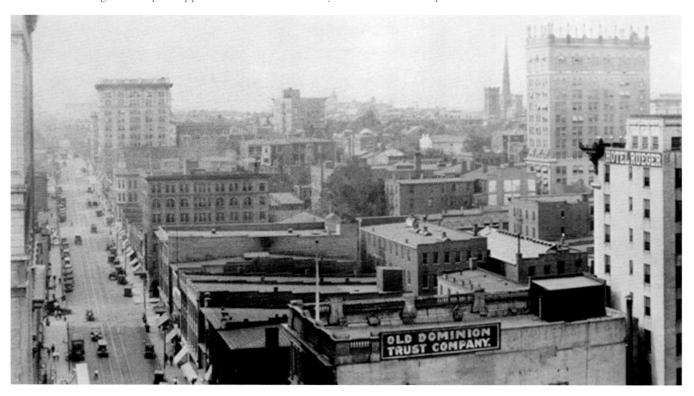

This elegant building, located at the corner of 8th and Main streets, housed the Morris Plan Bank of Richmond (established 1922). The bank, renamed the Morris Plan Bank of Virginia in 1928, was the brainchild of Arthur J. Morris. He provided loans to individuals who could not obtain them elsewhere, on the basis of "good character" and two cosigners or collateral.

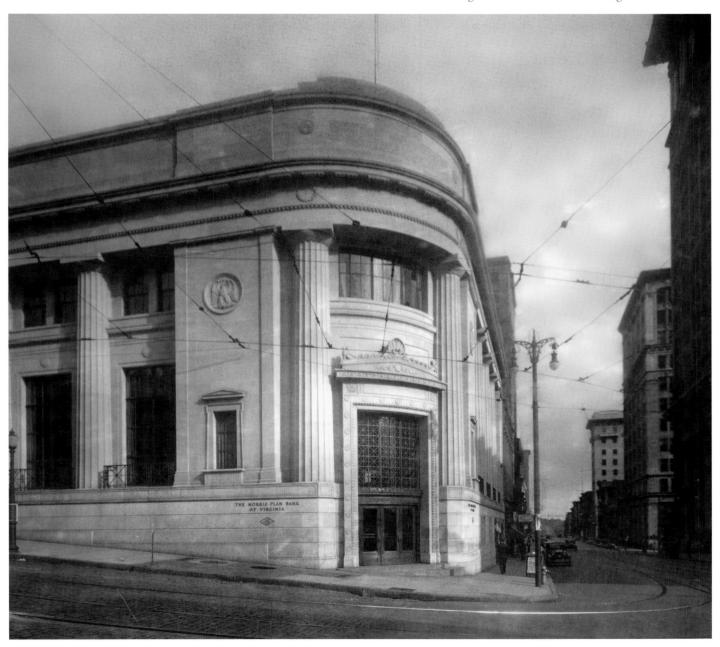

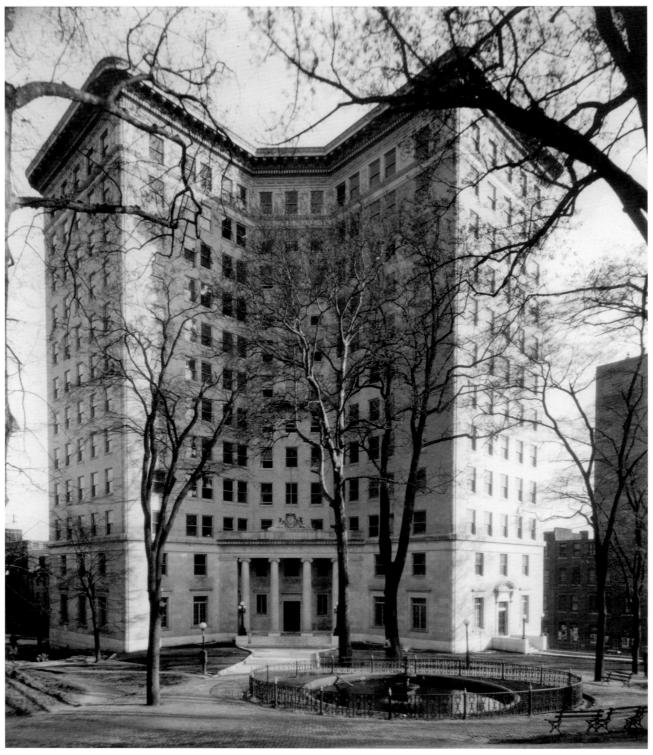

Groundbreaking for the State Office Building in Capitol Square, the first purpose-built structure to house state offices, took place on August 21, 1922. The building was controversial because its location in the southeastern corner of the square reduced the amount of green space in the central city, because of its height, and because some critics believed that it looked too much like a commercial structure. The architectural firm, Carneal and Johnston, in fact did design many commercial buildings; after the twelve-story tower was completed on February 22, 1924, however, it came to be grudgingly accepted by most critics. Renamed the George Washington Building in 1980, it has since been refurbished and remains in use.

Richmond has not only been the capital of Virginia since 1780, it was until 1974 the county seat of Henrico County, which surrounds the city on the north side of the James River. The former Henrico County courthouse, constructed in 1896 in the Richardsonian Romanesque style, today stands empty on the south side of Main Street at 22nd Street. By the 1920s, when this image was captured, ivy had virtually swallowed the structure, but since then the overgrowth has been cleared away. Virginia is the only state in the nation that allows cities to be independent of the counties in which they are located.

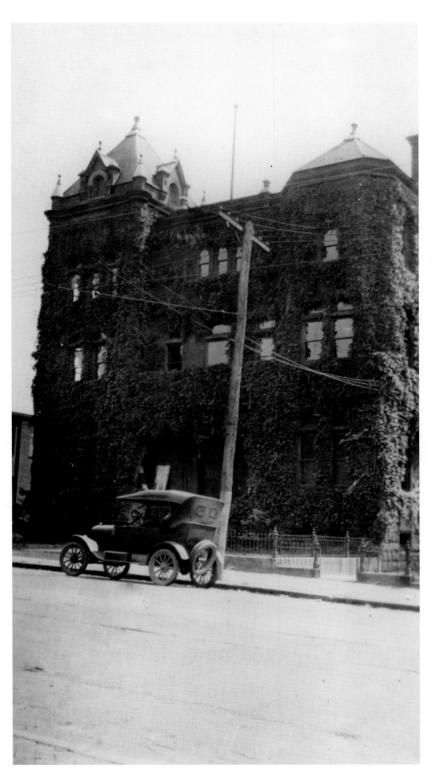

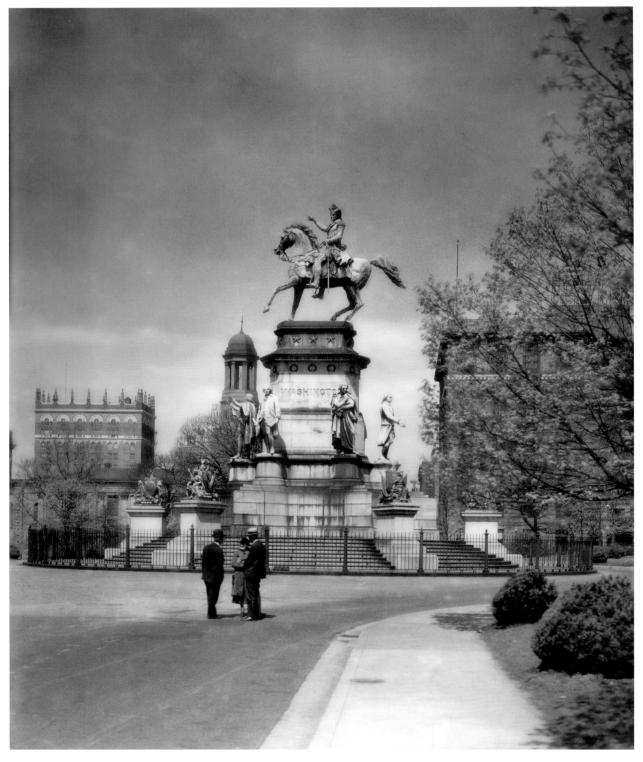

This view, probably taken in the 1920s looking west from Capitol Square, includes the familiar—the Richmond Hotel, the Washington Monument, and St. Paul's Church—as well as the new: the Virginia Electric and Power Company building on the far left. Established in 1925, the company kept its headquarters in this elaborate building with its electricalgadget "spires." Today the spires are gone, and VEPCO (now Dominion) is headquartered elsewhere, but the old building still stands at Franklin and 7th streets. Hard freezes seldom occur in Richmond, but when they do, those who enjoy ice skating take advantage of them. This temporarily frozen lake is located in Byrd Park.

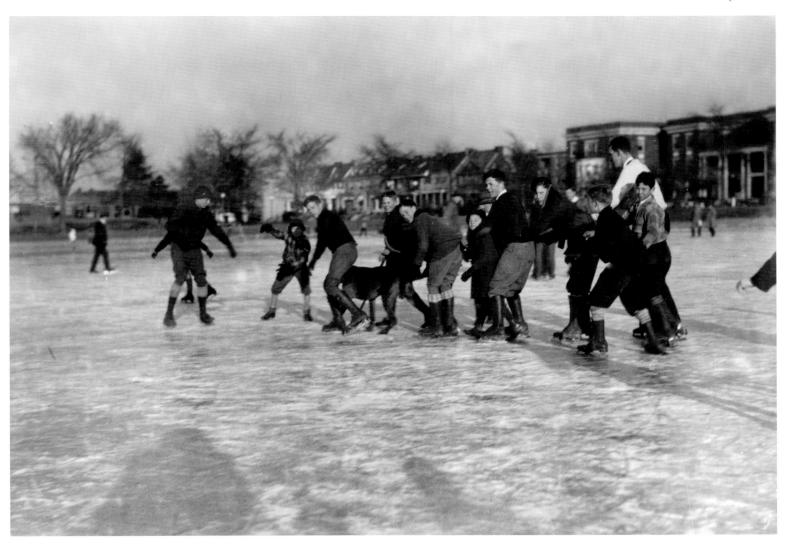

Between the city hall on the left and the Virginia state capitol on the right, a cleared lot bounded by Broad, 11th, 12th, and Capitol streets marks the site of Ford's Hotel, also known as the Powhatan House. Constructed about 1840, the hotel stood at the epicenter of Virginia politics, just across Capitol Street from the capitol and the governor's mansion, and opposite 11th Street from Richmond's government center. The city bought the hotel in 1911 and demolished it to build a municipal courthouse. The lot remained vacant until the Virginia state library was built there in 1938–1941.

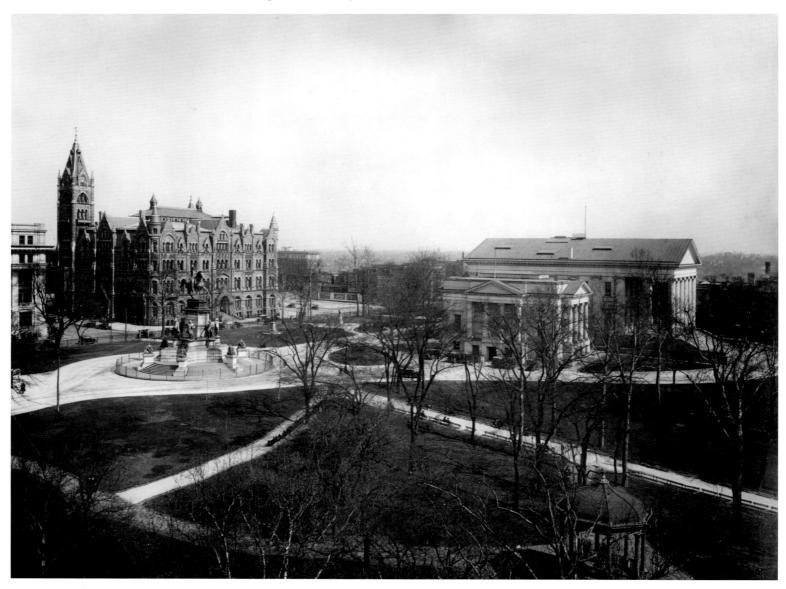

This aerial view from September 3, 1920, depicts Broad Street Station, which was completed in 1919 for the Richmond, Fredericksburg, and Potomac Railroad and the Atlantic Coast Line Railroad. Architect John Russell Pope, who designed the Jefferson Memorial and the National Gallery of Art in Washington, D.C., designed the building.

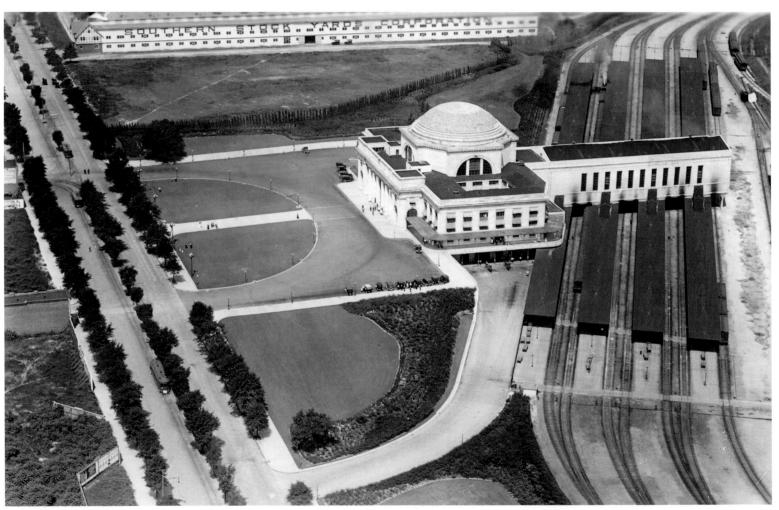

John Russell Pope's 1919 Broad Street Station, the nation's first domed central railroad station, was executed in Indiana limestone, with an impressive Tuscan colonnade. Today the building is home to the Science Museum of Virginia.

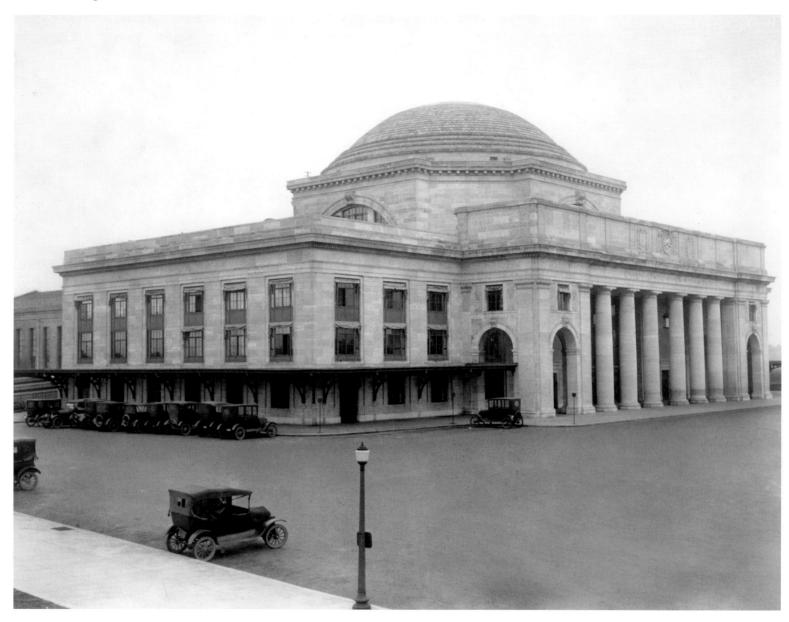

Before 1922, Chamberlayne Avenue, a main approach from the northern suburb of Ginter Park south to Richmond, ended at Duval Street. In the summer of that year, however, the avenue was extended south to Leigh Street. The extension cut diagonally across a residential block, resulting in the demolition of several dwellings and the moving of at least one.

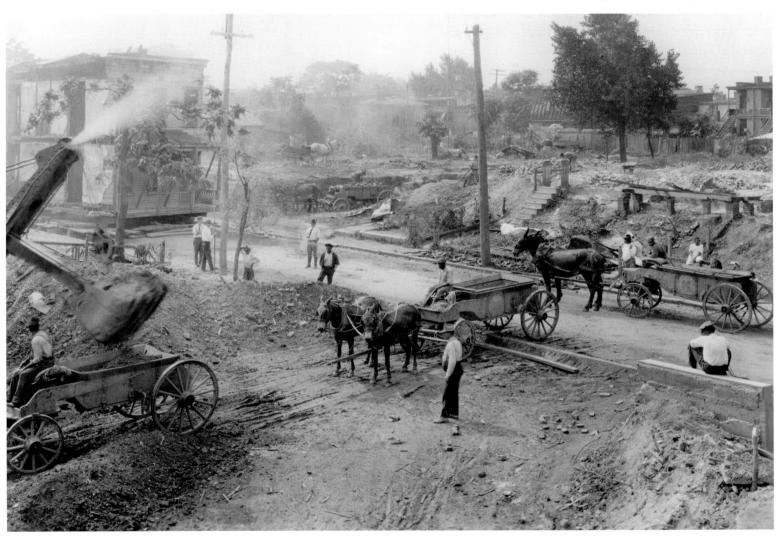

The Hotel Richmond, located at 9th and Grace streets just west of Capitol Square, replaced the Hotel Claire in 1904. After the demolition of Ford's Hotel in 1911, it became the only hotel on Capitol Hill, and was frequented by legislators and those doing business with the General Assembly because of its proximity to the square. The photograph here shows the hotel about 1924. Today, it houses state offices and is called the Ninth Street Office Building.

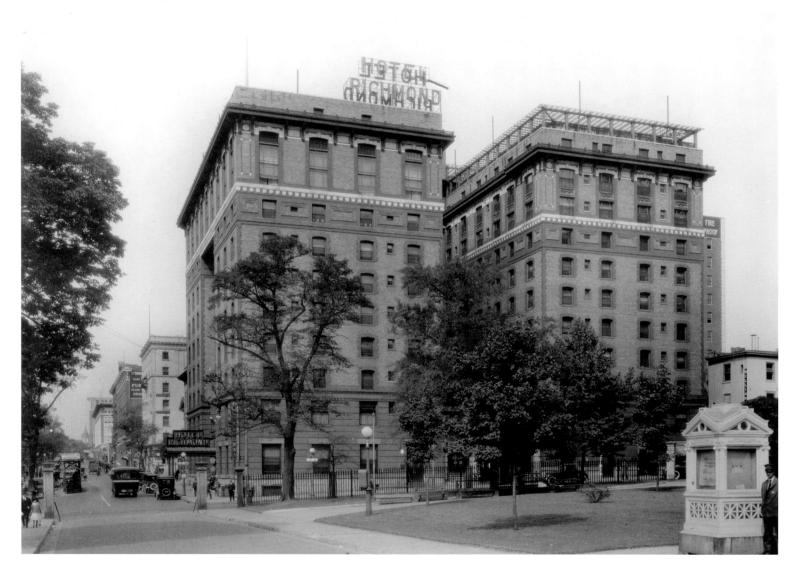

Ferruccio Legnaioli sculptured the statue of Christopher Columbus that stands at the northern end of Byrd Park gazing up Boulevard. It was dedicated on December 9, 1927, the first monument to Columbus erected in the South. The flappers shown here—Eleanora T. Corrieri and Anna Guarina—wrapped themselves in the flags used during the unveiling ceremony and then posed on the statue.

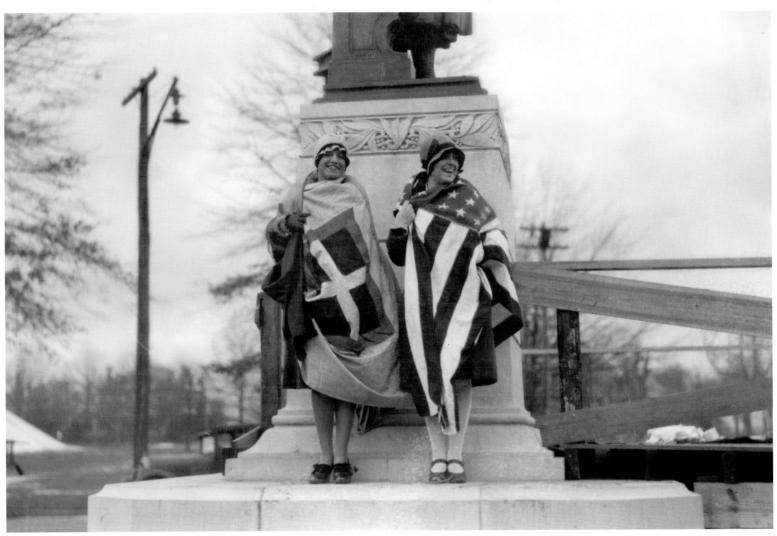

Richmond's East End, as well as the other areas of the city, received road improvements in the 1920s. The men shown here are working on Government Road at National Street, looking toward the U.S. National Cemetery on Williamsburg Road, sometime in 1927.

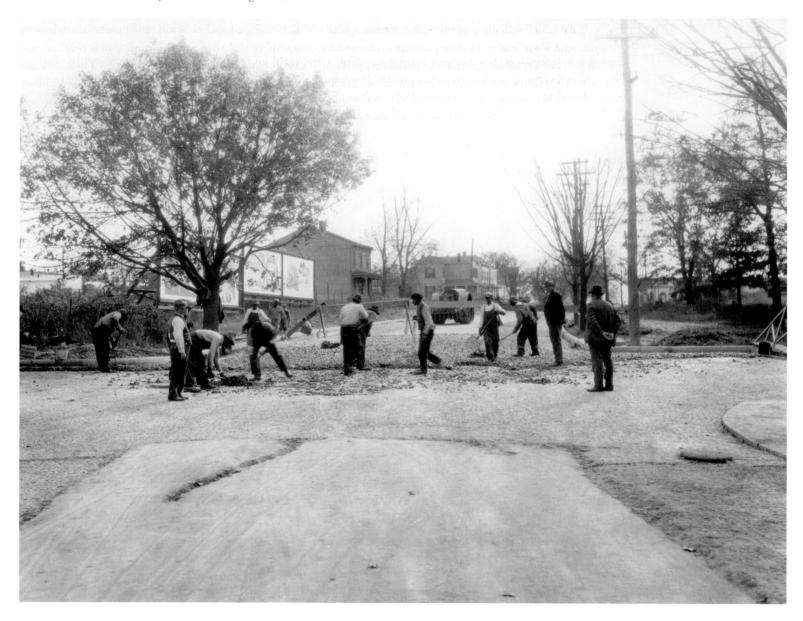

Taken in May 1927, this image of the south side of Broad Street looking west from 8th Street shows the Miller and Rhoads department store on the left. Together with Thalhimer's department store, located one block east on the corner of 7th Street, Miller and Rhoads was the retail anchor of Broad Street.

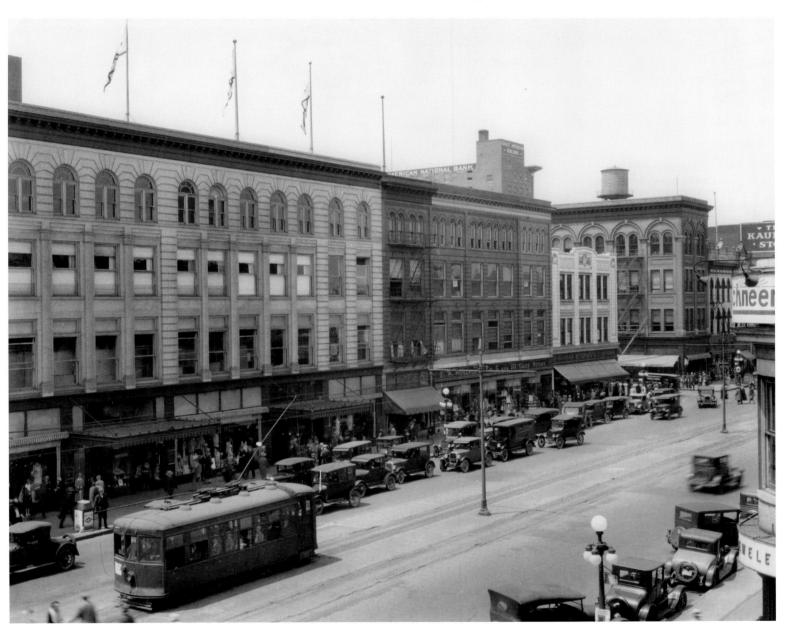

Photographed at Marshall and Adams streets in Jackson Ward in 1929, this street-repair crew is bringing progress to one of Richmond's historic African American neighborhoods.

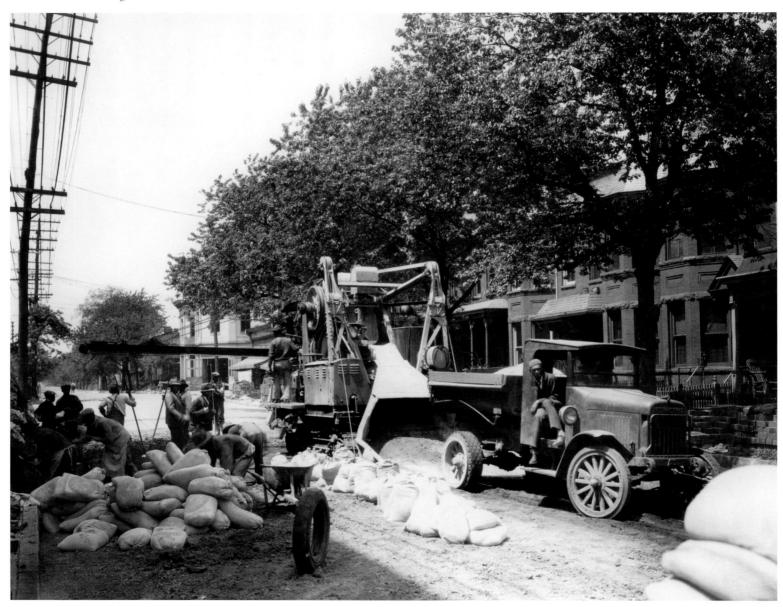

Christmas shoppers crowd the sidewalks at 5th and Broad streets near McCrory's late in the 1920s. The Great Depression had not yet struck, and newspapers reported record-breaking sales for the holiday season. Retail merchants, wrote a reporter, "have employed hundreds of extra clerks to take care of the pre-holiday demand."

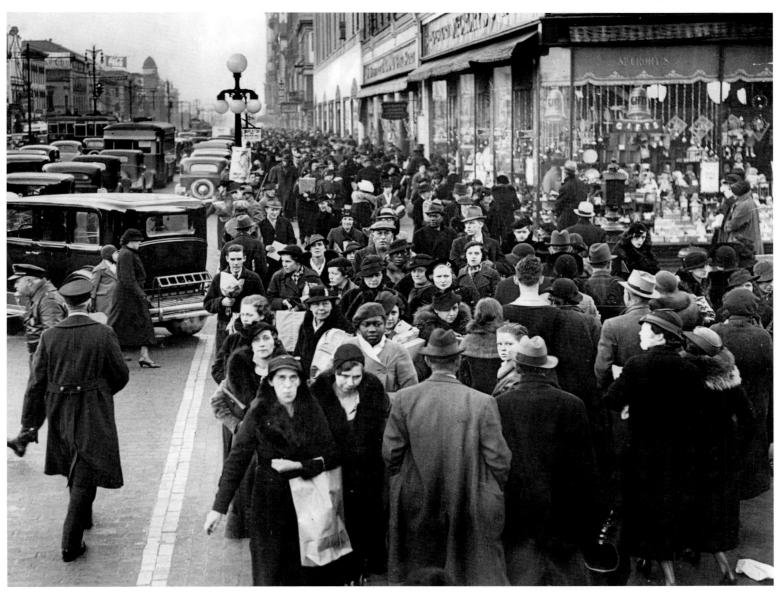

The Shockoe Bottom area of Richmond is the oldest part of the city and has been home to a mixture of industrial and residential buildings since the 1700s. This August 1929 view shows East Cary Street at South 17th Street looking west. Industrial buildings, like Brown-Mooney Supply Company at 1701 East Cary Street to the left, lined both sides of the street and the elevated Richmond, Fredericksburg, and Potomac Railroad track crossed the area a block from Main Street Station. Both gasoline-powered and horse-drawn vehicles can be seen on the street. All of the buildings shown here are now gone, obliterated by Interstate 95, and concrete piers have replaced the trestle's iron supports.

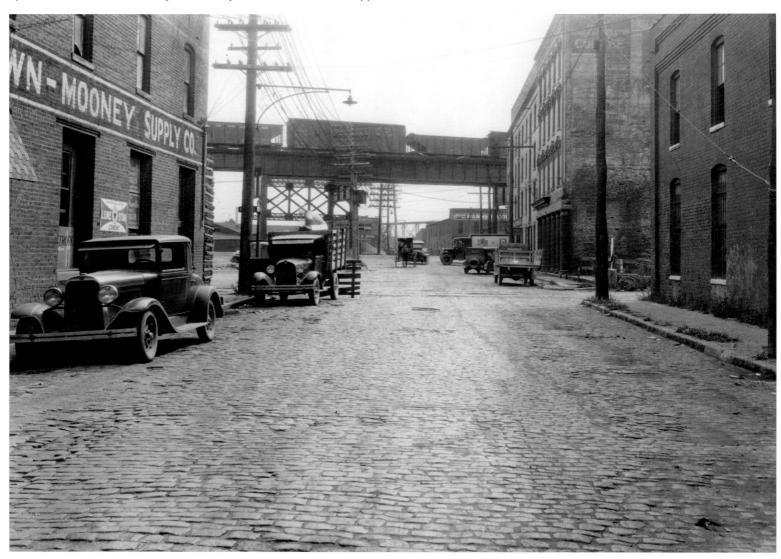

Gladstone Avenue at the corner of Meadowbridge Road in Richmond's Highland Park is pictured here in 1929.

Highland Park, developed as a streetcar suburb in the 1890s, is located east of Ginter Park in the area of the city called Northside. The community has an unusually large stock of Queen Anne–style late Victorian houses.

After a period of decline, the area is on the rise again because of its location convenient to downtown, as well as targeted investments in neighborhood rehabilitation.

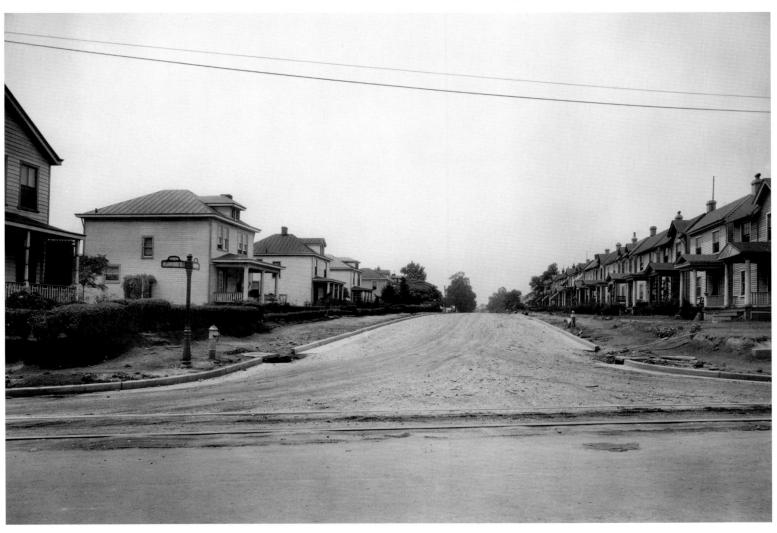

Located in what is now called South Richmond, the Bainbridge Street area was formerly part of the city of Manchester, which the city of Richmond annexed in 1910. Bainbridge is one of a series of streets in Manchester named for U.S. naval heroes during the War of 1812, this one for Captain William Bainbridge who commanded the USS *Constitution* in 1812. The street, part of which is shown here in June 1929, includes both industrial and residential buildings. At the time of this photograph the area retained some of its semi-rural character. Chesney S. Toney, who was selling a plot of land there, ran Toney's Country Store on Hull Street at the time.

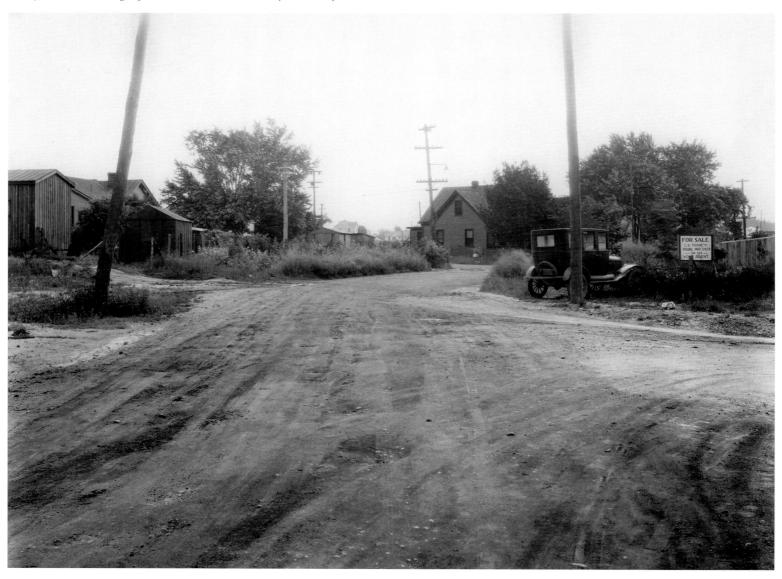

Clay Street at 11th Street in Jackson Ward as seen in the late 1920s. During the first half of the twentieth century, Jackson Ward was the largest African American entrepreneurial district in the South. It had become a center of African American—owned businesses, banks, fraternal orders, and other social institutions by late in the 1800s. Today, Jackson Ward holds one of the largest concentrations of pre—Civil War houses in Richmond, representing a wide array of styles, among them Greek Revival, Italianate, Romanesque, and Second Empire, many adorned with elaborate ironwork. Jackson Ward's ornate cast-iron porches are second only to those of New Orleans and reflect the influence of the European craftspeople who once lived there.

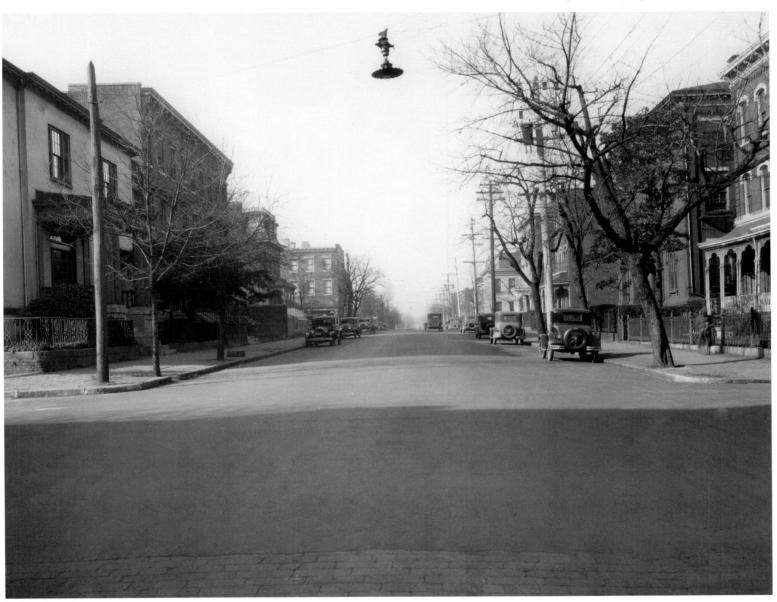

This aerial view of Battle Abbey, today the home of the Virginia Historical Society, was captured in the 1920s. In 1912, the Confederate Memorial Association laid the cornerstone for the Confederate Memorial Institute, usually known as "Battle Abbey," as a shrine to the Confederate war dead and as a repository for the Lost Cause records. The impetus for the building came from Virginia Civil War veteran Charles Broadway Rouss, who had made his fortune in New York. Rouss contributed \$100,000, half of the amount required to erect the building. Veterans' camps, schoolchildren, and ladies' organizations throughout the South contributed the rest in small amounts.

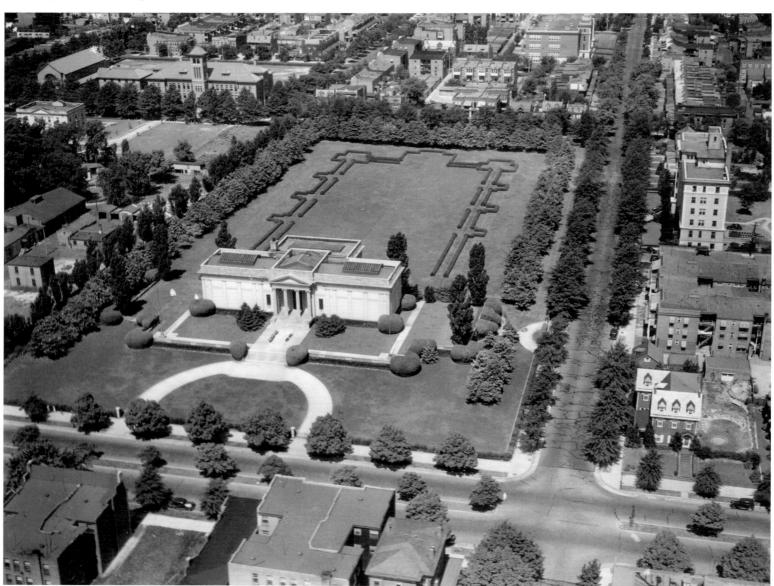

In 1921, the first addition to Battle Abbey was completed—the memorial hall (the rear projection in the aerial view, preceding page)—which was constructed as a home for the archives and an extensive portrait collection. Confederate Memorial Institute received the portraits from its next-door neighbor (seen to the left in the aerial image), the R. E. Lee Camp Confederate Veterans' Old Soldiers' Home. The building opened to the public on May 3, 1921. Hours of operation and admission are seen posted at right.

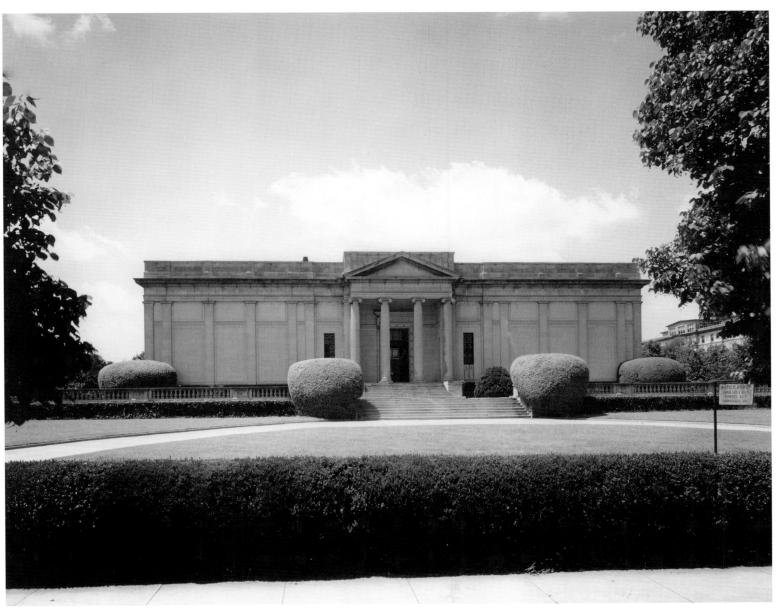

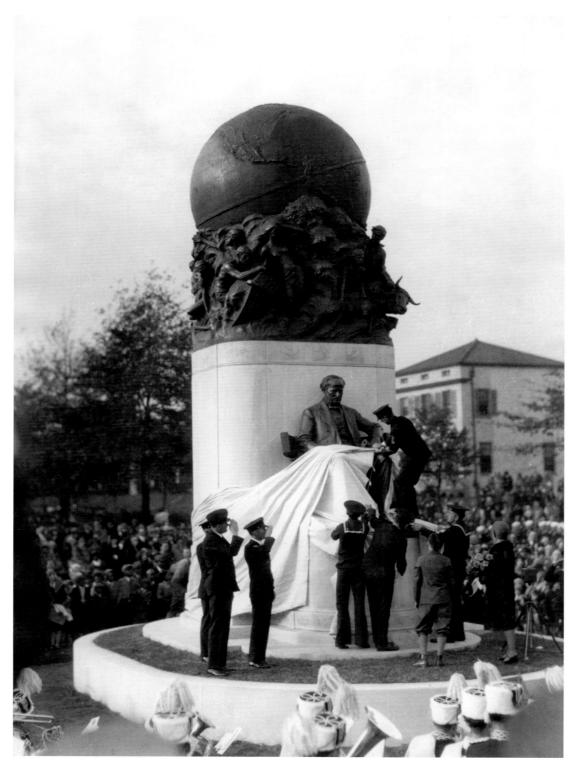

On November 11, 1929, Frederick W. Sievers's statue of Commodore Matthew Fontaine Maury, "the Pathfinder of the Seas," was unveiled on Richmond's Monument Avenue by two of the commodore's great-grandchildren, Mary Maury Fitzgerald and Matthew Fontaine Maury Osborne. Maury became superintendent of the U.S. Navy Department's Depot of Charts and Instruments (later the Naval Observatory) in 1842 and published the first textbook of modern oceanography, The Physical Geography of the Sea (1855). On the basis of his work, Maury is credited with founding the science of oceanography. His system for collecting and using oceanographic data revolutionized the navigation of the seas.

The Oaks, shown here late in the 1930s, was originally constructed in Amelia County, southwest of Richmond, perhaps in the mid eighteenth century. It was situated on land owned by Benjamin Harrison IV; a descendant sold it to Daniel Jones in 1839. Early in the twentieth century, certain wealthy Richmond residents moved houses from the country to the city, hoping to thereby preserve them from abandonment or demolition. In 1930, the Oaks was moved to Windsor Farms, then a new development of colonial and English-style mansions.

It is still there today.

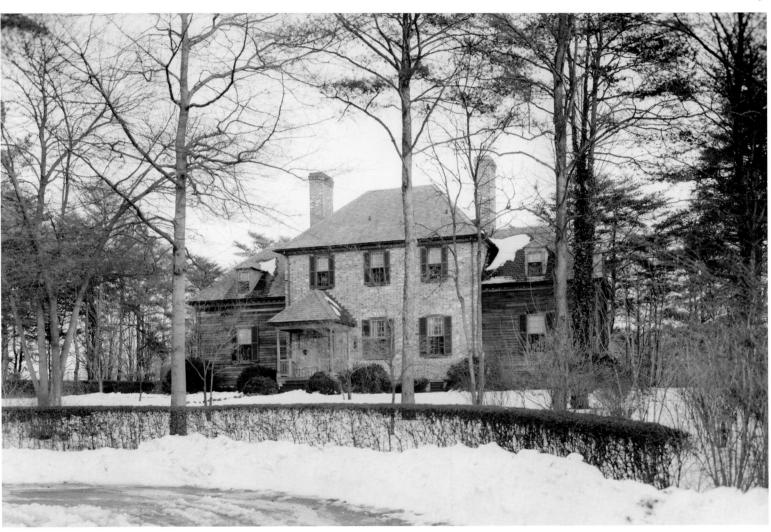

The popularity of vegetable markets such as the 6th Street Market remained high in the 1930s, when this photograph was taken. Automobiles now crowded the street instead of horses and carts.

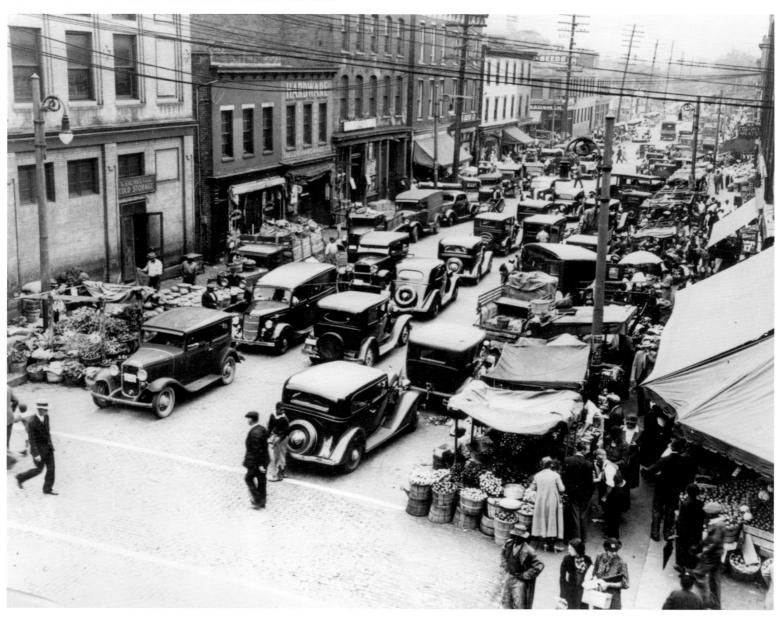

Over the centuries, Virginia's governors have been inaugurated at various locations in Capitol Square. For many years, the ceremonies took place under the south portico, as in the case of Governor John Garland Pollard's inauguration on January 15, 1930. More recently, however, a temporary dais and grandstands have been erected on the north side of the capitol to accommodate the large crowds that now attend.

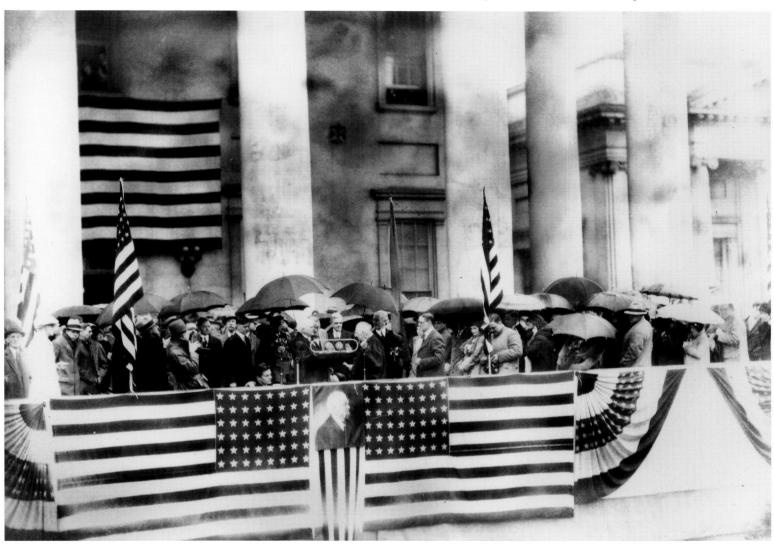

The painted sign advertising the Greek-Italian Importing Company in this picture of 6th Street is a reminder that Richmond was long a city of immigrants. Before the Civil War, its percentage of foreign-born residents was unusually high for a Southern city. Until late in the twentieth century, when the city became home to a relatively large number of ethnic restaurants, many Richmonders looked forward to the annual International Food Festival. Large numbers of ethnic-food booths, staffed by immigrants from every part of the world who had settled in Richmond, always attracted huge and appreciative crowds.

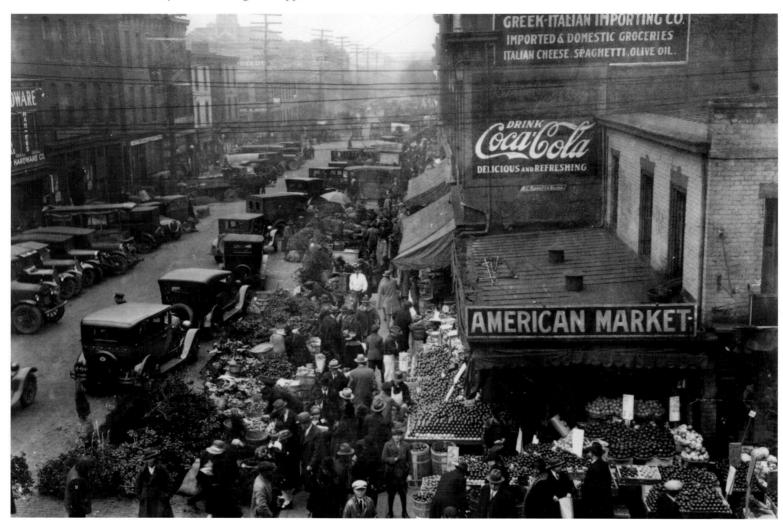

Richmond has long been home to a number of open-air markets. This one is located at 6th Street and was photographed by the Federal Security Administration's W. Lincoln Highton late in the 1930s. The picture was used to illustrate Virginia's volume, Virginia: A Guide to the Old Dominion, in the American Guide Series, which was sponsored by the Work Projects Administration. The volume was compiled by workers of the Virginia Writers' Program and published in 1940.

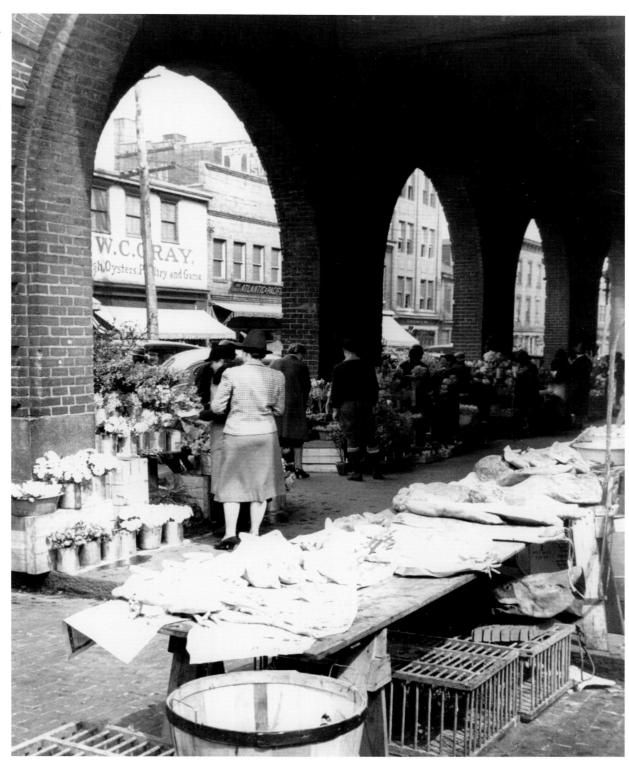

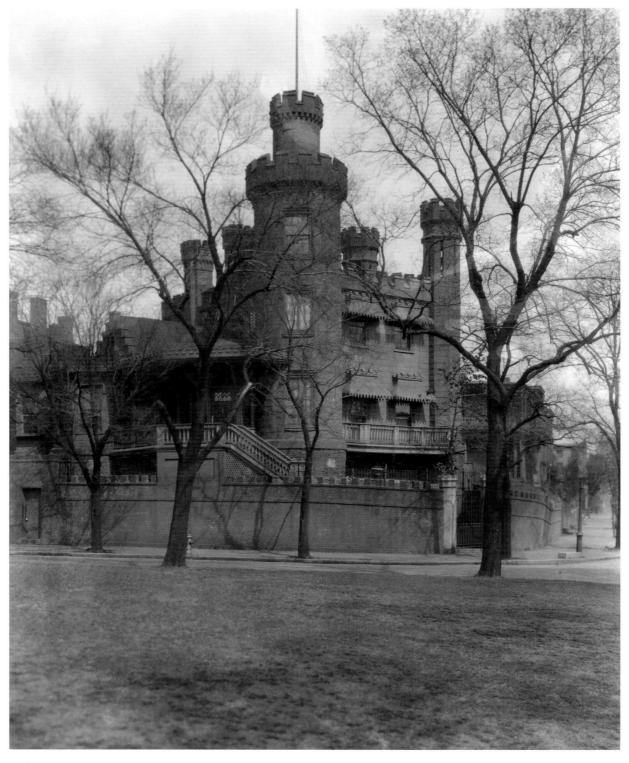

Pratt's Castle, from which the Civil War panoramas at the beginning of this book were photographed, had undergone some alterations by the 1930s, when this image was captured, but its outlines were unchanged. The castle stood on Gamble's Hill until 1956, when it was demolished for a corporate headquarters amid a national protest.

The Thalhimer's department store at 601 East Broad Street was one of Richmond's best-loved shopping emporiums before it closed in 1992. Thalhimer's originated in 1842 when William Thalhimer, a German immigrant, opened a dry-goods store on North 17th Street between Main and Franklin streets and five years later moved it to 18th and Main. After the Civil War, Thalhimer reopened his business on Broad Street, and in 1877 he turned it over to his sons, who renamed it Thalhimer Brothers. By 1890 the brothers had two dry-goods stores at 501 and at 609 East Broad Street. Twenty-five years later, a grandson of the founder bought out his father and an uncle and expanded the department store aspects of the business. In 1922 the store was incorporated and relocated into a fivestory building on Broad Street between 6th and 7th streets. This view of the 6th Street side of the store shows the section designed with art deco elements by the New York architectural firm of Tausig and Fleich in 1939.

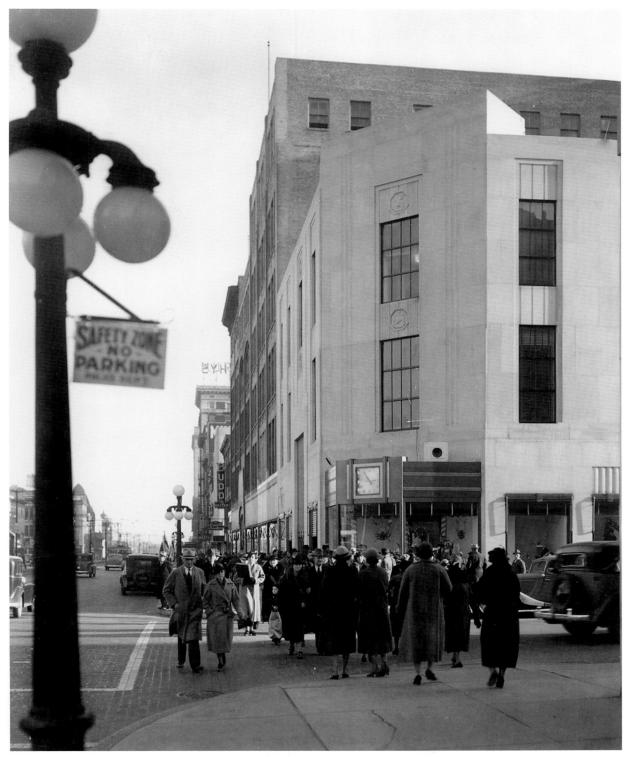

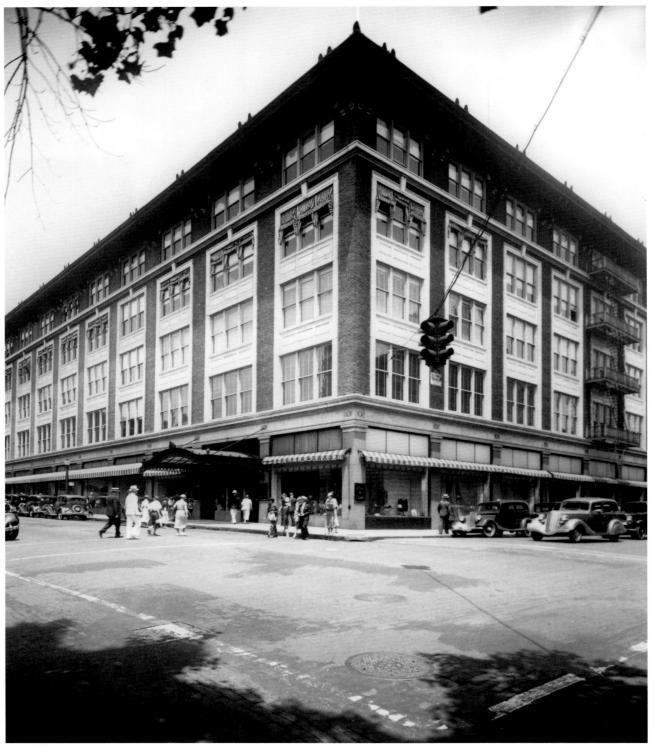

The second of Richmond's beloved major department stores was Miller and Rhoads. Begun in 1885 by Linton Miller, Webster Rhoads, and Simon Gerhart at 117 East Broad Street, the dry-goods store was called Miller, Rhoads, and Gerhart and advertised that it had "One Price for All." In 1888, it moved to 500-511 East Broad Street, and two years later, in 1890, Gerhart opened a store in Lynchburg, leaving the Richmond store as Miller and Rhoads. By 1909, the store had grown to encompass more than half a block on Broad Street. Miller and Rhoads offered every service possible for the customer's convenience, including a service desk with telephones and delivery of the customer's packages even if purchased at another store. It closed in 1990.

Between 1918 and 1924 construction on the Grace Street side of Miller and Rhoads enlarged the store to cover a city block between Broad and Grace and 5th and 6th streets. The store also grew to five stories with the facade seen in this 1930s photograph and billed itself as "the Shopping Center." Miller and Rhoads was so successful that the owners air-conditioned it in 1935 and installed escalators. Its famous Tea Room, the first in Virginia, featured fashion shows, the organ music of Eddie Weaver, and signature menu items like the Missouri Club sandwich, Brunswick stew, and chocolate silk pie. Miller and Rhoads is most famous, however, for having the "real" Santa Claus, who came to the store just before the beginning of World War II.

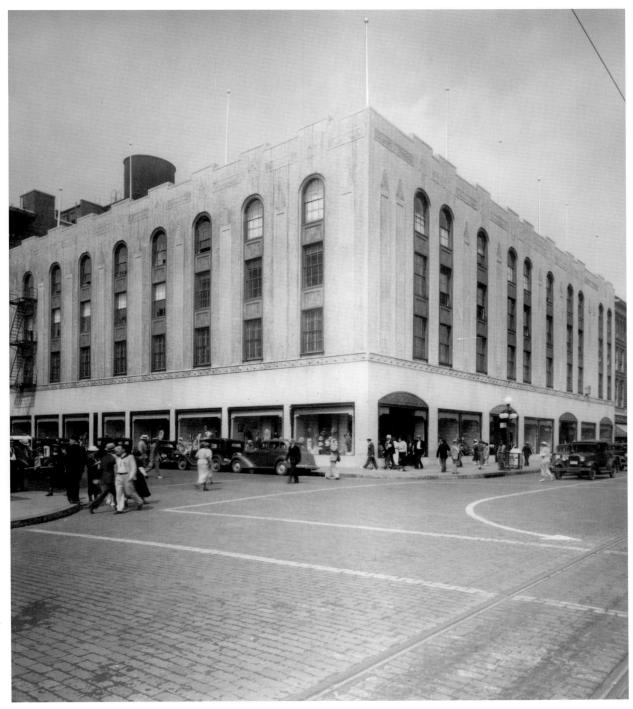

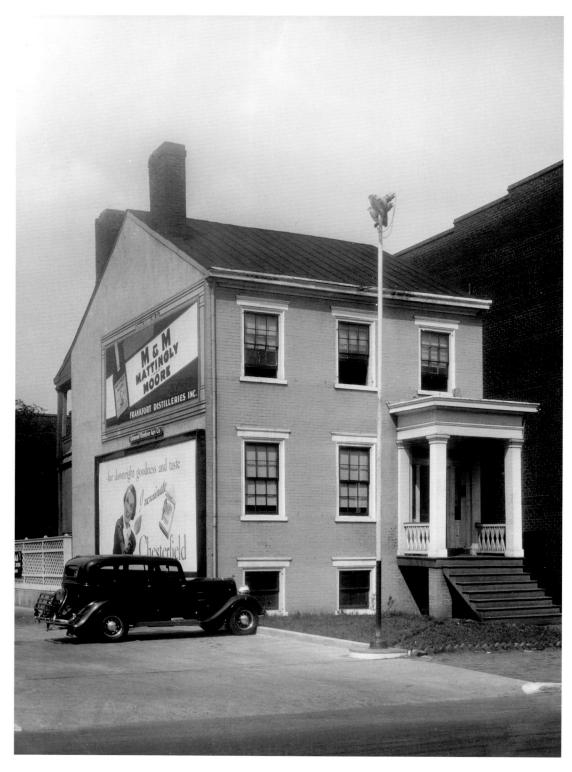

This simple Greek Revival-style house had probably become a commercial property by the time this photograph was taken late in the 1930s. Located at 206 East Leigh Street in Jackson Ward, the building—still retaining its original two-level rear porch—faced an uncertain future in a part of the city then undergoing commercial development. The advertisements painted on the end wall facing a parking lot forecast the house's eventual demise. It is no longer extant.

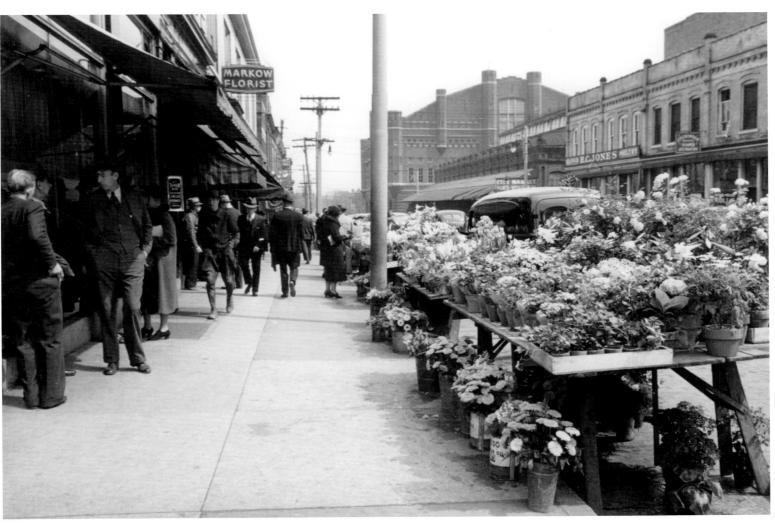

This picture of 6th Street Market, taken late in the 1930s by W. Lincoln Highton, was used as an illustration in *Virginia: A Guide to the Old Dominion*, published under the auspices of the Work Projects Administration. Markow Florists, whose sign is visible at left, began as a peddler's street cart in the market in 1922. It moved into 304 North 6th Street soon thereafter, and remained there until 1978, when it moved again to a store on East Broad Street. This Richmond institution sold its assets to Strange's Florist in 2006 and ceased operations.

According to tradition, the Richmond Light Infantry Blues were established on May 10, 1793, although the same date in 1789 is sometimes suggested. It was one of several local militia units raised for local protection in the years following the Revolutionary War, when most Americans disliked the idea of a standing army. The Blues were called into service at various times, including during the Civil War and later in World War II as part of the 29th Infantry Division. The unit was disbanded in 1968. Its armory still stands at 6th and Marshall streets. In this photograph the Blues march in Richmond to celebrate their 140th anniversary.

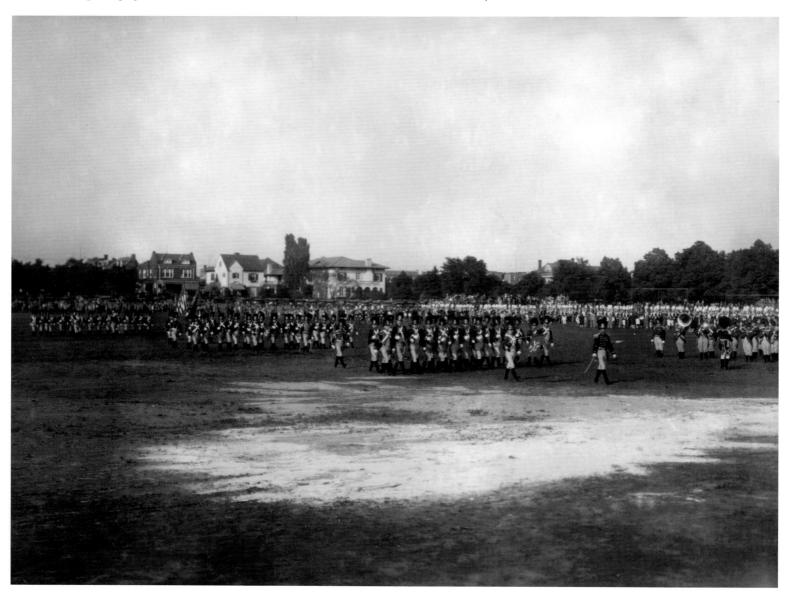

In 1893, railroad magnate and philanthropist Major James H. Dooley and his wife, Sallie May Dooley, built a late-Victorian mansion on farmland purchased on the James River west of downtown Richmond. When completed, Maymont House boasted the latest modern conveniences: electric lighting, an elevator, three full bathrooms, and central heat. At the beginning of the 1900s, the Dooleys commissioned the Richmond firm of Noland and Baskervill to design an Italian garden at Maymont. Modeling the garden on elements of the classical style devised in the fifteenth and sixteenth centuries in Italy, the firm incorporated characteristic features including fountains, geometrically shaped beds, sculpture, and a long pergola situated along the garden's northern edge. In keeping with the classical ideal, the garden was laid out in several levels and situated on a south-facing slope overlooking the water. Completed in 1910, the garden, seen here in the 1930s, has become the scene of many Richmond weddings following Maymont's transition to a public park after the death of Mrs. Dooley in 1925.

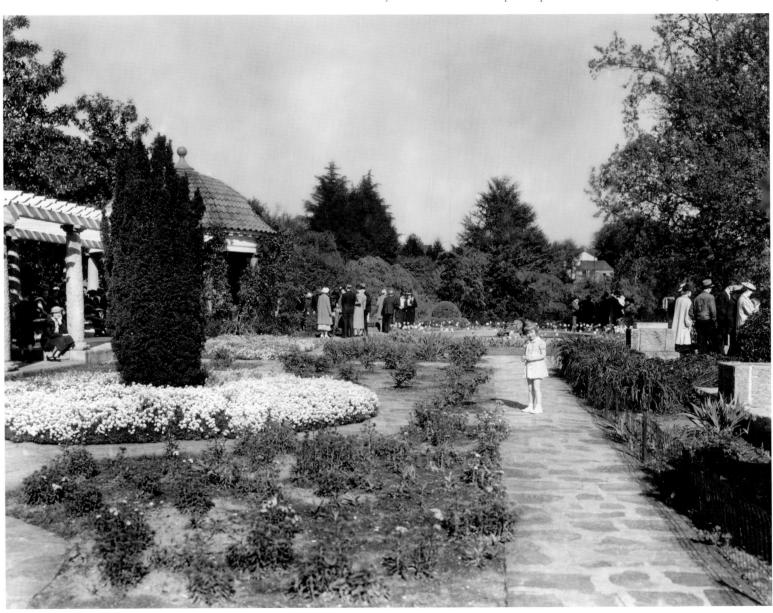

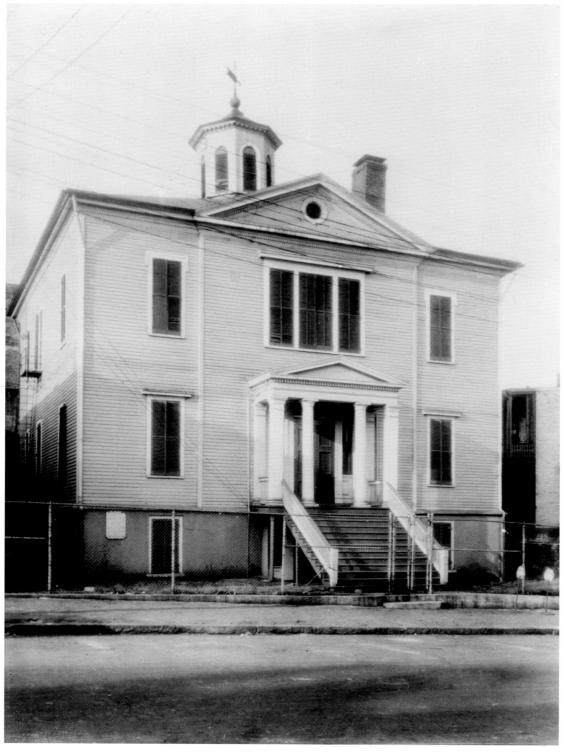

Mason's Hall, shown here in 1936, was begun in 1785 and completed in 1787 at 1807 East Franklin Street. It is the oldest Masonic hall in continuous use in the country. Chief Justice John Marshall belonged to the lodge, and the marquis de Lafayette was made an honorary member when he visited here in 1824. Much of the exterior was later remodeled in the Greek Revival style, but the interior retains its original woodwork and Masonic paraphernalia.

The Forty-Second Confederate Reunion took place in Richmond, June 21-24, 1932. Although no one realized it then, it would be the last time the old soldiers would gather for a large reunion. At 11:30 on the morning of June 24, the grand review got under way, as the grand marshal, Virginia's lieutenant governor, and other officials left Capitol Square, drove west on Grace Street to 5th Street, turned south, then turned west again on Franklin Street. The Sons of Confederate Veterans joined the procession at the John Marshall Hotel, the Confederated Southern Memorial Association members joined at the Jefferson Hotel, and finally the United Confederate Veterans fell in at the R. E. Lee Camp Confederate Soldiers' Home. The parade then made its way past the statues of Stuart, Lee, Davis, and Jackson on Monument Avenue as vast crowds cheered.

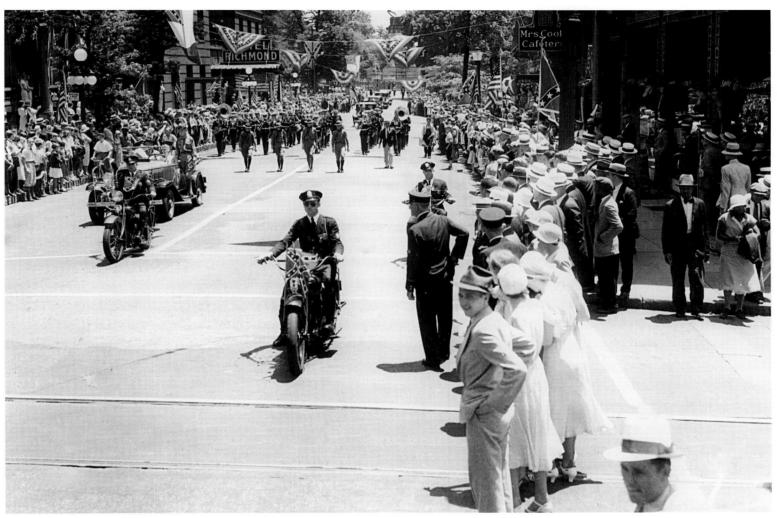

Following Spread: It was not all meetings, lectures, and parades at the 1932 Confederate Reunion in Richmond. Dinners, teas, and balls were given, and entertainment venues were located at various points throughout the city. The veterans and sightseers beheld a large and varied number of performers, including a one-man band, a human saxophone ("A Jazz Wonder"), old-time fiddlers, Hack and Sack ("In Person"), a madrigal quartet, and several concert bands. In this photograph, perhaps taken at the Soldiers' Home, some of the old veterans dance to favorite tunes performed by a banjo and fiddle band.

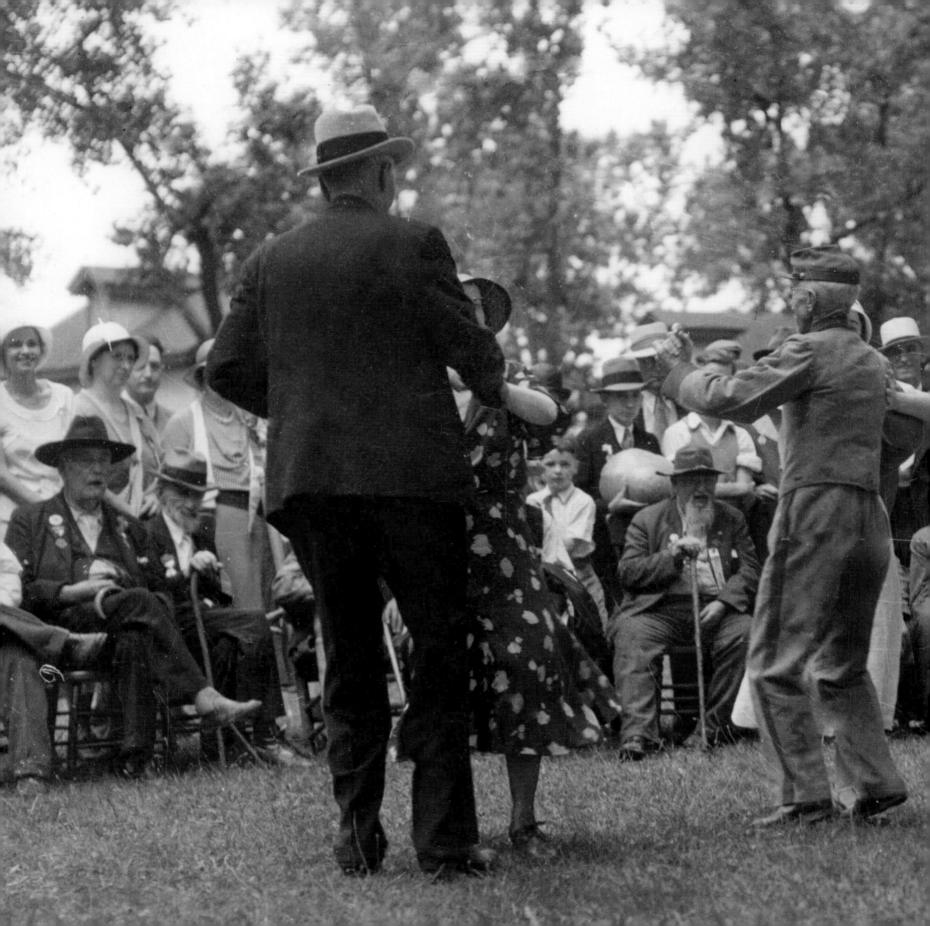

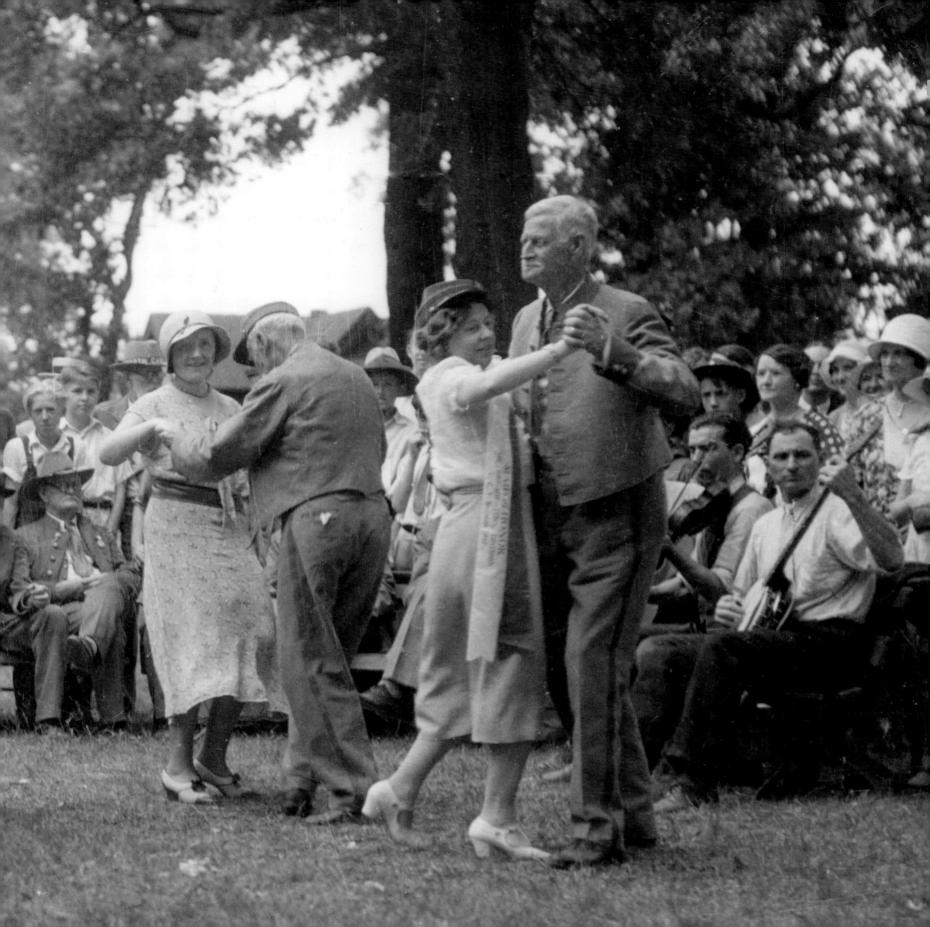

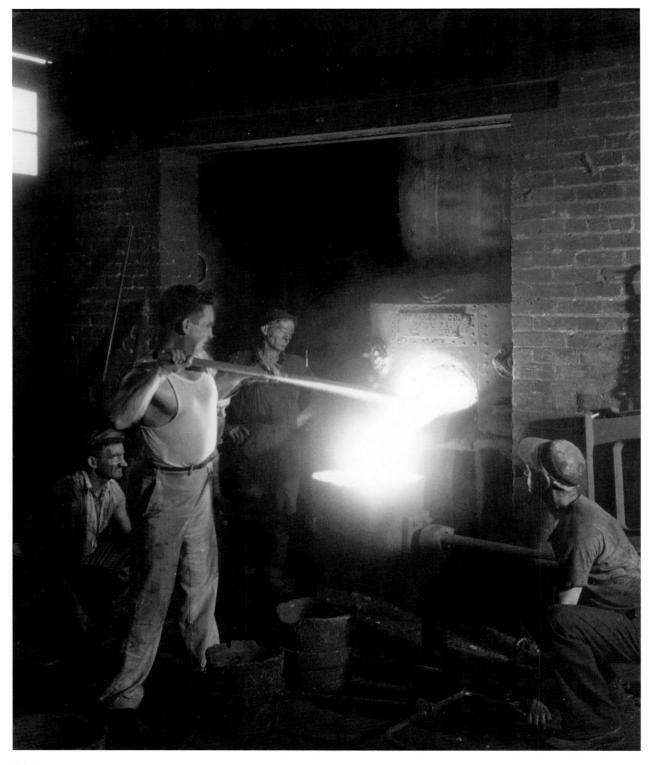

James N. O'Neil, Sr., started the O.K. Foundry—"A Family Owned American Foundry Since 1912" to supply the local railroad, tobacco, and agricultural industries with made-to-order cast iron. By 1948, the business had outgrown its original barnlike building and another location at 14 East 7th Street, thus moving into its current location at 1005 Commerce Road. It is still family owned and produces gray and ductile iron for engineering uses and ornamental iron castings.

The Richmond home of Chief Justice John Marshall, pictured here late in the 1930s, is a National Historic Landmark. He constructed the Georgian-style dwelling in 1790 and lived there for the next forty-five years. Here he wrote many of the decisions that established the independence of the judiciary in the young Republic. Threatened with demolition in 1907, the house was rescued by the Association for the Preservation of Virginia Antiquities, later restored, and opened as a house museum. John Marshall High School, built to the rear of the house about 1909, has since been demolished.

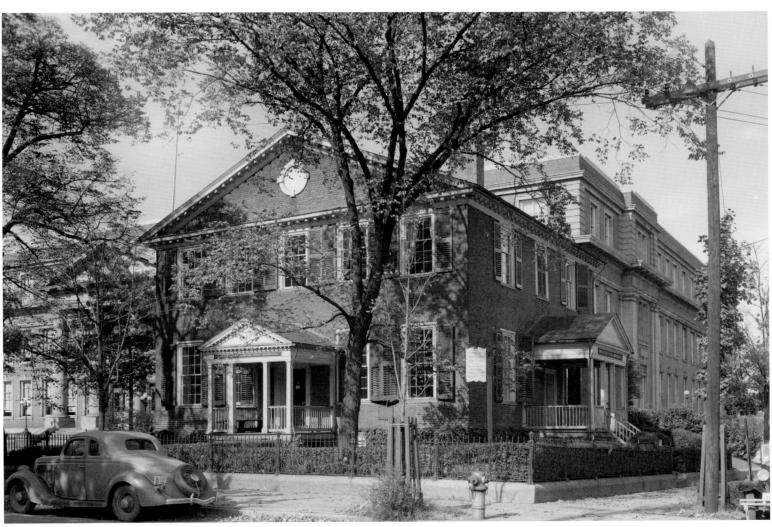

The only surviving colonial house in Richmond, the Ege House became the Poe Museum in 1922. This photograph of the house was taken in 1939 and placed in one of the albums of Virginia photographs that graced the Virginia Room in the Court of States at the 1939 New York World's Fair. The Poe Museum is home to the world's finest collection of Edgar Allan Poe manuscripts, letters, first editions, memorabilia, and personal belongings. The Old Stone House is only blocks away from the sites of Poe's first Richmond home and his first place of employment, the Southern Literary Messenger.

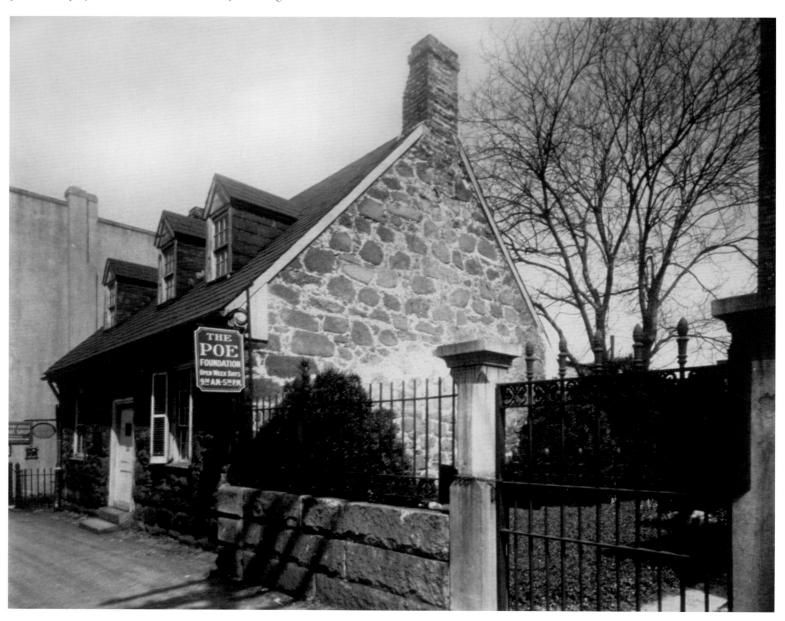

This house, constructed about 1796 at the southeastern corner of Broad and 9th streets, was moved in the 1840s to its present location at 217 West Grace Street. It was the home of Daniel Call from 1798 until about 1820. Call was an attorney known for the legal cases he abstracted and published in a series referred to as *Call's Reports.* He specialized in land law and equity cases, and was considered among the best in his field. The house, shown here in the late 1930s, has been used as a funeral parlor and as a men's clothing store.

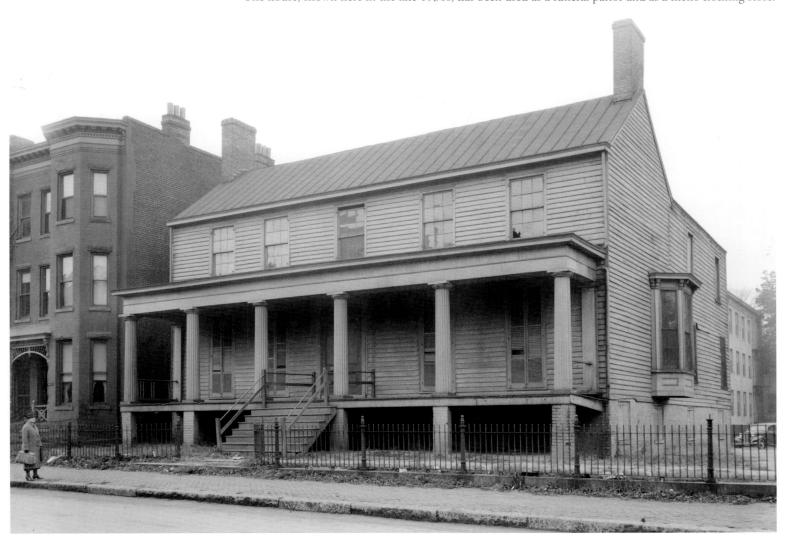

In 1932, as Richmonders faced an average 10 percent reduction in take-home pay caused by the Depression, some good news arrived with the decision of the federal Reconstruction Finance Corporation to fund a new bridge across the James River at Oregon Hill. Begun in 1933, the new Robert E. Lee Bridge was completed in 1934 and cost \$1.13 million, \$822,000 of which was spent on the bridge itself and the rest on the approaches.

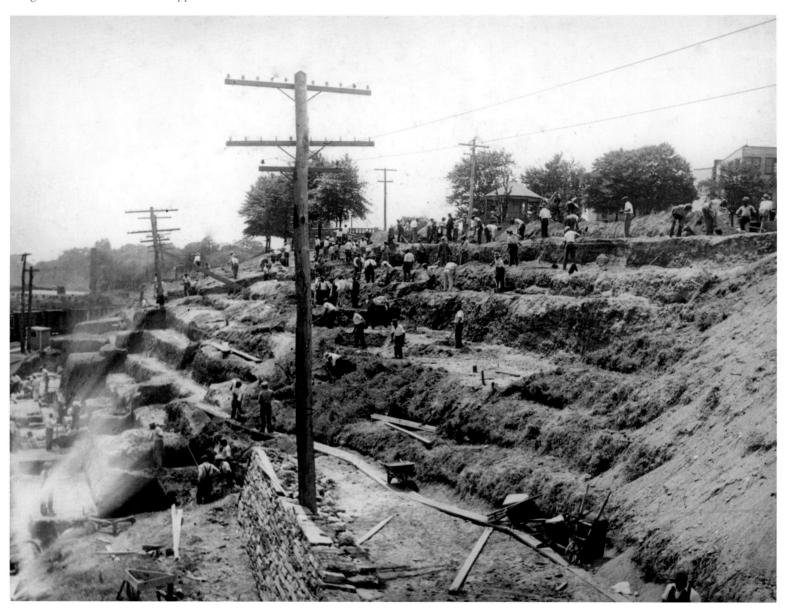

The workers in this picture and the one preceding are on the north bank of the river, preparing the hillside at Oregon Hill on the western side for the construction of the bridge and working with wheelbarrows on the eastern side of the bridge area. At first tolls were levied to cross the new bridge, but they were finally ended in 1946.

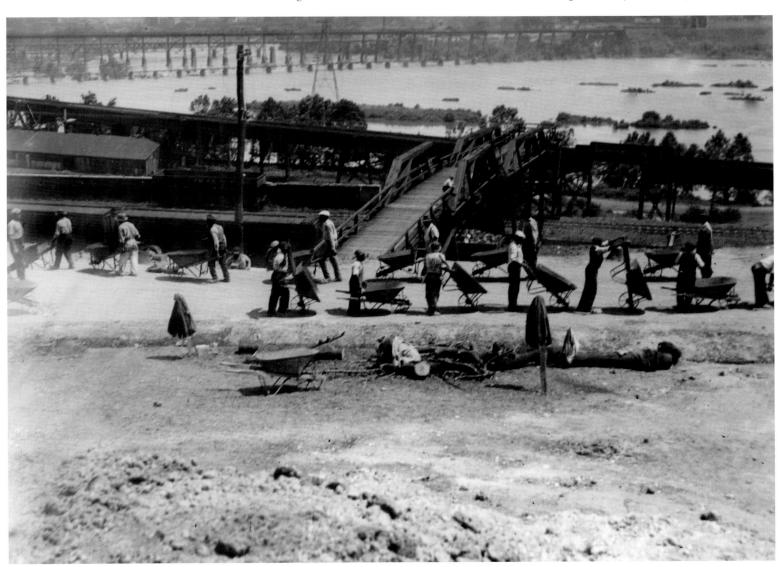

This view of the Egyptian Building covered in ivy was taken in 1939 and is included in one of the albums of Virginia photographs that graced the Virginia Room in the Court of States at the 1939 New York World's Fair. The Egyptian Building is considered America's masterpiece of Egyptian Revival–style architecture. Thomas S. Stewart, of Philadelphia, designed it in the 1840s, and it was completed in 1846. It originally housed Hampden-Sydney College's medical department, which had moved to Richmond in 1837. Today the building is the architectural symbol of Virginia Commonwealth University School of Medicine, the successor to the early medical school. The style of the building, a National Historic Landmark, represents Egypt's ancient medical tradition, with the granite piers in the shape of obelisks.

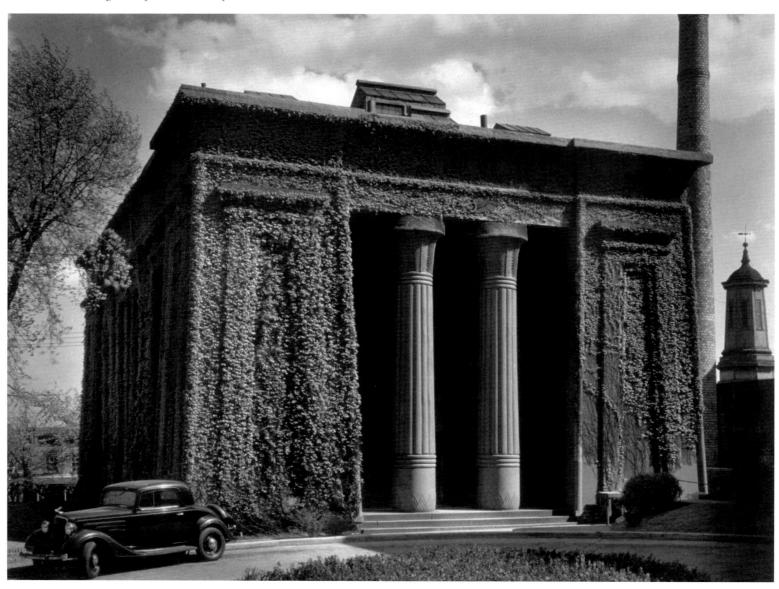

Linden Row, seen here about 1937, occupies 100-114 East Franklin Street and is one of Richmond's most unified rows of antebellum buildings. The Greek Revival–style dwellings were built in two phases, the first completed by Fleming James in 1847, and the second by Samuel and Alexander Rutherfoord in 1853. Otis Manson designed the buildings, which occupied the entire block. Although the two easternmost houses were demolished in 1922, the others were saved by Richmond's foremost preservationist, Mary Wingfield Scott, who purchased them and then gave them to the Historic Richmond Foundation in 1980. The town houses have since been restored, and they now constitute the Linden Row Inn, a popular Richmond hotel.

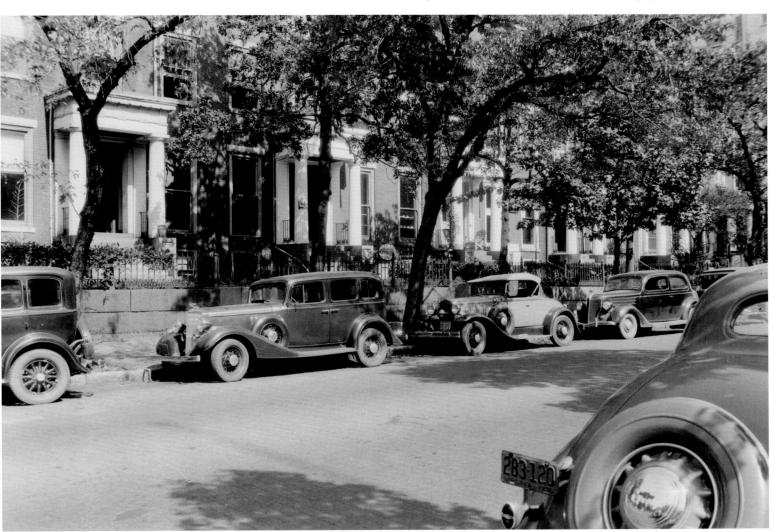

Taken after 1935, when Philip Morris began operating under that name, this picture shows the Great Ship Lock on the James River just downstream from downtown Richmond. In the background are the tobacco factories known collectively as Tobacco Row. The railroad trestle is three miles long, the longest in the country.

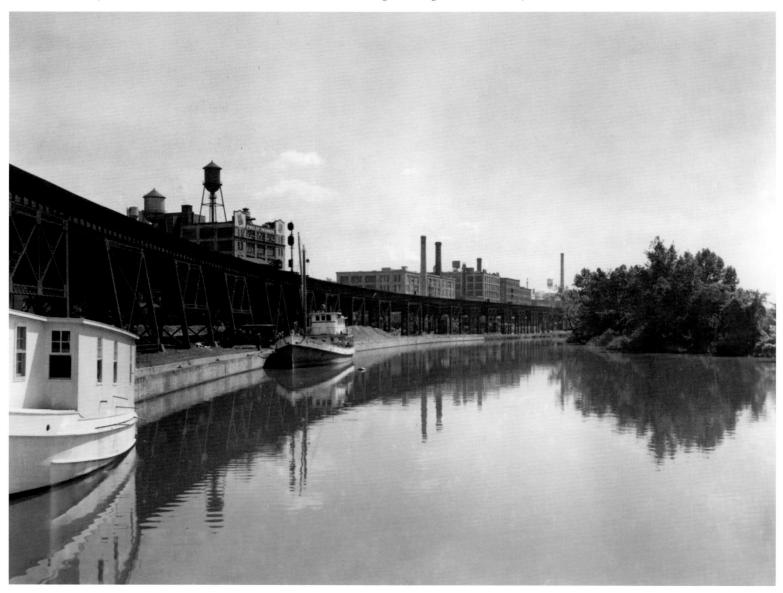

Richmond once had several early nineteenth-century houses with demioctagonal bays such as the Hancock-Wirt-Caskie House at 2 North 5th Street; now it is the only one left. The high-quality arcaded galleries, brickwork, and interior woodwork make it especially distinctive. Michael Hancock constructed the dwelling in 1809, and attorney William Wirt purchased it in 1816. It was while living here that Wirt completed his biography of Patrick Henry, which included Henry's "Liberty or Death" speech. Henry, as was his custom, had spoken without notes, so Wirt reconstructed the speech by corresponding with the surviving members of the revolutionary convention who had been present when it was delivered, including Thomas Jefferson. The current owner of the house has for years been undertaking a meticulous, museum-quality restoration. This photograph was taken in 1936.

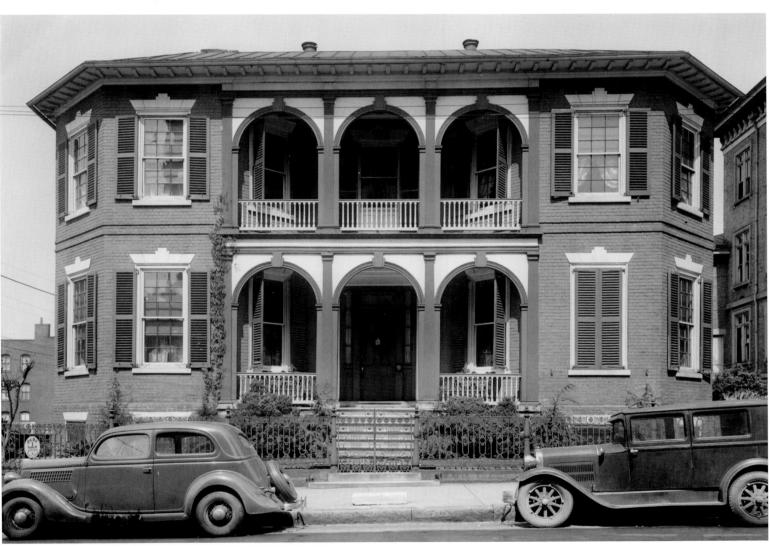

Located on the grounds of the Virginia Museum of Fine Arts, this small, white frame chapel is one of two structures surviving from the R. E. Lee Camp Confederate Soldiers' Home for disabled and indigent veterans that opened in 1885. The camp closed after the last resident veteran died in 1941. During the fifty-six years that the Soldiers' Home served the veterans, funerals for more than 1,700 old soldiers and their relatives were held in the chapel.

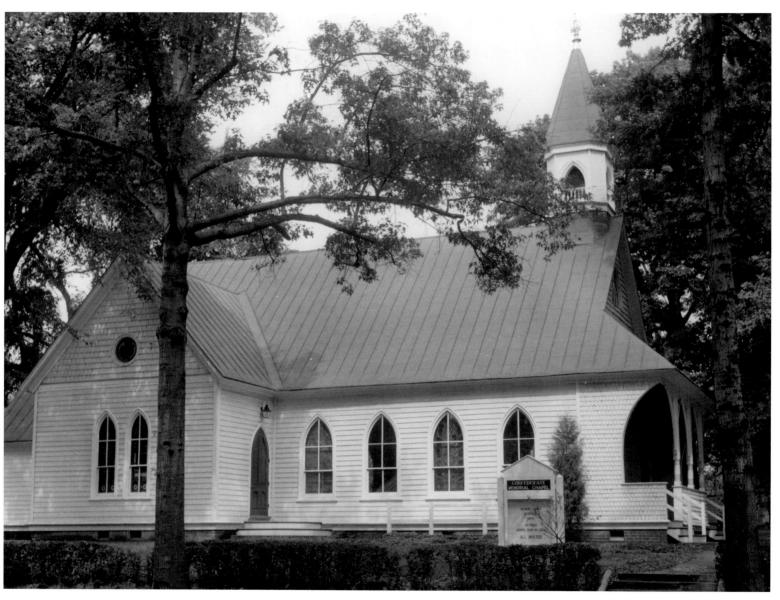

Richmond merchant Horace L. Kent commissioned Boston architect Isaiah Rogers to design this house in 1844. Located at 12 West Franklin Street, the Kent-Valentine House is the only known surviving domestic building that Rogers designed. It was at first an Italianate-style mansion with an elaborate cast-iron veranda, but in 1904 the house was enlarged and about five years later the two-story Ionic portico replaced the veranda. This photograph was taken late in the 1930s. In the 1970s, the house was restored and occupied by the Garden Club of Virginia.

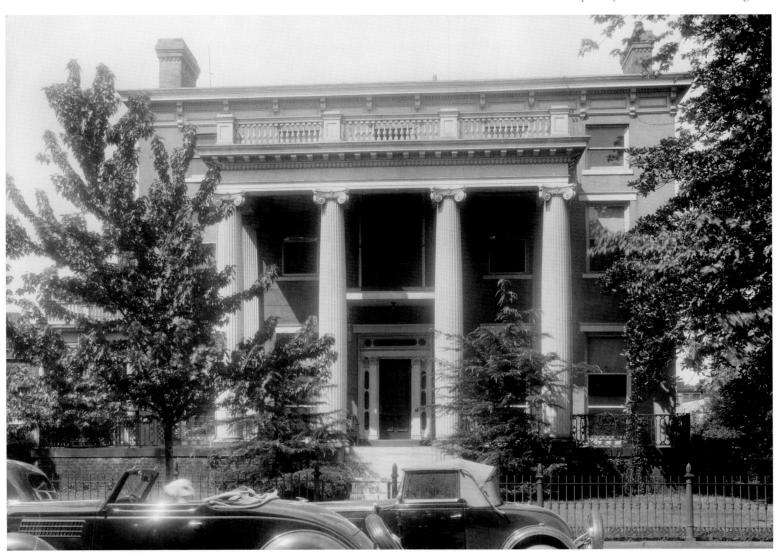

Seen here in 1940, 8th Street looking north from Canal Street shows the back of the Richmond Times-Dispatch printing plant and a side view of the Noland Company, purveyors of wholesale plumbing and heating supplies. In the 1920s, the Richmond Times-Dispatch moved its printing plant to 107–119 South 7th Street, where the company installed a new three-unit Hoe press that could print 40,000 copies per hour. The owners also brought in a new color press, which was used to print the comics for about thirty other newspapers across the South. In 1938, the Times-Dispatch purchased another press, an "eight-unit Hoe super-production unit-type newspaper printing press with two super-production double former folders." It stood three stories tall, weighed 304 tons, and used the "hot-type" system of molten lead to form the newspaper copy. The paper reported to its readers that with the new press "your *Times-Dispatch* now comes fresh and crisply printed every morning from a press as modern as any in the newspaper world"—"the latest juggernaut of the printed word."

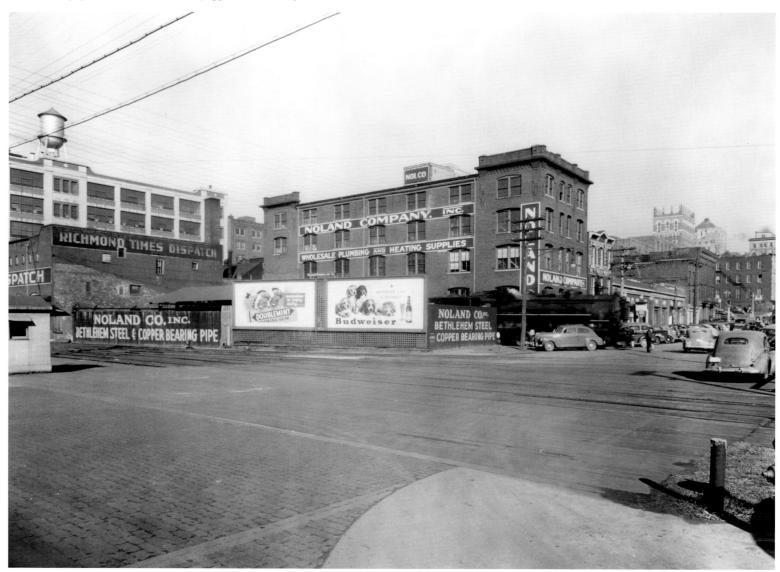

THE MODERN CITY

(1940 - 1969)

With the end of the Great Depression and World War II, Richmond, like other cities, began to experience the decline of the urban core as a shopping destination. Suburban malls and residential communities grew rapidly in the surrounding counties, despite city government efforts to shore up the old downtown commercial areas on Broad, Grace, and Main streets. As the century wore on, shoppers abandoned downtown and were replaced by tourists and business travelers more interested in nightclubs and restaurants than department stores. Eventually, downtown areas such as Shockoe Slip, Shockoe Bottom, and Tobacco Row became the new residential and nightlife zones that drew young urban professionals back to the city even as their parents became entrenched in the suburbs. Living over the store or restaurant became popular, as entrepreneurs, assisted by federal, state, and local tax credits and abatements, created flats in commercial buildings and old warehouses and factories.

New highways were created for those who chose the commuting life, and many of them cut through old, established inner-city neighborhoods. Interstate 95, the East Coast's major north-south artery, ripped Jackson Ward in half, while the Downtown Expressway bisected the white working-class neighborhood of Oregon Hill. Some close-in areas, however, such as the Fan District and Church Hill, experienced a resurgence of population and restoration, and the resulting gentrification sent property values skyward in those neighborhoods. Interested property owners and developers, local and statewide historic preservation organizations, and sympathetic state and local government officials teamed up to preserve and market the city's historic blue-collar housing as well as grand mansions and nearby Civil War battlefields.

Richmond's several institutions of higher education—Virginia Union University, Virginia Commonwealth University, and the University of Richmond—expanded dramatically during the last half of the century. Simultaneously, the city's cultural venues grew in number and variety, as old movie theaters and auditoriums were restored as performing arts centers. An influx of new businesses and industries into the capital region likewise occurred, while state and local government became the city's largest single employers. By the beginning of the new millennium, Richmond had emerged as a modern city with much to offer old and new residents alike.

This overview of the capitol was taken from the new Medical College of Virginia building about 1942. In the distance can be seen some of the city's financial district and the James River. The foreground shows the southeastern corner of the newly opened Virginia State Library and the governor's mansion. Beyond the governor's mansion stands the old state library building, called thereafter the Finance Building, and the State Office Building tower.

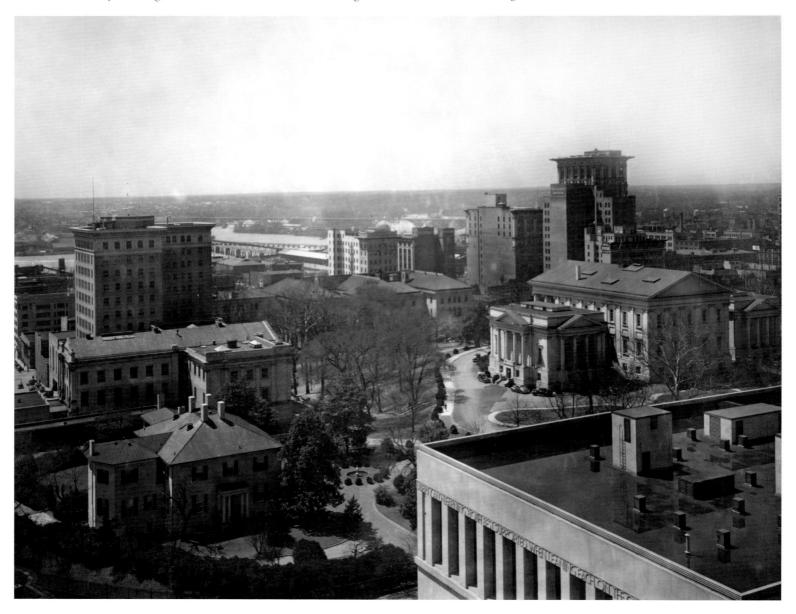

The Robert E. Lee Bridge, photographed here in 1947, was constructed in 1933–1934 across the James River at Belle Isle. It connected Belvidere on the north side of the river with Cowardin Avenue on the south side. The bridge was closed and demolished when a new bridge was completed in 1988.

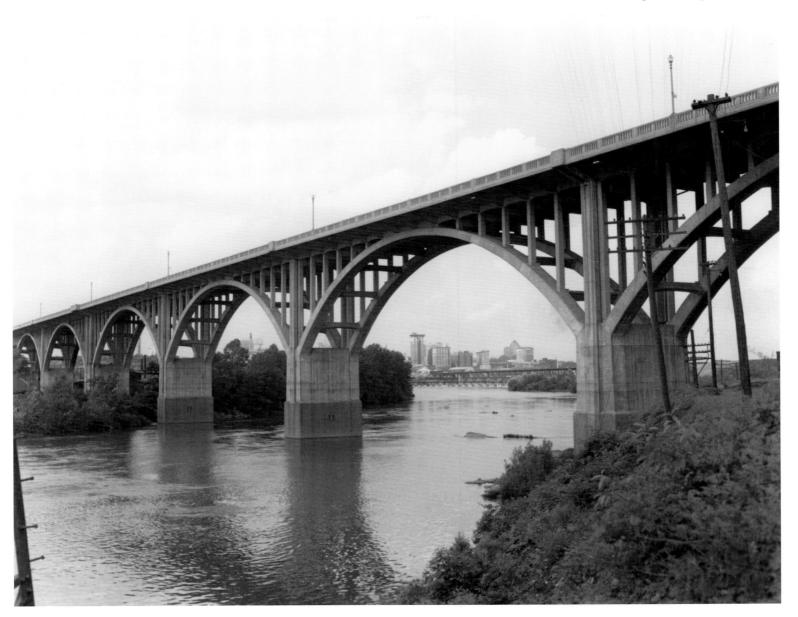

Halifax Street (formerly Highland Avenue) in Richmond's south side, is shown here from 17th Street to 21st Street after WPA workers had constructed curbs and gutters. Houses in these blocks of Halifax Street first appeared in the Richmond City Directory in 1941. With the coming of World War II, Richmond had emerged from the Great Depression and business was booming along with housing growth.

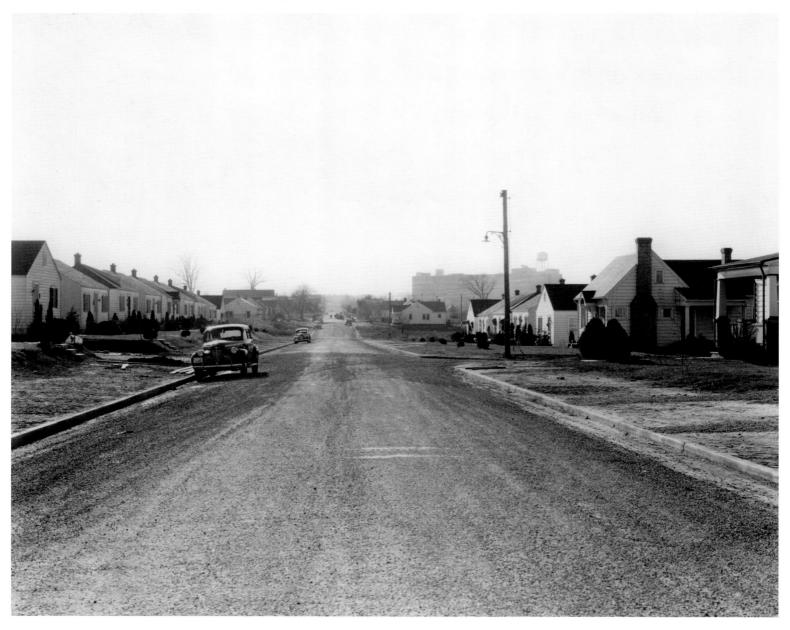

Relocated to 300 South 6th Street in 1910, Binswanger and Company, the triangular building seen here in a 1940 photograph (center), was started by Samuel Binswanger in 1872 as a paint supply store on Broad Street. Nine years later, the firm branched out into building supplies, including paints, oils, window sash, doors, and blinds. By 1910, Binswanger's sons had turned to glass products and services, and by the beginning of World War II had expanded the business into the Carolinas, Tennessee, and Texas. Today the company supplies residential, commercial, and automotive replacement glass, has more than 150 locations in twenty-two states, and has become the largest full-service glass retailer in the United States.

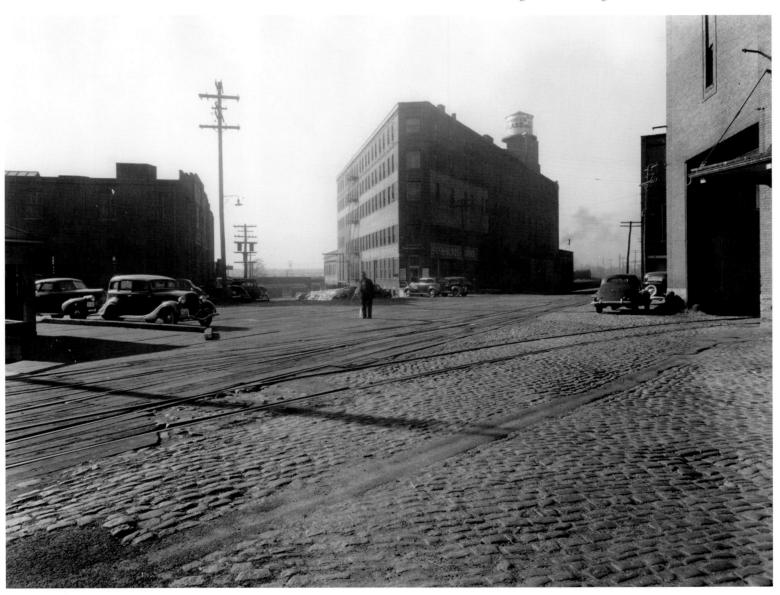

The Finance Building, located next to the Executive Mansion, as seen about 1940. Constructed between 1892 and 1894, the Finance Building was built to house the state's reference library and archives, which had previously been located in the capitol. The building also held the offices of the auditor of public accounts, the state treasurer, and several other governmental departments. Hours of operation for the new state library in the early days were 9 A.M. to 3 P.M. The City of Richmond provided a "night clerk" to offer access to the public from 7 P.M. to midnight. In addition to a large reading room and reference areas, the new library also displayed maps, portraits, and statuary from its collections. After the state library moved to its new art deco building across Governor Street from Capitol Square in December 1940, the old library building became the Finance Building to reflect its new function.

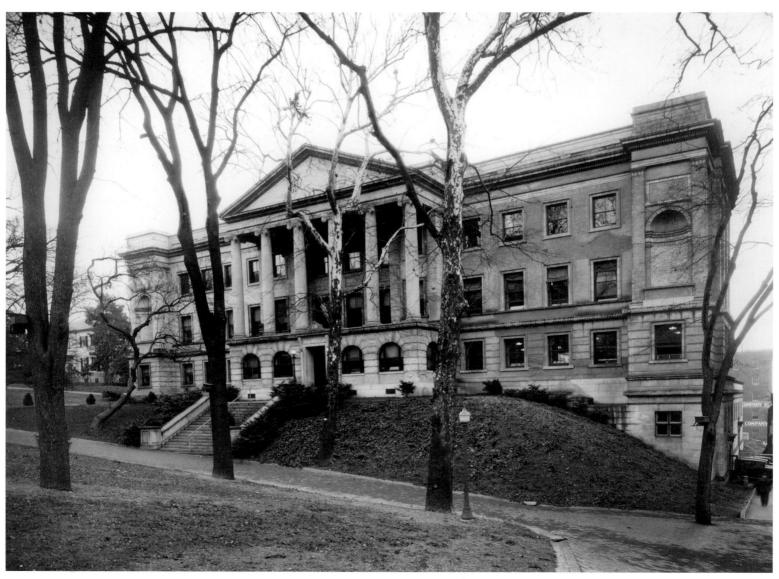

Richmond's fivestar Jefferson Hotel opened to the public on Halloween in 1895. Tobacco magnate Major Lewis Ginter hired the New York architects Carrère and Hastings to build "the finest hotel in America." Ginter intended the Jefferson to include elements of his favorite hotels in America and on the French Riviera. As a result, the architects combined Italianate, Palladian, and classical revival embellishments along with the appearance of the towers of the Giralda in Seville, Spain, to create what a local newspaper called "the most complete and luxurious [hotel] in the South." This photograph dates to about 1940.

The Byrd Theatre as seen about 1941. Designed with a classical interior and constructed by Frederick A. Bishop, of Richmond, it opened in 1928. It was one of many 1920s movie theaters intended to entrance customers with its lavish architectural decoration. The Byrd was one of the first theaters to be outfitted with Vitaphone, a sound synchronization system used for the early talkies. Rising up from below the stage, Eddie Weaver, known as the "Master of the Mighty Wurlitzer," played several familiar songs on the theater's Wurlitzer pipe organ before the feature films began, when he and the organ were lowered back beneath the stage.

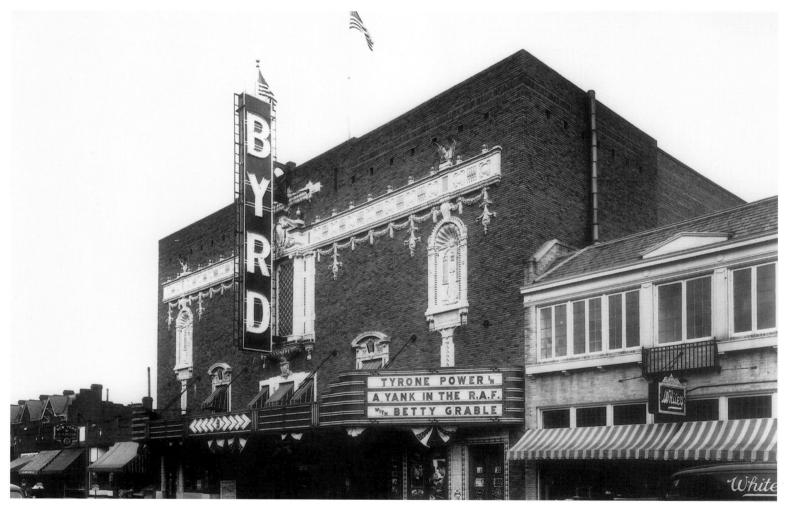

There actually was a time, at least according to Richmond urban legend, when visitors to Capitol Square were forbidden to walk or sit on the grass. That time had passed by the 1940s, when these women sat on the lawn in the summer to enjoy lunch. As the principal green space in the heart of downtown Richmond, Capitol Square continues to be utilized for outdoor lunching and sunbathing.

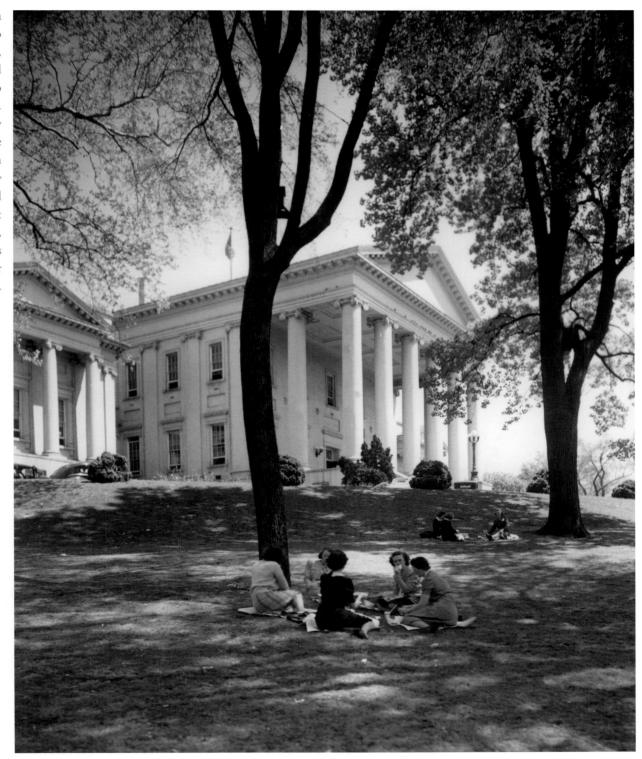

This view of Richmond from South Richmond, with the Mayo Bridge at center, was probably taken in the 1940s. The tall building at right is the newly constructed Medical College of Virginia. Only the upper portico of the Virginia state capitol, which once dominated views of Richmond from the south, is visible between the tall downtown buildings at right-center.

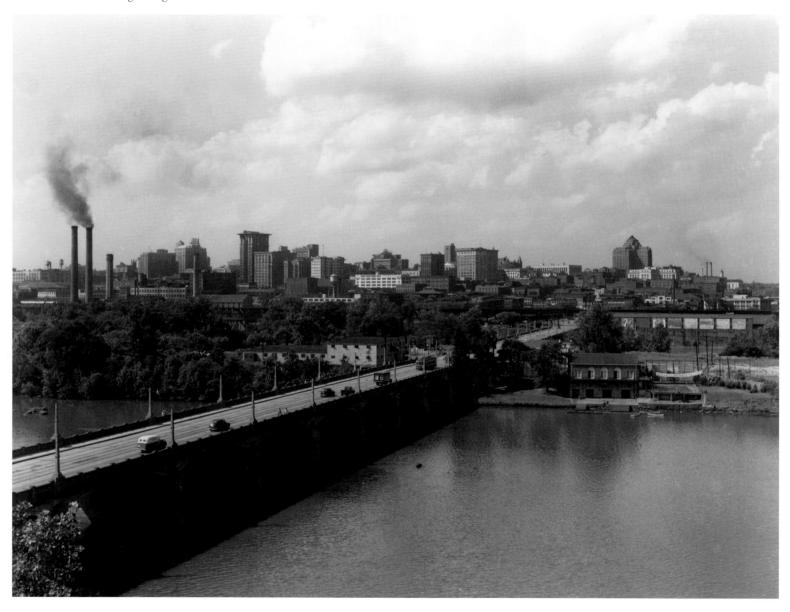

This photograph of the Triple Crossing was taken in 1949. The contrast between the streamlkined seaboard engine and the old-fashioned Chesapeake & Ohio locomotive is striking. This photograph would be difficult to duplicate today because of the construction of the nearby flood wall.

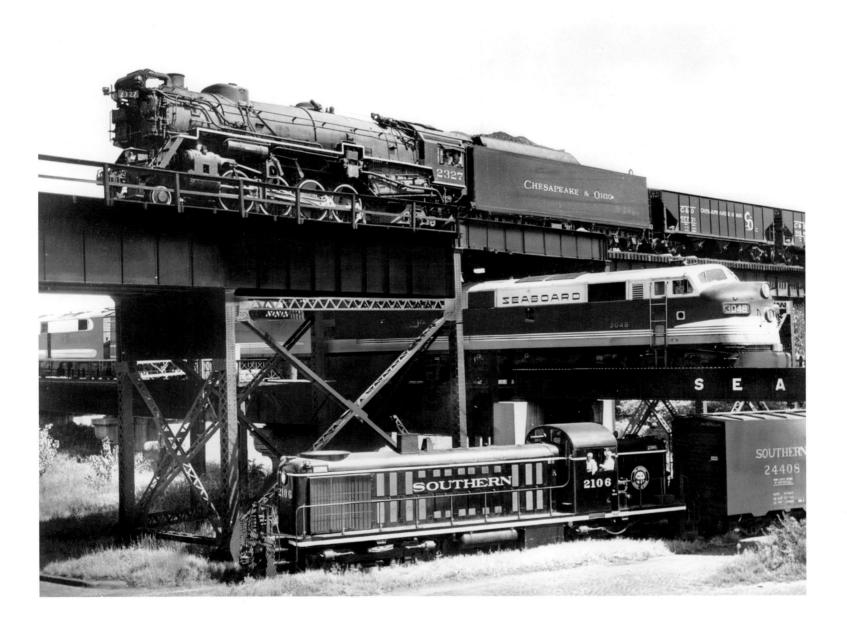

On November 25, 1949, Richmond's electric streetcar system, the first in the nation, came to a close. Automobiles and buses had supplanted the antiquated system. Officials bid good-bye to the streetcars as the trolleys made their last run in the city. Today one of the trolley cars can still be seen at the Virginia Historical Society's long-term exhibition, "The Story of Virginia: An American Experience."

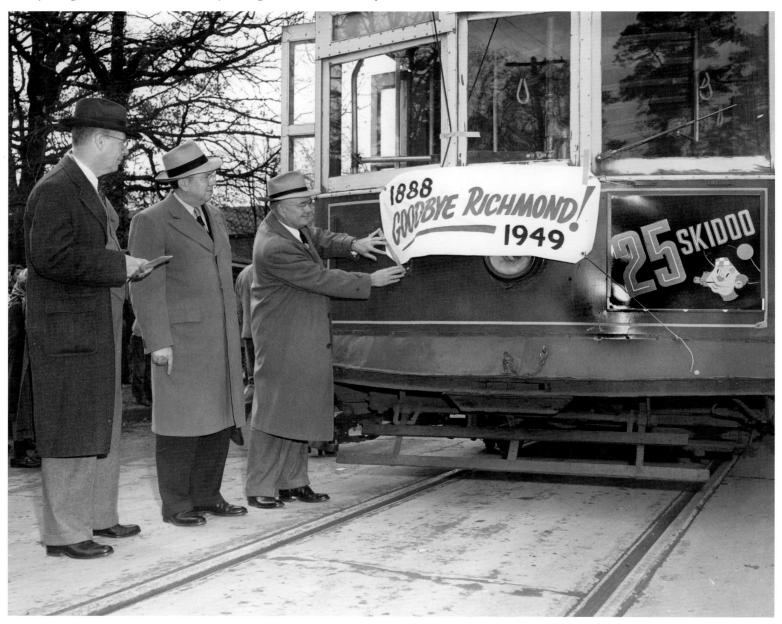

This view of Main and 8th streets, with a Republican banner hanging across Main Street, was captured in 1952. For the second time in the 1900s, Richmond left the Democratic fold that year and voted for Dwight D. Eisenhower for president, giving him 29,300 votes to the Democrat Adlai Stevenson's 19,233. On September 26, Eisenhower campaigned in Richmond, cheered by 30,000 people along the route as his motorcade drove from Broad Street Station to the capitol, where he was greeted by another 20,000 Richmonders chanting, "We want Ike!"

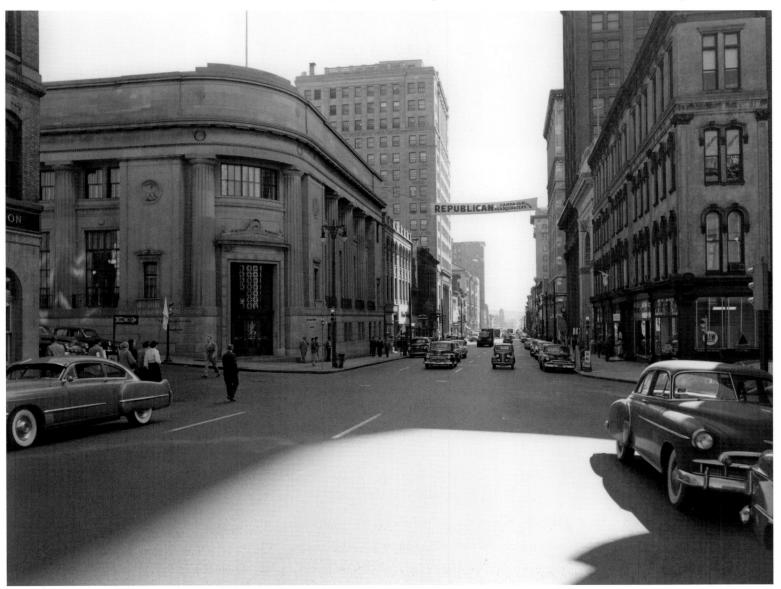

Hull Street has long been the shopping and social hub of old Manchester, an independent city located on the south side of the James River until Richmond annexed it in 1910. Grocery and drug stores, hardware stores and bakeries, restaurants and bars, jewelry stores and five-and-dimes line the street. The Regal Bowling Alley, visible on the right, was a popular spot. Hull Street has experienced a period of decline but now many buildings are undergoing rehabilitation.

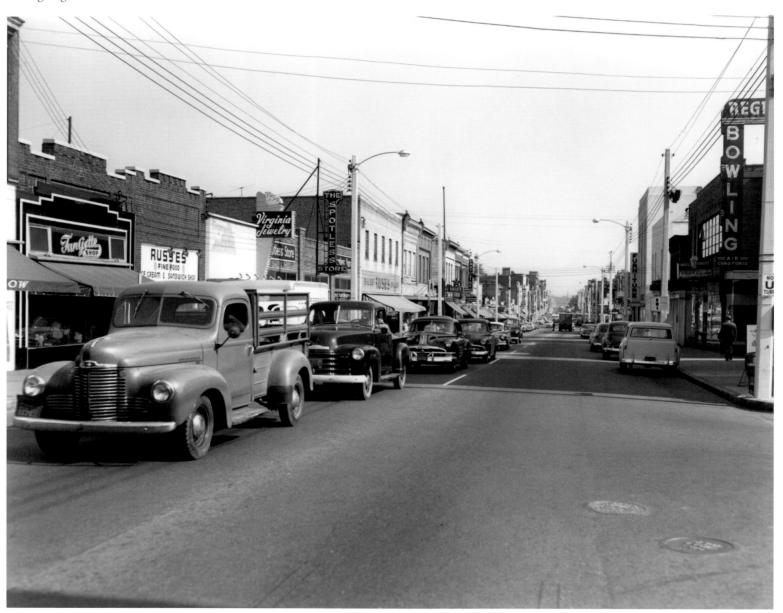

Boatwright Memorial Library, which overlooks Westhampton Lake at the University of Richmond, is one of four libraries on campus. Constructed in 1955 with two large additions since then, the library is named for Frederic W. Boatwright, president of the University from 1895 to 1946. The library houses more than a million books, journals, and periodicals as well as the Technology Learning Center and Media Resource Center, and provides extensive online resources. An extensive renovation in 2001 created an attractive and comfortable first-floor study and gathering space for students.

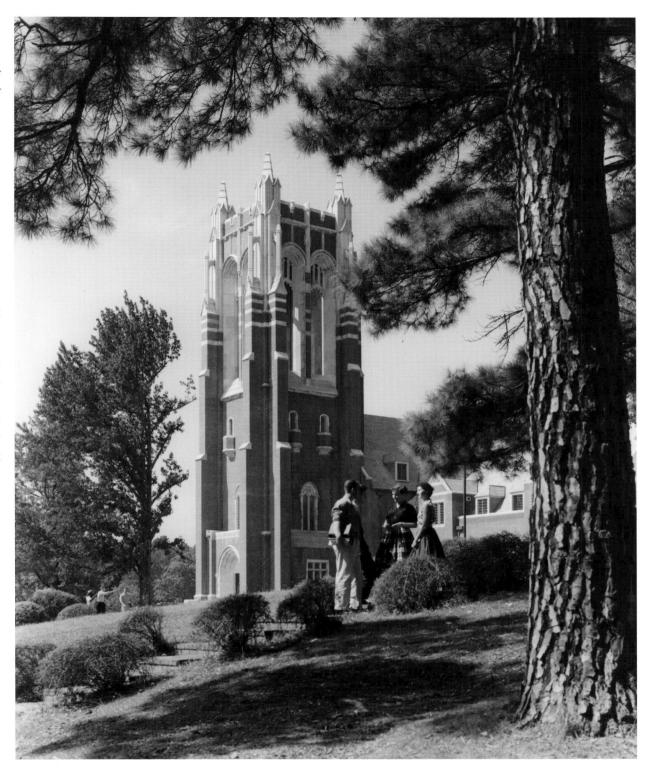

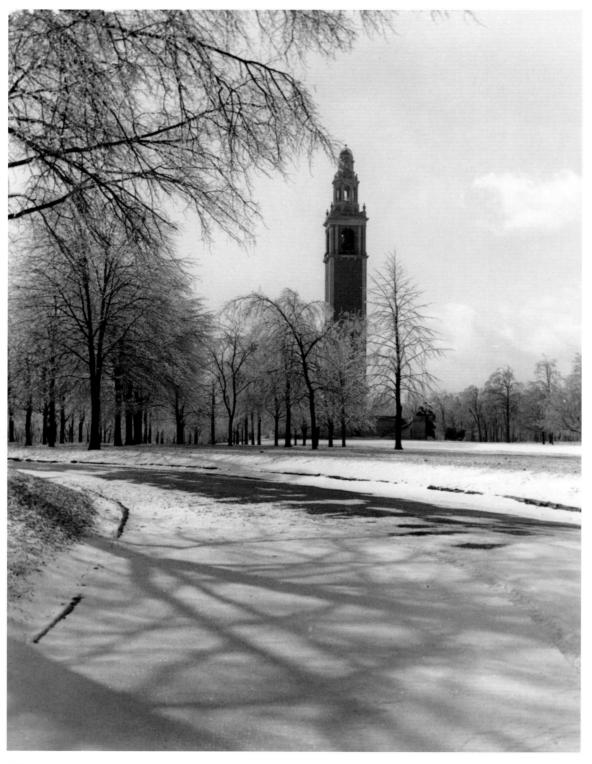

The Carillon, Richmond's World War I memorial, stands in Byrd Park in Dogwood Dell. This handsome bell tower was completed about 1928 and is 240 feet tall. John Taylor Bell Founders of England manufactured the original 66 bells that were at the top, as well as the device that played them. The Carillon now has 53 bells, and they are played on veteran-related holidays and other special occasions. Many outdoor activities are centered on the Carillon in the summer, including a longtime favorite, the city-sponsored Fourth of July fireworks show.

This sign, located on Belle Isle in the James River next to the southbound lanes of Lee Bridge, was a familiar Richmond landmark for years.

Seen here in its glory on November 18, 1955, the sign was eventually abandoned and had all but vanished by late in the 1970s except for the concrete supports at its base.

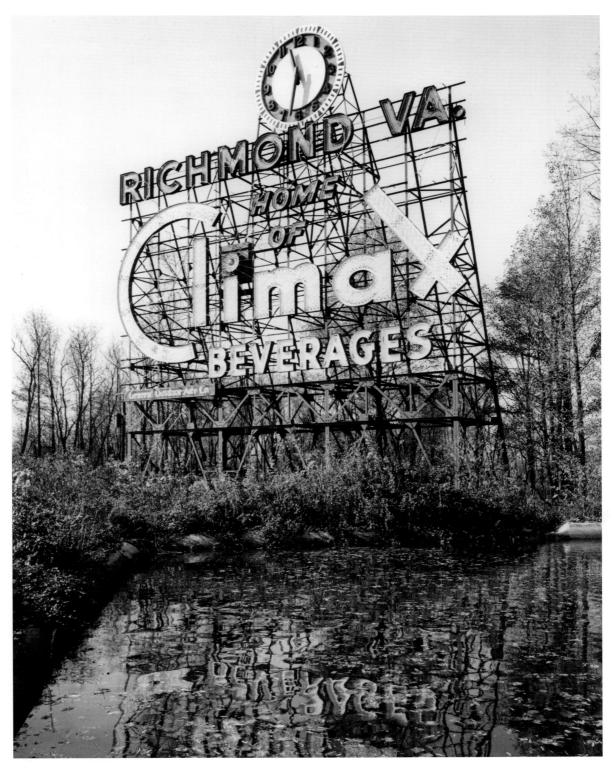

On April 14, 1950, the Junior Chamber of Commerce began its Beautify Richmond Week, with a slogan of "Clean Up, Paint Up, Fix Up" to encourage Richmonders to spruce up their homes and neighborhoods. The *Richmond News Leader* described the first day's parade as having "all the fanfare of a Hollywood premiere," as the mayor and his helpers swept 6th Street between Broad and Grace Street with special brooms. A parade with floats and beautiful girls passed through parts of Ginter Park, Highland Park, the West End, and downtown, and prizes were given to all the citizens who joined in the cleaning spirit.

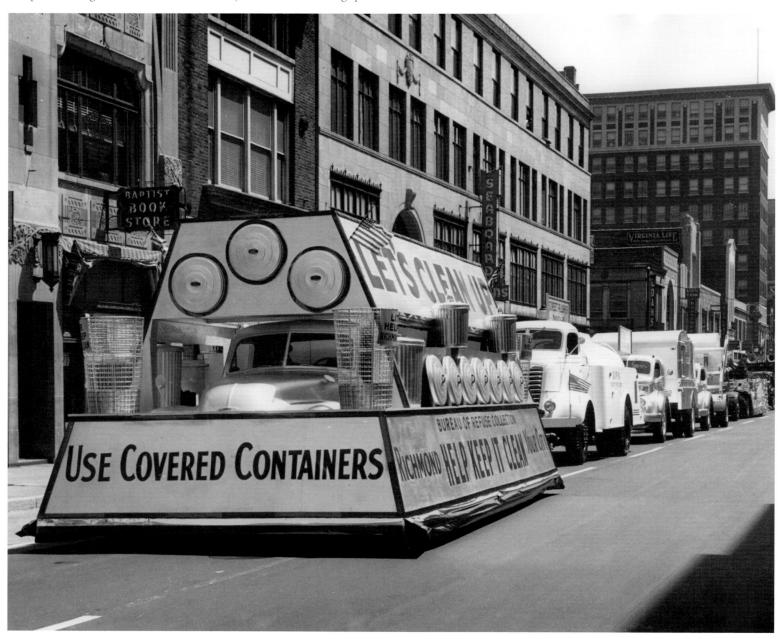

Looking south toward Main Street from Broad Street in the 1960s, this image shows the tracks entering the train shed of Main Street Station. The recently constructed Interstate 95 curves around the station.

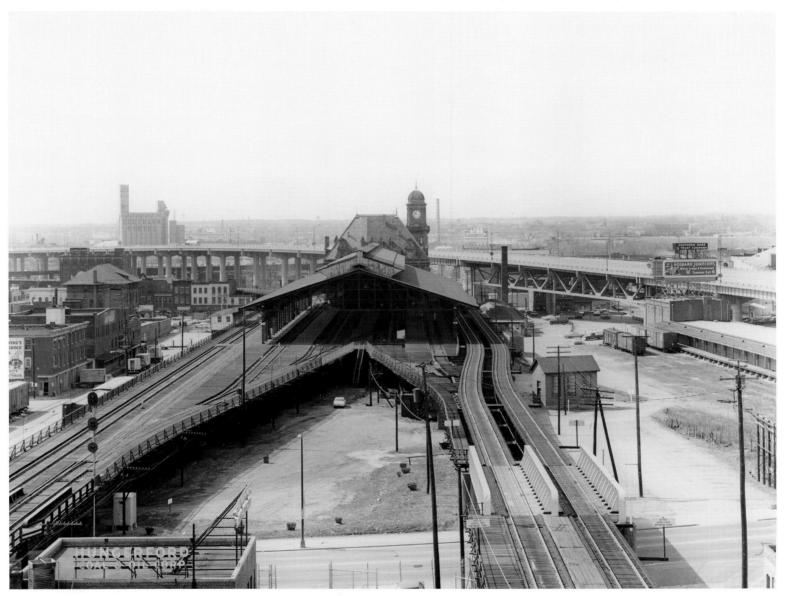

In September 1967, the Richmond Braves, the Atlanta Braves' Triple-A baseball team, were in the hunt for the first International League pennant in the team's history. Seen here at the city's Parker Field on September 3, the crowds in the stands cheered the players as they battled the Toledo Mud Hens in a three-to-one loss. Two days later, however, Richmond finally won its first International Pennant by beating the Rochester Red Wings two-to-nothing in a special playoff after the two teams were tied at the end of the regular season.

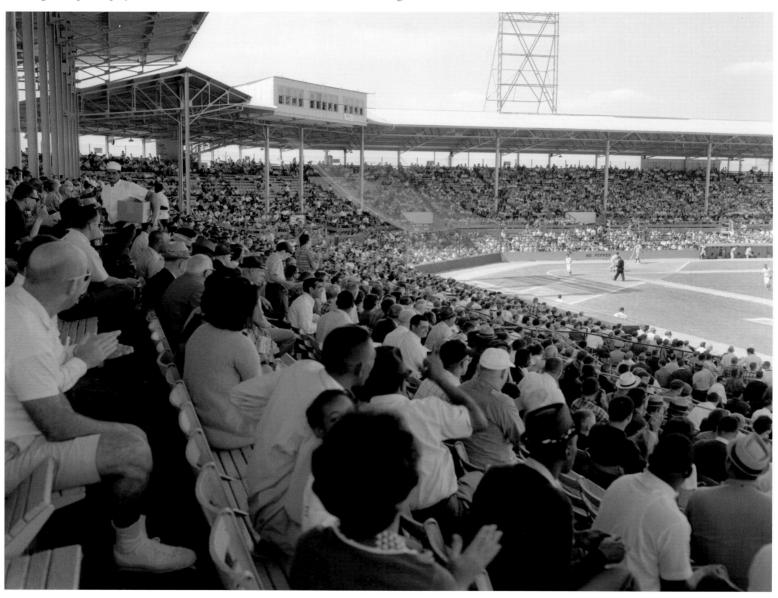

Today's Virginia Commonwealth University was founded in 1917 as the Richmond School of Social Work and Public Health and was located in the Richmond Juvenile Court building on Capitol Street. It became the Richmond Division of the College of William and Mary in 1925 and moved to its present location near Monroe Park that year. The school's name was changed to Richmond Professional Institute in 1939. In 1962, the Institute separated from William and Mary and became independent. Six years later, it merged with the Medical College of Virginia to form Virginia Commonwealth University. This photograph, taken in 1966, shows Richmond Professional Institute's urban environment.

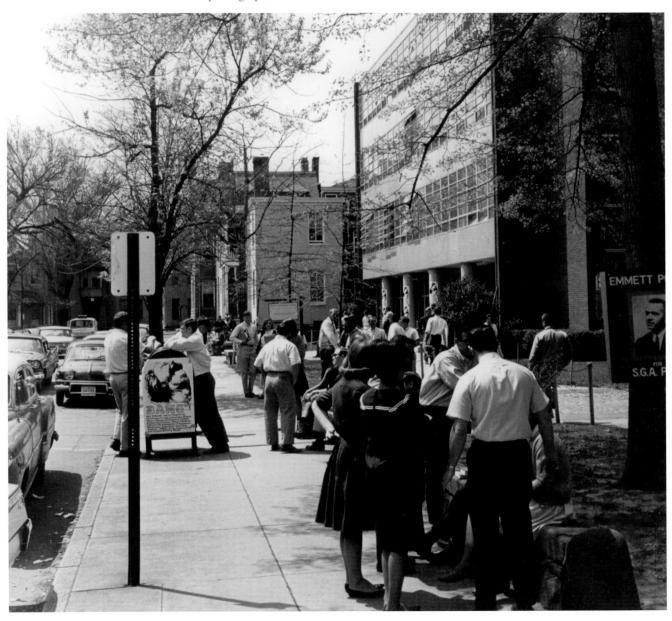

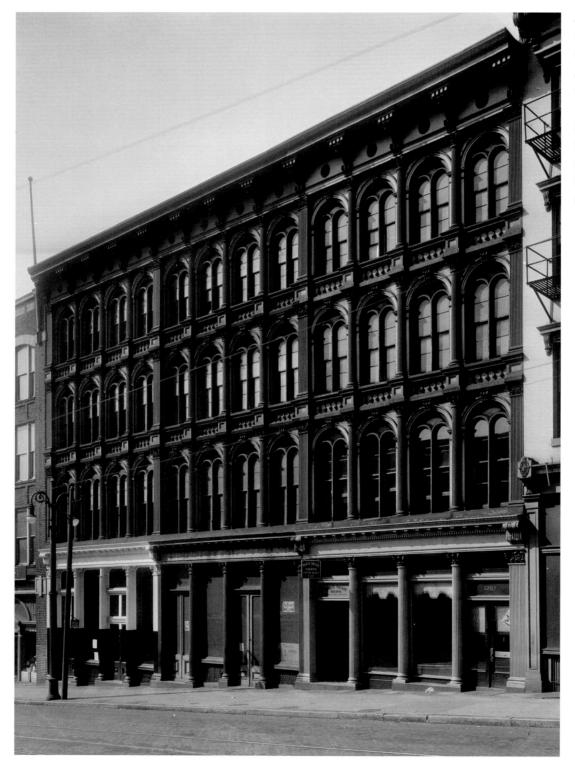

A symbol of Richmond's rise from the ruins of the Civil War, the Donnan-Asher Iron Front Building was constructed soon after 1865 at 1207-1211 East Main Street. It is seen here in 1969, a few years before it was restored and new businesses occupied the space.

A stretch of the Great Ship Lock, which allowed large vessels to get around the rapids downstream from the city, as seen in 1969. The piers rising from the water support Interstate 95, while in the background can be seen the warehouses and factories of Tobacco Row. Many of these buildings have been rehabilitated and now hold apartments and restaurants.

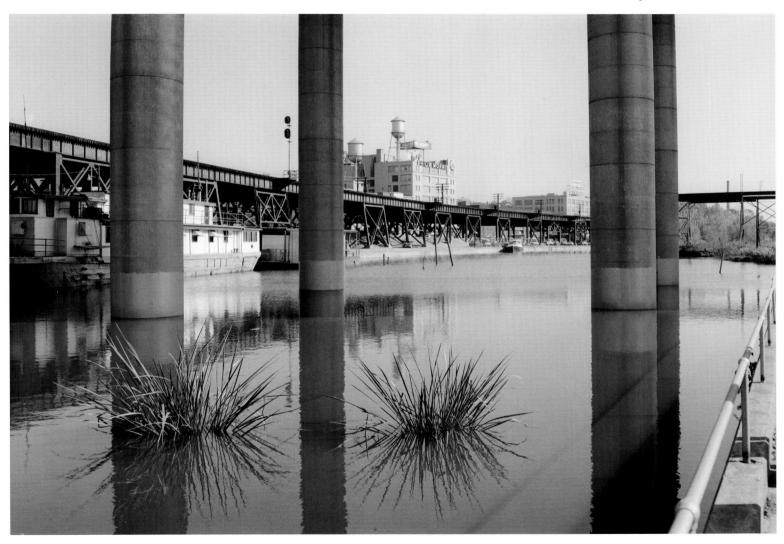

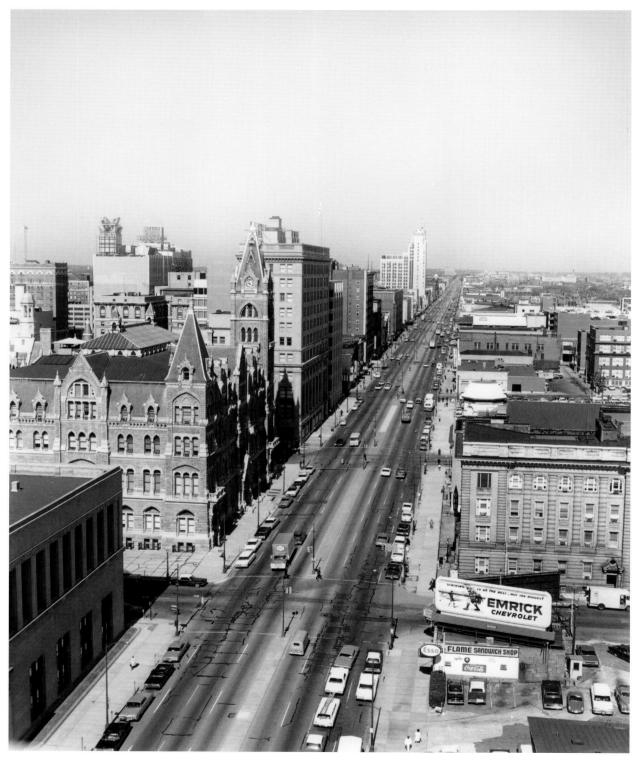

The north side of downtown Broad Street (right) has changed dramatically since this picture was taken in 1967 looking west from the top of the Medical College of Virginia hospital building. Few of the buildings, from the Flame Sandwich Shop on to the middle distance, remain standing. New City Hall and the new Library of Virginia, built over the next three decades, are perhaps the most significant additions to the cityscape.

A National Guard jeep keeps watch in this photograph taken during the Hurricane Camille flood in Richmond on August 21, 1969. By August 16, Hurricane Camille had reached Category 5 strength as it crossed the Gulf of Mexico toward Mississippi. The storm had weakened to a tropical depression by the 20th, after turning eastward to the Appalachians and into central Virginia. Torrential rains from the system, however, deluged parts of Virginia, dumping in excess of twenty-five inches on Nelson County in a five-hour period. By August 22, the James River had crested at Richmond at 28.6 feet above flood stage and low-lying areas on both sides of the river were under water. In all, 114 people died and 37 remained missing in Nelson County, which was absolutely devastated by Camille.

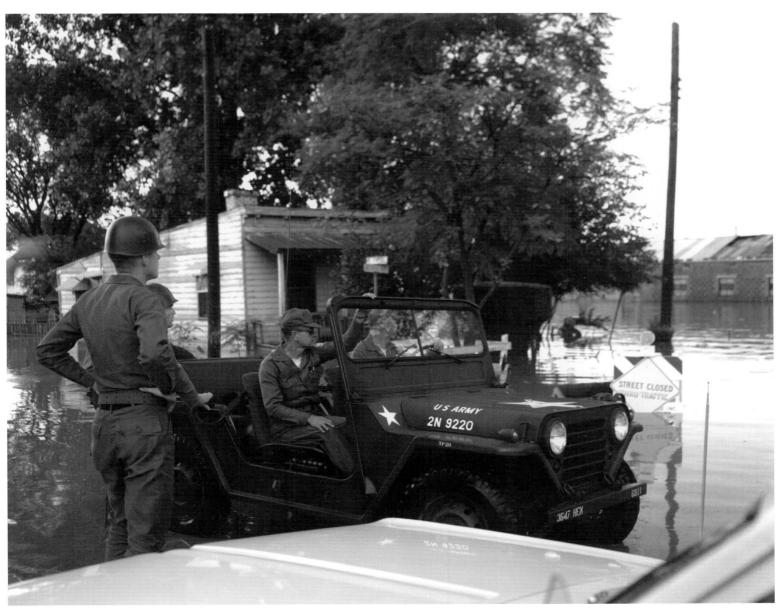

Notes on the Photographs

These notes, listed by page number, attempt to include all aspects known of the photographs. Each of the photographs is identified by the page number, photograph's title or description, photographer and collection, archive, and call or box number when applicable. Although every attempt was made to collect all available data, in some cases complete data was unavailable due to the age and condition of some of the photographs and records.

п	MAP OF RICHMOND Library of Virginia 68396_02	7	Castle Thunder Library of Virginia 070377_005	15	Governor's Mansion Library of Virginia 070377_011	23	SPOTSWOOD HOTEL Library of Congress cwpb 00451
VI	BELL TOWER Library of Virginia 001015_03	8	BRIDGE PIERS Library of Virginia 070377_005	16	STATUE OF HENRY CLAY Library of Virginia 021641_01	24	ALMSHOUSE Library of Congress cwpb 01245
x	LEE'S HOUSE Library of Virginia 070377_001	9	TREDEGAR IRON WORKS Linbrary of Congress cwpb 02711	17	Broad Street Methodist Library of Virginia 070377_017	25	MONROE TOMB Library of Congress cwpb 02923
2	PRATT'S CASTLE Library of Virginia 00407u	10	RUINED LOCOMOTIVE Library of Congress cwpb 02704	18	CITY HALL Library of Virginia 070377_028	26	JAMES RIVER Library of Congress cwpb 02677
3	Library of Virginia 002503_02	11	Ruins of Flour Mills Library of Virginia 070377_007	19	BROCKENBROUGH HOUSE Library of Virginia 070377_044	28	MONUMENTAL CHURCH Library of Virginia 070377_0054
4	TELEGRAPH CONSTRUCTION WAGON TRAIN Library of Virginia	12	RUINS OF CARY STREET Library of Virginia 070377_008	20	Morson's Row Library of Congress cwpb 00450	29	BALLARD HOTEL Library of Virginia 070377_0055
5	070377_002 U.S. Sanitary Commission Library of Virginia	13	U.S. CUSTOMS HOUSE Library of Virginia 070377_009	21	Customs House Library of Congress cwpb 02889	30	W ASHINGTON MONUMENT Library of Virginia 070377_041
6	070377_003 CONTRABAND CAMP Library of Virginia 070377_004	14	VIRGINIA STATE CAPITOL Library of Congress cwpb 02515	22	OLD STONE HOUSE Library of Virginia 070377_016	31	CONFEDERATE SOLDIERS MONUMENT Library of Virginia 070377_015

32	James River Swell Library of Virginia 070179_The Bottom 187	46	WILLIAM AND SAM CRANE Library of Virginia 070377_004	57	RICHMOND TIMES Library of Virginia 070377_035	69	Washington Statue Library of Virginia 070377_050
33	MAIN STREET Library of Virginia 070377_029	47	EAST FRANKLIN STREET Library of Virginia 070377_026	58	FIRST NATIONAL BANK Library of Virginia 070377_036	70	LAKESIDE WHEEL CLUB Library of Virginia 070377_051
34	JACKSON STATUE Library of Virginia 070377_045	48	Manufacturing Plants Library of Virginia 000782_02	59	CHAMBER OF COMMERCE Library of Virginia 070377_037	71	Governor's Mansion Library of Virginia 040881_01
35	AGRICULTURAL FAIR Library of Virginia 070377_012	49	Moldavia Library of Virginia 002503_01a	60	ROCKETTS LANDING Library of Virginia 070377_038	72	WILLIAMS COMPANY Library of Congress cph 3b19795
36	RICHMOND THEATRE Library of Virginia 070377_031	50	LEE MONUMENT Library of Virginia 070149_01	61	JENKINS AND WALTHALL Library of Virginia 070377_039	73	RYLAND HALL Library of Virginia 070377_052
38	CIVIL RECONCILIATION Library of Virginia 060551_01	51	CONFEDERATE SOLDIERS Library of Virginia 070377_034	62	PARK PLACE METHODIST Library of Virginia 070377_040	74	RESERVOIR PARK Library of Virginia 070377_053
39	RICHMOND SKYLINE Library of Virginia 070377_150	52	LEE ON TRAVELLER Library of Virginia 992007_07	63	SWEETHEART CIGARETTES Library of Virginia 070377_046	75	Tobacco Exchange Library of Virginia 070377_056
40	Mayo's Island Library of Virginia 070377_018	53	RICHMOND NATIONAL CEMETERY Library of Virginia 070377_027	64	MONROE PARK Library of Virginia 070377_152	76	COHEN'S Library of Virginia 070377_057
41	RICHMOND STEAM LAUNDRY Library of Virginia 3b45127u	54	RICHMOND LOCOMOTIVE Library of Virginia 070377_032	65	WHITE TAYLOR HOUSE Library of Virginia 070377_047	78	THE PLANET Library of Congress cph 3c18032
42	Horse Drawn Cars Library of Virginia 070377_080	55	STREETCAR SUBURB Library of Virginia 070377_033	66	St. John's Episcopal Library of Virginia 070377_079	79	DEEP RUN HUNT Library of Virginia 070377_058
44	ELECTRIC TROLLEY Library of Virginia 070377_020	56	9TH AND MAIN STREETS Library of Virginia 070377_004	67	SOUTHERN RAILWAY SUPPLY Library of Virginia 070377_048	80	SWAN TAVERN Library of Virginia 070377_059
45	Passenger Streetcar Library of Virginia 070377_021			68	MAIN STREET Library of Virginia 070377_049	81	Monument Ave. Library of Virginia 011967_02

82	WOOD SEED COMPANY Library of Virginia 070377_060	95	ROOSEVELT PARADE Library of Virginia 070377_149	106	RICHMOND HIGH SCHOOL Library of Virginia 070377_073	117	MISS COUSINS Library of Virginia 03392
83	JEFFERSON HOTEL Library of Virginia 070377_061	96	Union University Library of Congress PAN US GEOG-Virginia no. 38		MARSHALL STREET Library of Virginia 070377_074	118	STREET CAR Library of Virginia 070377_086
84	STREET FESTIVAL Library of Virginia 070377_062	97	VIRGINIA STATE LIBRARY Library of Virginia 010792_07	108	CATHEDRAL OF THE SACRED HEART Library of Virginia 070377_075	119	ANTI-SALOON LEAGUE Library of Congress LOT 5599 no. 5
85	LUBIN THEATRE Library of Virginia 070377_024	98	Main Street Station Library of Virginia 070377_068	109	MALE ORPHAN ASYLUM Library of Virginia 070377_072	120	Tyler Monument Library of Virginia 070377_133
86	TRIGG SHIPBUILDING Library of Virginia 070377_063	99	TRIGG SHIPYARD Library of Virginia 070377_069	110	YUENGLING PLANT Library of Virginia 000118_01	121	PARK AVENUE Library of Virginia 070377_092
87	OLD CITY HALL Library of Virginia 070377_153	100	CONFEDERATE SOLDIER'S HOME Library of Virginia 070377_070	111	SHOCKOE BOTTOM Library of Virginia 990856_06	122	CAPITOL SQUARE Library of Congress PAN US GEOG-Virginia no. 6
88	FAULKNER AND WARRINER Library of Virginia 070377_154	101	STUART LEE HOUSE Library of Virginia 070377_081	112		123	Morris Plan Bank Library of Virginia 070377_042
89	BYRD PARK Library of Virginia 070377_064	102	East Main Street Library of Virginia 070377_071	113		124	STATE OFFICE BUILDING Library of Virginia 020149_05
90	Newsboys Library of Congress 03726u	103	GROCERY STORE Library of Virginia 070377_108	114	Southern Literary Messenger Library of Virginia	125	HENRICO COUNTY COURTHOUSE Library of Virginia 070377_085
92	OLD CITY HALL Library of Virginia 070377_066	104	Monument Library of Virginia	115	070377_078 STATE CORPORATION COMMISSION	126	CAPITOL SQUARE Library of Virginia 050425_01
93	OLD COLONIAL THEATRE Library of Virginia 070377_087	105	070377_084 RYLAND HALL Library of Congress	116	Library of Virginia 012140_04 STATE CAPITOL	127	BYRD PARK ICESKATING Library of Virginia 070377_089
94	ROOSEVELT CELEBRATION Library of Virginia 070377_065		PAN US GEOG-Virginia no. 37		Library of Congress PAN US GEOG-Virginia no. 39)	

128	Powhatan House Library of Virginia 00105_06	140	BAINBRIDGE STREET Library of Virginia 070377_105	152	MILLER AND RHOADS Library of Virginia 070377_107	164	Poe Museum Library of Virginia WF-07-05-004
129	Broad Street Station Library of Virginia 990856_02	141	CALY STREET Library of Virginia 070377_106	153	SHOPPING CENTER UPGRADE Library of Virginia 070377_109	165	CALL HOME Library of Congress HABS VA, 44-RICH,79-1
130	Broad Street Station Library of Virginia 003	142	BATTLE ABBEY Library of Virginia 070377_110	154	Commercial House Library of Congress HABS VA,44-RICH,60-1	166	OREGON HILL Library of Virginia 070377_118
131	CHAMBERLAYNE AVE. Library of Virginia 070377_094	143	MEMORIAL HALL Library of Virginia 070377_111	155	SIXTH STREET MARKET Library of Virginia 011925_03	167	BRIDGE EFFORT Library of Virginia 070377_119
132	HOTEL RICHMOND Library of Virginia 070377_095	144	SIEVERS' STATUE Library of Virginia 070377_115	156	LIGHT INFANTRY BLUES Library of Virginia 070377_090	168	EGYPTIAN BUILDING Library of Virginia WF-07-05-014
133	COLUMBUS STATUE Library of Virginia 070377_096	145	THE OAKS Library of Congress HABS VA-4-MATOX.v,1-1	157	MAYMONT HOUSE Library of Virginia 070377_112	169	LINDEN ROW Library of Congress HABS VA,44-RICH,50-2
134	EAST END Library of Virginia 070377_097	146	SIXTH STREET MARKET Library of Virginia 98502_04	158	Mason's Hall Library of Congress HABS VA,44-RICH,12-1	170	GREAT SHIP LOCK Library of Virginia 070377_083
135	BROAD STREET Library of Virginia 070377_101	147	CAPITOL SOUTH PORTICO Library of Virginia 070377_099	159	FORTY-SECOND CONFEDERATE UNION Library of Virginia 003115-15	171	WIRT-CASKIE HOUSE Library of Congress HABS VA,44-RICH,2-1
136	STREET REPAIR CREW Library of Virginia 070377_102	148	GREEK-ITALIAN IMPORTING Library of Virginia 070377_100		Confederate Reunion Library of Virginia 070377_114	172	Soldier's Home Library of Virginia 070377_121
137	CHRISTMAS SHOPPERS Library of Virginia 070377_157	149	OPEN-AIR MARKET Library of Virginia 011925_04	162	O.K. FOUNDRY Library of Virginia 070267	173	KENT HOME Library of Congress HABS VA,44-RICH,49-1
138	SHOCKOE BOTTOM AREA Library of Virginia 070377_103	150	PRATT'S CASTLE Library of Virginia 070377_088	163	Marshall Home Library of Congress HABS VA, 44-RICH,4-2	174	Eighth Street Library of Virginia 070377_121
139	GLADSTONE AVE. Library of Virginia 070377_104	151	THALHIMER'S Library of Virginia 991088-04			175	CAPITOL OVERVIEW Library of Virginia 070377_113

177 LEE BRIDGE

Library of Virginia 070377_098

178 HIGHLAND AVENUE

Library of Virginia 070377_116

179 BINSWANGER

Library of Virginia 070377 122

180 FINANCE BUILDING

Library of Virginia 010792-05

181 JEFFERSON HOTEL

Library of Virginia 070377_123

182 BYRD THEATRE

Library of Virginia 021744

183 CAPITOL SQUARE

Library of Virginia 070377_126

184 MAYO BRIDGE

Library of Virginia 070377_138

185 TRIPLE CROSSING

Library of Virginia 011925)_05

186 ELECTRIC STREETCAR

Library of Virginia 070377_136

187 MAIN STREET

Library of Virginia 070377_127

188 WEST CARY STREET

Library of Virginia 070377_128

189 BOATWRIGHT MEMORIAL

LIBRARY

Library of Virginia 070377_129

190 CARILLON

Library of Virginia 070377_155

191 CLIMAX SIGN

Library of Virginia 070377_139

192 BEAUTIFY RICHMOND

Library of Virginia 070377_141

193 MAIN STREET

Library of Virginia 011925_06

194 RICHMOND BRAVES

Library of Virginia 070149-14

195 V.C.U.

Library of Virginia 070377_144

196 IRON FRONT BUILDING

Library of Congress HABS VA,44-RICH,66-1

197 GREAT SHIP LOCK

Library of Congress HAER VA,44-RICH,100B-18

198 BROAD STREET

Library of Virginia 070377_144

199 NATIONAL GUARD JEEP

Library of Virginia 070149-11

SOURCES AT THE LIBRARY OF VIRGINIA CONSULTED FOR CAPTIONS

Batson, Barbara, and Tracy L. Kamerer. A *Capital Collection: Virginia's Artistic Inheritance*. Richmond: Library of Virginia, 2005.

Carneal, Drew St. John. Richmond's Fan District. Richmond: Historic Richmond Foundation, 1996.

Christian, W. Asbury. Richmond: Her Past and Present. Richmond: L. H. Jenkins, 1912.

Driggs, Sarah Shields, Richard Guy Wilson, and Robert P. Winthrop. *Richmond's Monument Avenue*. Chapel Hill: University of North Carolina Press, 2001.

Green, Bryan Clark, Calder Loth, and William M. S. Rasmussen. Lost Virginia: Vanished Architecture of the Old Dominion. Charlottesville, Va.: Howell Press, 2001.

Hill's Richmond, Virginia, City Directory. 1860–1935.

Loth, Calder, ed. The Virginia Landmarks Register. 4th ed. Charlottesville: University Press of Virginia, 1999.

Salmon, Emily J., and Edward D. C. Campbell, eds. *The Hornbook of Virginia History*. 4th ed. Richmond: Library of Virginia, 1994.

Sanford, James K., ed. *Richmond: Her Triumphs, Tragedies and Growth*. Richmond: Metropolitan Richmond Chamber of Commerce, 1975.

Scott, Mary Wingfield. Houses of Old Richmond. New York: Bonanza Books, 1972.

Old Richmond Neighborhoods. Richmond: William Byrd Press, 1984.

Tyler-McGraw, Marie. At the Falls: Richmond, Virginia, and Its People. Chapel Hill: University of North Carolina Press, 1994.

Ward, Harry M. Richmond: An Illustrated History. Northridge, Calif.: Windsor Publications, 1985.

Weisiger, Benjamin B., III. Old Manchester and Its Environs, 1769-1910. Richmond: William Byrd Press, 1993.

		.5	
			19,